速写

朱 磊 商艳玲 主 编

孙 薇 徐 芳 副主编

清华大学出版社
北京

内　容　简　介

　　速写是高等艺术院校非常重要的专业基础课程，也是一个广告艺术设计人员必须学习和掌握的知识技能。本书结合速写的演变发展与应用，具体介绍：速写的概念与特点、速写学习训练方法、速写工具材料、速写表现手法、速写表现要素、造型主旨、构图安排、人物速写、风景速写、动物速写和植物速写、速写在艺术设计中的应用等基本知识，并注重通过强化训练提高学习者的应用技能与实践能力。

　　本书既适用于本科及高职高专院校艺术设计专业的教学，也可以作为文化创意企业和广告艺术设计公司从业者的职业教育岗位培训教材，对于广大艺术设计、速写自学者来说，也是一本必备的基础训练指导手册。

图书在版编目（CIP）数据

　　速写/朱磊，商艳玲主编. —北京：清华大学出版社，2022.1（2024.12重印）
　　ISBN 978-7-302-49338-9

　　Ⅰ.①速…　Ⅱ.①朱…　②商…　Ⅲ.①速写技法－高等学校－教材　Ⅳ.①J214

　　中国版本图书馆 CIP 数据核字（2018）第 014859 号

责任编辑：张　弛
封面设计：何凤霞
责任校对：袁　芳
责任印制：杨　艳

出版发行：清华大学出版社
　　　　网　　　址：https://www.tup.com.cn, https://www.wqxuetang.com
　　　　地　　　址：北京清华大学学研大厦 A 座　　　　　邮　　编：100084
　　　　社 总 机：010- 83470000　　　　　　　　　　　邮　　购：010-62786544
　　　　投稿与读者服务：010-62776969，c-service@tup.tsinghua.edu.cn
　　　　质量反馈：010-62772015，zhiliang@tup.tsinghua.edu.cn
　　　　课件下载：https://www.tup.com.cn, 010-83470410
印 装 者：三河市君旺印务有限公司
经　　销：全国新华书店
开　　本：185mm×260mm　　　印　　张：11　　　字　　数：265 千字
版　　次：2022 年 1 月第 1 版　　　　　　　　　　　印　　次：2024 年 12 月第 4 次印刷
定　　价：59.00元

产品编号：075309-02

编审委员会

序言

　　随着我国改革开放进程的加快和市场经济的快速发展，广告和艺术设计产业也在迅速发展。广告和艺术设计作为文化创意产业的核心和关键支撑，在国际商务交往、丰富社会生活、塑造品牌、展示形象、引导消费、传播文明、拉动内需、解决就业、推动民族品牌创建、促进经济发展、构建和谐社会、弘扬中华传统文化等方面发挥着越来越大的作用，已经成为我国服务经济发展的"绿色朝阳"产业，在我国经济发展中占有极其重要的位置。

　　1979年中国广告业从零开始，经历了起步、快速发展、高速增长等阶段，目前我国广告和艺术设计业已跻身世界前列。商品销售离不开广告，企业形象也需要广告宣传，市场经济发展与广告业密不可分；广告不仅是国民经济发展的"晴雨表"、社会精神文明建设的"风向标"，也是构建社会主义和谐社会的"助推器"。由于历史原因，我国广告和艺术设计产业起步晚，但是发展飞快，目前广告和艺术设计行业中受过正规专业教育的从业人员严重缺乏，因此中国广告和艺术设计作品难以在世界上拔得头筹。广告和艺术设计专业人才缺乏已经成为制约中国广告事业发展的主要瓶颈。

　　近年来，随着"一带一路、互联互通"经济建设的快速推进，随着世界经济的高度融合和中国经济国际化的发展趋势，我国广告设计产业面临着全球广告市场的激烈竞争。随着世界经济发达国家广告设计观念、产品营销、运营方式、管理手段及新媒体广告的出现等巨大变化，我国广告和艺术设计从业者急需更新观念、提高专业技术应用能力与服务水平、提升业务质量与道德素质，广告艺术设计行业和企业也在呼唤"有知识、懂管理、会操作、能执行"的专业实用型人才；加强广告设计行业经营管理模式的创新，加速广告和艺术设计专业技能型人才培养已成为当前亟待解决的问题。

　　为此，党和国家高度重视文化创意产业的发展，党的十七届六中全会明确提出："文化强国"的长远战略、发展壮大包括广告业在内的传统文化产业，迎来文化创意产业大发展的最佳时期；政府加大投入、鼓励新兴业态、发展创意文化、打造精品文化品牌、消除壁垒、完善市场准入制度，积极扶持文

化产业进军国际市场。党的十九大提出"坚定文化自信推动社会主义文化繁荣兴盛"号召，鼓励扩大内需、发展实体经济，对做好广告艺术设计工作提出新的更高的要求。

　　针对我国高等教育广告和艺术设计专业知识老化、教材陈旧、重理论轻实践、缺乏实际操作技能训练等问题，为适应社会就业急需，为满足日益增长的文化创意市场需求，我们组织多年从事广告艺术设计教学与创作实践活动的国内知名专家教授及广告设计企业从业人员共同编撰了本系列教材，旨在迅速提高大学生和广告设计从业者的专业技能素质，更好地服务于我国已经形成规模化发展的文化创意事业。

　　本系列教材作为高等院校广告和艺术设计专业教材，坚持以科学发展观为统领，力求严谨、注重与时俱进；在吸收国内外广告和艺术设计界权威专家学者最新科研成果的基础上，融入了广告设计运营与管理的最新实践教学理念；依照广告设计的基本过程和规律，根据广告业发展的新形势和新特点，全面贯彻国家新近颁布实施的广告法律法规和行业管理规定；按照广告和艺术设计企业对用人的需求模式，结合解决学生就业，加强职业教育的实际要求；注重校企结合、贴近行业企业业务实际，强化理论与实践的紧密结合；注重管理方法、运作能力、实践技能与岗位应用的培养训练，并注重教学内容和教材结构的创新。

　　本系列教材包括《广告学概论》《广告设计》《广告策划》《广告文案》《艺术概论》《字体设计》《版式设计》《包装设计》《企业形象设计》《招贴设计》《会展设计》《书籍装帧设计》等专业用书。本系列教材的出版，对帮助学生尽快熟悉广告设计操作规程与业务管理，对帮助学生毕业后能够顺利走上就业岗位具有积极意义。

<div align="right">

教材编委会

2021 年 4 月

</div>

前言

　　广告艺术设计制作产业作为国家文化创意产业的核心支柱产业,在国际商务交往、促进影视传媒会展发展、丰富社会生活、拉动内需、解决就业、推动经济发展、构建和谐社会、弘扬古老中华文化等方面发挥着越来越大的作用,已经成为我国文化创意经济发展的重要产业,在我国产业转型、经济发展中占有极其重要的位置;广告艺术设计制作产业以其强劲的上升势头已成为全球经济发展中最具活力的绿色朝阳产业。

　　速写是高等艺术院校非常重要的专业基础课程,也是广告艺术设计从业者必须学习和掌握的基础知识与关键技能。速写是一种快速的写生技法,也是美术专业和各设计专业基础训练的重要科目,它不仅是锻炼造型能力、收集创作素材的重要手段,而且是一种具有独立审美意味的艺术形式。

　　速写是一种最快捷、最方便的造型语言,无论是艺术家还是设计师,都可以通过艺术语言表达自己的灵感和创意。注重速写学习不但有助于提高绘画基本功,还有助于观察、判断能力和空间概念的培养。在学习中能开阔视野、陶冶情操、增长美术知识、培养动手能力和创造能力。

　　为了保障我国文化创意产业经济活动和国际广告艺术设计制作业的顺利运转,加强现代广告艺术设计从业者专业综合素质培养,增强企业核心竞争力,加速推进设计制作产业化进程,提高我国速写设计应用水平,更好地为我国文化创意产业服务,这既是广告艺术设计产业可持续快速发展的战略选择,也是本书出版的真正目的和意义。

　　本书共七章,结合中外速写的演变发展与应用,具体介绍:速写的概念与特点、速写学习训练方法、速写工具材料、速写表现手法、速写表现要素、造型主旨、构图安排、人物速写、风景速写、动物速写和植物速写、速写在艺术设计中的应用等基本知识,并注重通过强化训练提高学习者的应用技能与能力。

　　本书作为高等院校广告和艺术设计专业系列教材,坚持以学习者应用能力培养为主线,严格按照教育部关于"加强职业教育、突出实践能力培养"

的教学改革精神，针对速写课程教学的特殊要求和就业应用能力培养目标，既注重系统理论知识讲解，又突出速写综合技能培养，力求做到"课上讲练结合，重在方法掌握；课下会用，能够具体应用于实际工作之中"，这对于学生毕业后顺利就业具有特殊作用。

由于本书融入了速写最新的实践教学理念，力求严谨，注重与时俱进，具有结构合理、流程清晰、案例经典、通俗易懂、突出艺术性与实用性，并注重精选不同题材、不同风格的速写作品进行深入的讲解；因此本书既适用于本科及高职高专院校艺术设计专业的教学，也可以作为文化创意企业和广告艺术设计公司从业者的职业教育岗位培训教材，对于广大艺术设计爱好者、速写自学者来说，也是一本必备的基础训练指导手册。

本书由李大军筹划并具体组织编写，朱磊和商艳玲任主编，朱磊统改稿，孙薇、徐芳任副主编，由具有丰富教学和实践经验的吴晓慧教授审订。编者编写分工：牟惟仲编写序言，孙薇编写第一章，富尔雅编写第二章，商艳玲编写第三章，朱磊编写第四章、第五章，翟绿绮、温丽华编写第六章，徐芳编写第七章，李晓新负责文字版式的调整和制作教学课件。

在教材编写过程中，我们参阅了大量国内外速写及速写技法的最新书刊、网站资料，精选收录了具有典型意义的速写作品，并得到编委会有关专家、教授的悉心指导，在此特别致以衷心的感谢。为了配合发行使用，本书提供配套电子课件，可以从清华大学出版社网站（www.tup.com.cn）免费下载。由于编者知识技能水平有限，书中难免存在疏漏和不足，因此恳请专家和广大读者批评、指正。

编　者

2021 年 9 月

目 录

第五章　风景速写 072

第六章　动物速写和植物速写 097

第七章　速写在艺术设计中的应用 121

参考文献 166

第一章

速写概述

学习导语

　　速写是快速、概括地描绘对象的一种绘画手法,是绘画的基础课题,也是培养形象记忆能力与表现能力的一种重要手段。速写能培养我们敏锐的观察能力,使我们迅速捕捉生活中美好的瞬间。速写能培养我们的绘画概括能力,使我们能在较短的时间内画出对象的特征。

　　速写能记录生活,激发我们的艺术想象力和创造力,为创作收集大量的素材。好的速写本身就是一幅完美的作品。速写能提高我们对形象的记忆能力和默写能力。

　　经常练习速写,能使我们迅速掌握描写对象的基本结构,熟练地画出人物和各种动物的动态和神态,对创作构图的安排有较大的帮助,正如罗丹所说:"任何瞬息的灵感事实上都不能代替长期的工作,要想给眼睛以形象和比例的认识,要想使心手相应,长期的劳作是必要的。"所以应长期坚持学画速写、多画速写,只有量的积累才能有质的飞跃。在勤画的同时要加强分析和理解,多动脑,使绘画水平更上一层楼。

第一节　速写的概念与特点

背景知识

　　速写顾名思义是一种快速的写生方法,速写的英文是 shetch,有草图的意思。速写同素描一样,不但是造型艺术的基础,也是一种独立的艺术形式。这种独立形式的确立是欧洲 18 世纪以后的事情,在这以前,速写只是画家创作的准备阶段

和记录手段。

对于初学者来说，速写是一项训练造型综合能力的方法，是我们在素描中所提倡的整体意识的应用和发展。速写受限于作画时间的短暂，这种短暂又受限于速写对象的活动特点。对于初学者来说，速写是一种学习用简化形式综合快速表现物体造型的绘画基础课程。

一、速写的概念

速写在培养敏锐的观察能力、高度的概括能力、对物象的记忆能力、创新思维能力等方面起着十分重要的作用，因此速写训练是非常重要的。它能够体现出一个画家的灵性和基本功底，速写最能表现出绘画者敏锐的观察能力和对物质世界的新鲜感受，画面生动感人，是速写的一个显著特征。

速写描绘的题材远远超出课堂上素描练习内容的范围。所以，常画速写能使绘画者养成注意观察周围生活的良好习惯。长期坚持画速写，可为美术创作和美术设计积累下丰富的艺术素材。

二、速写的特点

1. 快速的造型表现手段

速写表现形象明确、生动、概括、简洁、不拖泥带水，是在较短时间内迅速将对象描绘下来的一种绘画形式，它具有收集绘画素材、训练造型能力两大方面的功能。速写是造型艺术的基础，是独立的艺术形式，是创作前的准备和记录的阶段。速写是一种快速的写生技法，相对长期素描而言，速写具有在短时间内记录、塑造形象的特殊功能，它的美妙生动之处在于对形象的特点、动态的线条、整体感和大透视关系的高度概括。

2. 有效的造型训练方法

速写能提高绘画者对形象的记忆能力和默写能力，因而，速写又是一种锻炼动手能力的良好训练方法。速写对于绘画创作者来说，是感受生活、记录感受的方式，速写使这些感受和想象形象化、具体化，速写能培养绘画者敏锐的观察能力，使绘画者善于捕捉生活中美好的瞬间，速写能培养绘画者的绘画概括能力，使绘画者能在短暂的时间内画出对象的特征。

从学画阶段开始就养成画速写的良好习惯，在进行相对长时间素描训练的同时，坚持多画速写，做到长、短期作业穿插进行，是绘画基础训练的一种良好方法，因此，速写又是一种素描训练的辅助练习形式，是一种有效的造型训练方法。

3. 独特的艺术审美趣味

速写在所有造型艺术的表现手段中具有易操作性，有助于捕捉瞬间的主观情绪感受，是画者内心艺术气息最迅速展现的方式。由于速写具有随意性和灵动性，因此对纸张的要求不严格，除了常用的白纸等，各种富有肌理效果的纸或色纸都可以用于速写。不同的绘画工具与不同的纸张搭配会产生不同的画面效果，增加了艺术性。好的速写本身就是一幅完美的艺术品，速写有助于探索和培养具有独特个性的绘画风格。

第二节　速写训练的目的与意义

速写拉近了艺术与生活的距离，每画一幅速写，都是一次与生活自然的接触，由手而心，直抒内心情感，同时积淀下对生活的认识，这是从事艺术创作的一个动力源泉，经历于生活，真诚于艺术，在对自然物象的凝练萃取中丰富画者自己的精神世界。

速写是造型艺术的基础，训练的目的主要在于培养正确的观察方法，理解并熟练掌握物象的造型规律、把握表现形式、探究艺术语言等。速写也是美术、艺术设计入门的基础平台，加强速写训练，是快速提高绘画能力的一种有效途径，特别是对刚步入美术专业学习的学生来讲尤其重要。大量的短期练习，不仅会使作画者在感受力与表现力方面很快得到提高，也可以使其在记忆、再现及创造形象方面的能力得到提高。

速写训练的目的与意义主要有三方面。

一、记录生活

速写一般只要有一支笔、一张纸就可随时随地进行，它能及时定格下作者对事物的观察和感受，具有很强的记录性和生动性。速写作品表达了生动的现场对画家情感的触动。一张速写的完成需要一定的时间，在这一定的时间里，画家可以很认真细致地观察被画的对象和物象，将最动人的审美细节深深地印在记忆里、头脑中，即使是时隔多年再翻看原来的速写，也可以迅速回忆起当时的许多情景。

而面对百分之一秒拍摄的照片，这种机械的记录就少了许多对创作至关重要的情感因素。所以，反映生活的速写可以根据个人的情趣、爱好来进行，也可在速写旁配以适当的文字，这样的速写可以随时随地随意地进行，若干年后还可以从中感受到许多宝贵的东西。

二、收集素材

速写也是为绘画创作收集素材的主要手段。这一类的速写少了些随意和自由，多了些计划性和对象性，可以先有一个文字类的提纲，再依据提纲分类进行有针对性的速写，如人物类、景物类等，尽量做到严谨、翔实而细致。

现在有很多画家在创作某一题材作品时，都亲临生活去体验、去感悟，用速写收集大量翔实的、生动感人的第一手资料。将这些运用于创作，才能够赋予作品浓厚的生活底蕴。

三、研究造型

速写的另外一个主要功能是提高作画者的造型能力，以研究造型为目的的速写显然具有了较高层次的意义。为了解决某一造型中的实际问题，可作以研究造型为目的的速写，这类速写没有停留在物象的表达上，而是利用速写简便的作画工具，探索某一个需要解决的造型问题，如人物的头像、手势及全身动势。

优秀的画家在速写中善于把握从笔底自然流露出来的富于艺术个性的造型,并加以发挥,这往往能在造型中有所突破,显现出艺术家的个性。因而,这类速写的探索对于表达个性的绘画风格的形成具有不可代替的作用。

现代艺术家在对绘画本体的思考中,速写因其独特的艺术语言和旺盛的生命力独立于艺术门类之中。时至今日,速写不再仅被看作获得造型能力的手段,而且是艺术家表达心灵,抒发情感、情绪和思想的方式。速写创作中,有时看似草草的几笔,却包含着完整的意义,承载着展示艺术家艺术思想的使命,这应该是速写所承载的最为重要的意义!

第三节 速写与素描的关系

背景知识

速写是属于素描的一种绘画形式,速写与素描各有特点。它们锻炼人的不同方面的能力。速写所用时间较短、表现方式灵活,它训练人的观察力、表现力、记忆力、概括力;素描时间较长、表现光影效果、透视和虚实现象,它训练人的观察力、表现力、对细节的叙述,对画面层次、前后、空间、透视、结构、块面、虚实等都有很精确的要求。

在我国现在的美术考试中,素描和速写被定位成两种明确分开的不同概念,但在西方绘画中,速写是素描的一个分支,尽管存在区别,但两者享有相同的知识结构和作画体系。素描需要画者有敏锐的观察力,具备扎实的写实能力和技巧,能够正确地分析、概括出目标物体。通过描绘出物体的形体、结构、空间、比例等特征来塑造形象,意在培养画者的观察力、想象力和记忆力,一定程度上帮助自己提高审美情趣。

因此,在学习素描的过程中,要下意识地培养自己的三维空间能力,从而对于物体整体结构的把握有一个立体的、全面的认识,在平时的训练中,要多去观察、思考、揣摩和积累。

速写,顾名思义就是在较短的时间内完成一幅作品。快速并不意味着对质量的放弃。一份好的速写作品要快、准、狠。速写无论是从黑白灰层次的构建,还是风格形式来说,都是变化多端的。同时,它的作图材质的选择也比较多,各种笔和画纸都可以成为速写的材料。而说到具体的操作上,速写和素描的区别主要在于概括性的表达方式——速写由于时间的有限性,应该是高度概括的;而素描则要做到有的放矢,对于重点部分要进行细致的描绘,概括性远不及速写。

第四节 速写的学习方法

背景知识

学画速写应该遵循由简入繁、由静到动、由易到难的步骤,这样容易树立信心。方法上可以从临摹和慢写入手,稍熟练后转入快写和默写。开始以画单个人物为主,以后再转入画组合人物速写和场面速写等。速写的学习要遵循其规律,

循序渐进,才能水到渠成。

一、了解速写的学习顺序

1. 临摹

临摹是绘画练习中一种行之有效的方法,初学者可以采用对着照片画速写的方法进行练习。画照片时对象是静止的,让你有更多的时间进行动态分析和线条的组织,从中练习概括和取舍。临摹他人的优秀速写作品也是很好的学习方法,包括"读画"和"摹写"两个过程,可以从中揣摩他人的处理手法和技巧,并结合自己的速写进行对照,寻求借鉴,以免长期停留在简单的"照猫画虎"阶段。

临摹的方法不仅初学时要采用,以后深入到速写的各个阶段都应该反复进行,经常观摩学习优秀的速写作品,取他人之长补自己的不足,对提高速写技艺水平会有很大的作用。

2. 慢写

初学者对于复杂的人物和环境较难把握,可以先画一些简单的、静止的形体。除有条件在课堂上画模特外,最好能请同学或熟人当模特,摆个好画些的姿势。要求掌握大体关系,做到姿势与特征比较正确,利用较长的时间进行慢写,结合艺用人体解剖知识的理解来观察对象、表现对象。

3. 写生练习

外出画速写应先找动作比较简单而少动的对象。作画时应该注意有意识地表现对象的动态及神态给自己带来的感受,心系整体,注意写生对象各部位的结构、比例和透视关系,尽量舍小就大,左顾右盼,把握住基本形。到公共场所画速写经常会遇到画了一半,对象走了或动了的情况,对此不要气馁,可用默写或嫁接的方法进行补充,加强观察和理解在此时能发挥更大的作用。

4. 锻炼默写能力

速写练习了一个阶段,对人物大的比例关系及人体运动规律初步掌握后,就应穿插进行默写和记忆画训练。它对培养我们的思维能力、记忆形象的能力、理解形象的能力和想象力有独特的功能。默写在速写练习中非常重要,默写范围很广,默写头像、默写全身像,还可以默写色彩、默写场面气氛。

有了熟练的默写能力,就能随意构图,安排人物的各种动作达到自己的创作意图。开始可以默写一些简单的姿势,默写不出可到生活中有意识地观察、默记,回来再画。观察时要分析人物动作的规律,抓住动作要点、动势线,肩、臀等关键部位的变化,或作些简笔画,以圈代头、以线代手画出人体大的动势。

默写人物动态最好先学习和掌握一些人体解剖知识,注意重心,平时多设想一些动作姿态,举一反三作想象画,增强记忆能力和想象能力,提高默写水平。默写形象要记住特征,适当夸张,抓住对方的神情和气质。默写能力的提高需要长期和反复的练习,平日即使不带速写本,也要随时随地认真观察,养成在脑子里作画的习惯。

二、遵循速写的训练方法

1. 由简到繁

初画速写,可先从较简单的描绘对象入手,如一个小木凳、一双随便摆放的雨靴、一件挂

在墙上的衣服。作画时先画对象外形轮廓的大关系,用直线画出基本形,注意线条的长度比例及各线条的倾斜度。此后,再充实些细节。先从大的方面入手,确定了大的关系后,再充实细部。画各个细部时,要注意到各部分之间的关系,同时还要照顾到整体的大关系,不要因描绘细部而使整体显得琐碎。

2. 由静到动

初画速写,应先从静止的对象画起,稍熟练后,再描写处于运动状态下的物象。静止的物体或处于不动状态下的人,有利于初学速写者在作画时从容地观察对象,反复比较所描绘对象的各种结构关系,使初学速写者能在认真研究描绘对象各种结构关系的基础上下笔。作画时用线要肯定,线条是为了表达对象的形体关系,交代清楚结构造型而画的。线条的来龙去脉要有根据,这个根据就是被描绘物的结构。

3. 由慢到快

画速写的过程,是一个对形体观察、理解、表现的造型过程。在这一过程中初学者须仔细体会,扎实描画。逐渐熟练了,画速写的速度就会快起来。初学者应先画慢些,如人物速写每幅可在四十五分钟至一个小时左右完成,以后可逐步过渡到半小时画一张或一刻钟画一张。并且在训练过程中还要不时地将慢、快训练方法穿插进行,这样才能在速写训练中既得到扎实的练习,又掌握到速写的一些方式方法。

4. 从描绘有规律的对象到描绘无规律的对象

初学速写者首先要画一些有规律的对象,这样有利于把握造型的准确性,并掌握速写的一些技巧。描绘有规律的对象,可先画一些基本形明确的花卉和重复出现的有规律的人物动态。在掌握了一些速写基本技法之后,再画一些无规律的对象,如杂乱无章的灌木丛,转瞬即逝的不规则的人物动态等。

有规律的对象较易把握,通过中轴对称性原则,可以获得较准确的轮廓。而规律感不强的对象,则较难把握,需要有一定速写基础后,方可对之速写。

5. 临摹与速写相结合

学画速写的过程,应该是临摹优秀速写范画与对着对象写生相交替进行训练的过程。临摹的目的是为了学习前人的技法,如对形象的概括、取舍、交代结构及一些用笔用线的技巧等,尽可能在临摹中获得体会。

另外,类似速写形式的优秀的线描画、连环画都可以临摹。通过临摹可以学到一些概括形体、处理衣纹、疏密穿插等方面的速写技法。

在初学速写的过程中还要多临摹优秀的艺用人体解剖图谱,以求在练习的过程中掌握人体的基本结构知识。要做到临摹与速写反复交替进行,这样临摹才能有体会,才能将临摹中学到的东西运用到速写中,真正变为自己的东西。

三、锻炼整体的观察方法

速写训练之初,就要努力掌握整体的观察与分析的方法。要从现实景物中组合、提炼、组成可视的画面形象。不仅要有概况、整合和分析解读对象的能力,还需要有敏锐的视觉观察,准确地捕捉有视觉美感和具有意味的景物的能力。

整体的观察与分析是艺术化地摄取有趣味的视觉美感形象的一个重要前提。所谓整体,就是从景物的全貌特征来认识对象,把握对象。只有看出整体,才有可能画出整体,只有

看出了整体对象中的形体与空间，才能画出对象的形体与空间。

整体的另一个要求是统筹处理画面中各种显现的关系。一般而言，一幅画是由若干个相关联的局部组成的，恰当地处理好画面中各局部间关系，使画面以一个整体有力的形象来表达对象，这便是整体观察的良好结果。然而，整体又不是简单的大体，它必须是从物象的整体出发，具体、深入地分析、研究物象的各局部形态，并在描绘中使其他各部分服务于整体，服从于整体，更不能破坏整体。

速写一般是从物象的某个局部开始画起的，而且对某个局部的准确生动的描绘是支撑画面整体形象以及画面具有表现力与说服力的关键。然而，仅仅是从局部入手，局部着眼往往会使画面变得零乱、琐碎。这就要求我们在动手作画之前，必须对描绘对象有一个全面整体的认识与把握。而且越是深入细致地描绘，就越是考验作画者对画面整体的把控能力。因为速写最忌犹豫不决，所有的局部形象几乎都是一次完成的，进而逐步推移到整个画面的结束。速写用笔要求果断、肯定，很多时候，每画一笔都是所描绘对象的最终造型。

因此，画速写时只有时刻注意合理安排画面中每个局部形象在画面中所起的作用，所处的角色，注意画面的主次、取舍、虚实、节奏等关系才能较好地把握整体关系，画面才能有序地深入下去，最终获得完整的画面效果。初学者容易画一点看一点，画到哪里看到哪里，这样常会画得主次不分、前后不分、比例不准，这种局部的孤立的观察方法要在学习中克服。要从局部的相互关系中做整体的比较分析，长短、大小的比例、倾斜度和虚实、强弱等都是靠眼睛观察比较而求得的。整个作画的过程就是"比较、比较、再比较"的过程。

以人体速写为例，要整体地观察对象，要由表及里，研究人体的基本结构与运动规律，要有整体观察的意识，不被表象所迷惑。看到上面时不要忘了下面，看到左面时不要忘了右面，局部服从整体。画人体轮廓线要曲中取直，重视基本形，甚至用几何形体概括人体的基本形，把复杂的对象理解为各种基本形的组合，从大体关系上抓对象的特征，舍弃一些琐碎、次要的细节，学会概括、简练地表现对象。

第五节　如何画好速写

背景知识

　　初学速写，很多同学常会出现一些共性的问题，比如表现手法单一、画面繁杂拖沓没有重点、黑白灰关系处理不好等问题。速写要避免公式化、千篇一律、千人一面的机械式描摹，否则画面定会呆板、没有生气。

　　下笔前要仔细审视对象的黑白灰关系，还要根据画面的推进，不断调整画面的总体效果，使其更趋完整，将琐碎、繁杂的细枝末节大胆省略，做到主次分明。速写要多加练习，才能使画者笔下的线条充满灵性，最大限度地体现速写的精神与神韵。

要画好速写因素很多，首先应选择"适合自己的方法"。当面对物象不知所措、无从下手时，不妨从与速写形式接近的线描连环画中吸取经验和处理手法，如线条的运用和方向、疏密及虚实对比、黑白灰的分布配置等。这里特别提醒，选取临摹范本一定要结合自己的性情

及爱好,从自身出发,易取得事半功倍的成效。临摹时要有目的性、针对性,解决自己面临的问题,只要仔细体会、感悟、实践,那么你的速写定会有很大进步和起色。

其次是"取舍"处理,它是衡量速写是否成熟和优劣的关键。速写因时间制约,要在短时间内表现出对象的特征,必须要有整体观察能力,表现什么和如何表现?要做到意在笔先和胸有成竹,就能有的放矢,才会做到取舍和概括,下笔才能克服盲目性,否则看一眼画一笔是画不好速写的,画出来不是呆板就是琐碎。

再次是黑、白、灰层次处理。如何处理黑、白、灰的层次关系,使之在画面中形成美的、平衡的视觉关系尤为重要。黑通过白才能达到极致,而白也需要黑的存在才体现其价值,在黑白二色之间有着广阔丰富的灰面层次,这是绘者要着重刻画深入的地方,这些层次递进处理得如何会直接影响画面经营的成功与否,画面能否出彩主要就靠灰这一层次来展现。

最后就是"笔触"的锤炼。具有意味的"笔触"应该成为速写训练中的关键词。笔触是对物象的翻译转换,作者对物象的一切感受、塑造均由笔触实现。速写中的其他内容,如合适新颖的构图、准确生动的造型等与其他绘画样式基本一样,唯独笔触是与别的绘画样式拉大距离的关键。强调笔触塑造的艺术性,以及基于艺术性之上的独特性,是速写训练的重要内容。速写的"写"还有不犹豫、不描摹,下笔直书的意思。书写之间有轻重缓急、节奏韵律变化等讲究,"写"出的笔法要好看,有组织意识,有全局观念,有整体气氛和耐看的局部细节。笔触是速写最基本的表现语汇。

速写概念中的速是速度,也是作者情绪连贯性的轨迹,能不能以一股气息自始至终地控制画面,有节奏有韵律地分布情感和笔触,全在对速度的理解上。锻炼疾促舒缓有致的情绪和单刀直取物象形神的有"质量"的笔触,始终是速写的主要任务。"速"和"写"表示出作者的情感流动,表示出对笔性的把握,表示出对线条的理解和驾驭程度。速写的每一笔都是物象的形、神、态,都是作者自己的意、韵、情。有些像我们写字,准确地描画出字的笔画结构,仅可以完成文字交流的基本任务,只有加进技巧和思想,才可能上升为书法艺术。

速写是最能锻炼作者眼、脑、手相互协调配合能力的,任何技能都是由生到熟、从量到质的转变过程。古人说"废纸三千",只要长期坚持速写并从中不断体会感悟,就会越发感到表现对象越来越顺手,速写兴趣也越来越高涨,也才能描绘出形与神、情与理、物与我和谐精彩的优美速写。

1. 简述速写的概念与特点。
2. 简述速写训练的目的与意义。
3. 简述速写与素描的区别与联系。

第二章

速写工具材料与表现手法

学习导语

工欲善其事,必先利其器。了解工具材料是掌握一门绘画技艺的前提,速写的工具材料很多,要画好速写,就要先对一些常见的工具材料以及其性能和特点有一个整体的了解。各种工具和材料性能不同,只有掌握它们的特点,才能最大限度地发挥它们的特色,做到根据不同的表现对象选择最为适合的工具。毕竟在速写的表现中,一种得心应手的工具能够让我们事半功倍。

第一节　速写的工具材料

背景知识

速写工具的选择,主要根据操作的方便和作品的效果。速写工具以各种笔为主,画者可以根据自己的喜好选择甚至自己动手制作特殊的笔。速写用的笔有铅笔、钢笔、炭笔、炭棒、毛笔等。可以说凡是能画出痕迹的东西,都可以成为速写工具。据说俄国大画家列宾在一次赴宴中,用香烟头在请柬上作画,速写当时的情景。速写的用纸比较随便,一般用普通的图画纸或速写本即可。

一、速写用笔

1. 铅笔

一般所说的铅笔,笔芯是用石墨做成的,是炭和胶泥的混合物。最硬的铅笔含大量胶泥,最软的铅笔则只含微量胶泥或根本不含胶泥。铅笔规格通常以 H 和 B 来表示,H 是英

文 Hardness(硬)的开头字母,表示铅笔芯的硬度,它前面的数字越大,表示它的铅芯越硬,颜色越淡。B 是英文 Black(黑)的首字母,代表石墨的成分,表示铅笔芯质软的情况,它前面的数字越大,表示颜色越浓、越黑,例如 6B 颜色就比 5B 的要深,同时笔芯也越软。HB 的意思是"硬"和"黑"各占一半,属中性铅笔。

H 类铅笔,笔芯硬度相对较高,适合用于界面相对较硬或粗糙的物体,比如木工画线,野外绘图等;HB 铅笔笔芯硬度适中,适合一般情况下的书写;B 类铅笔,笔芯相对较软,适合绘画。市场上有很多牌子的铅笔,比如很多人用过的中华铅笔,还有马利、马可、艺高、老人头。国外的有德国 Staedtler、日本 UNI 三菱、德国辉柏嘉、利百代、美国 Ticonderoga 等。

铅笔是画速写常用的工具。速写时可根据个人偏爱,选用不同标记的铅笔,一般硬笔适合于画以线条为主要表现手段,且工整、娟细的速写;软笔适合于画以线和色调结合,且线条流畅、奔放的速写。一般来说,B、2B、3B、4B 其软硬较为常用。铅笔的特点是润滑流畅、便于掌握,其线条可粗可细、可重可淡。另外,市面上有一种专用的速写铅笔,笔芯扁圆,使用时灵活转动笔芯的方向,可画出粗细不同、变化多端的线条。

速写铅笔的特点是便于掌握。容易控制线条的轻重、粗细、浓淡、流畅、笨拙以及微妙丰富的色调层次。铅笔侧用,可画粗线,抓大效果;用其棱角可画细线,丰富细节。还可用手指或纸笔辅助揉擦,产生微妙的色调。

2. 木炭铅笔

木炭铅笔也是速写的常用工具。木炭笔的主要原材料是木炭粉,木炭是木材经过不完全燃烧产生的,有的木炭笔带有木炭的赭褐色,一般为黑色。木炭铅笔质地较松脆,画面黑白对比度强,便于画出丰富的层次与色调。并可借助于手或纸笔的揉擦,也可铺以橡皮的提擦等手法,产生更多的效果。

木炭铅笔绘出的速写黑白对比强烈,变化丰富,使用方法与软铅相同,要求纸质略松些。也可把木炭铅笔削成扁平状,画粗细线和明暗效果。木炭铅笔的表现力较强,为很多画家所喜用。木炭铅笔用法和铅笔差不多,比较适合画涩的线条,线条力度感较强,还能皴擦出不同的肌理效果,所以炭笔的表现力很强。

但是木炭铅笔不如铅笔容易控制,在纸张上的附着力比较强,用橡皮不容易擦掉,不宜修改,画画时力度掌握不好还容易破坏纸张表面。初学者需要有一个摸索过程,熟能生巧,不要操之过急,影响学画情绪。

3. 炭精条

炭精条有黑、棕及暗绿等色,其状或方或圆,比木炭铅笔更具表现力。削尖后,线条实而细,若侧倒其线条可虚而粗,也可大面积涂擦。利用其棱边又可画出锐利且有变化的线条。通过用笔的轻重快慢与俯仰正侧或勾或皴,并铺以手指、纸笔、橡皮的或擦或揉,可以制造出无数的层次乃至色彩感,或焦黑,或湿淡,或银灰,妙不可言,尤其适合大幅速写(见图 2-1)。

炭精条表现效果粗犷而强烈,黑白分明,配合擦笔可增加画面的中间层次和柔和度,容易表现出物体的质感。用炭精条等炭笔性质的笔作画,画面不容易保存,对自己比较满意的作品,可用喷筒喷上薄薄的白胶水(木工用的白胶,使用时,调入适量水分),也可以用定型水来固定画面。

铅笔 　　　　　　木炭铅笔 　　　　　　炭精条

图 2-1　速写中用到的笔

4. 钢笔

钢笔是常用的书写工具,用于速写画出的线条清晰、流畅,刚劲有力。落笔之后无法修改,可养成肯定用笔的好习惯。用常规钢笔画速写,线条粗细变化不大,适宜画小幅速写。把钢笔尖向内或向外弯曲一下,运笔粗细更为自如,作用同现成的美工笔。用钢笔速写应注意利用线条的疏密、虚实、刚柔来表现对象,墨水宜用碳素黑墨水为好。

钢笔作为速写工具,因其使用方便而被普遍采用。钢笔速写的基本技法一般以线为主,线条基本无深浅变化,不易擦拭涂改,需判断准确,下笔果断,不可犹豫。钢笔有很强的表现力,既可以画出简单、明确而肯定的单线,也可通过线的排列而构成色调,线条疏密也可表现色调层次和变化。钢笔与不同的纸结合,也可给钢笔线条带来丰富的变化和表现力。

5. 圆珠笔

圆珠笔与钢笔类似,携带方便,不需要灌墨水,随时取出可用,但没有浓淡变化。它的特点是以线为主,线条基本没有深浅的变化,线条比较肯定、瘦劲,不易涂改,要求画者下笔果断,不容犹豫,才可充分发挥线的表现力。圆珠笔画速写,既可画简单稀疏的单线,也可用排列密集的线条表现层次丰富的调子。另外,圆珠笔比较适宜画白描或装饰性速写。

6. 毛笔

毛笔表现力强,效果丰富,但也比较难掌握。毛笔有硬毫、软毫和兼毫三类,其性能刚柔有别,可根据画者的偏好和表现的需要加以选择。毛笔是中国画的工具,中国画的基本功包含两个内容,一是造型练习,二是笔墨练习。如果毛笔速写画熟练了,可以将两者很好地结合起来。毛笔一般在宣纸、高丽纸、元书纸上画速写效果最好,其笔法很多,画速写多以钩、皴、擦、点为主。

毛笔速写应充分发挥其特有的性能,通过用笔的正侧顺逆及速度与力量的变化,用笔可提、按、顿、转,用墨可浓、淡、干、湿,笔墨变化非常丰富,表现力也很强,可以制造出鲜活的、极具形式意味的墨象来。由于速写较快,墨色渲染变化不可能花长时间调配,因此常常是在用线中去强调浓淡、虚实,对初学者来说不易掌握。

二、速写用纸

速写对纸张没有特殊的要求,几乎所有能写字、画画的纸张都可以用来画速写。笔的性能不同,对纸质的要求也不一样,如用钢笔画速写,纸质要求光洁、坚韧些,以免被笔划破。而用炭精条、木炭铅笔画速写,若是纸面太光滑,则色料不易附着,画的线条易模糊,因而纸

质要求粗糙、松软一些。

外出画速写可准备一个画夹或速写本,若画山水景色,速写本宜大些,平时作记录生活用可备一本袖珍本,放入口袋,便于随时取用(见图 2-2)。

图 2-2　速写本

三、速写姿势

1. 握笔姿势

速写握笔姿势因所用工具的不同略有区别。一般铅笔、木炭铅笔和钢笔的握笔姿势与写字相同,有时在涂一些面时,也可以把铅笔横握,用侧锋涂画;毛笔的握笔姿势与书法握笔相同;用炭精条画速写时,一般用大拇指和食指捏住炭精条来作画(见图 2-3)。

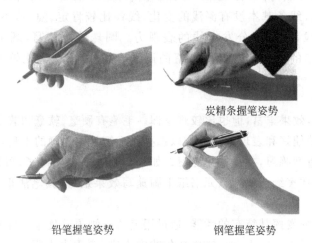

炭精条握笔姿势

铅笔握笔姿势　　　　　钢笔握笔姿势

图 2-3　速写的握笔姿势

2. 作画姿势

画速写时应注意正确的姿势,画尺幅小的画可以站着画,也可以坐着画,画大幅速写应以坐画为宜。画面应与眼睛保持一定的距离,以便观察整个画面。站着画时,身躯应较直,不要左右移动,尽量固定视点,使手能伸展自如地挥动画笔(见图 2-4)。

图 2-4　速写的作画姿势

第二节　速写的表现手法

背景知识

速写的表现形式很多,但作为造型的基本手段,总不外乎线条和明暗,不是以线条为主的画法,就是以明暗块面为主的画法,或是线面结合的画法。线条速写以单线的形式将物体的轮廓、结构概括成线,有时配以装饰线条,主要表现物体的特征和传达人物的神态。

明暗速写是以明暗调子为主的表现方法。通过对光影明暗变化的描绘来塑造对象的整体,给人一种立体的、空间的、厚重的感觉,它能够充分地表现出物体的结构、块面和光感;线面结合画法以线为主,适当配以表示灰度的排线,表明物体的明暗或固有色彩。

一、线条速写

用线条来描绘物象的方法由来已久,线条经过构成后,就会产生无穷的变化,线的刚柔可以表现物象的软硬、线的强弱可以表现空间的远近、线的疏密可以体现物体之间的层次等。对物象造型艺术的速写来讲,线的组合,关键还是如何协调地把它们运用在表现一个物象上,简单地讲是要以线示体,即线条的完美与否,应以是否能表达出物象的形态、精神气质为原则。

线条可以表现出物体的轮廓、体积、质感、神态、明暗和虚实,从而有效塑造出对象的造型特征,而且可以产生富有节奏、韵律的艺术美感。

线条速写突出的特点是明确肯定、概括简练、生动传神、构成的画面简洁而明快,且富有极强的表现力。线条速写作画时要求利用线条的疏密、浓淡和虚实及相互间的衬托,艺术地

表现出物体的层次关系。初学者选用以线条为主的速写练习,可以将自己对写生对象的感觉概括而肯定地表现出来。

以线造型可简可繁,既可以用十分简练概括的线条迅速地描绘景物,又可以用线十分精

细地刻画对象,还可以用线疏密有致地塑造出对象的形体与光影关系。在线条速写中,常用线的粗细、强弱等变化来明确地表达对象的形体关系,或用细线与粗线对比加强空间变化来明确地表达对象的形体关系。以线为主的速写可以造就单纯的、清晰的表现风格,是速写训练中最常用的方法(见图2-5)。

线条的表现力很丰富,线条有浓淡、粗细、虚实、疏密、刚柔之分。笔力的流畅、顺逆、顿挫、滞涩等变化,能使线条表现出不同的效果,体现作者的艺术精神。线条的运用必须建立在形体准确的基础上,使线条表达出形体的结构和作者的艺术概括能力。以人体速写为例,结构明显的部位和在前面的部位,可用较有力的线来表现,后面的、外形松散的部位用线可淡些、虚些。骨骼突出的部位及转折处,用线宜实,反之则应虚些。

图2-5　线条速写

线条是速写最主要的表现手段,以线条为主的速写风格各异,样式纷杂。由于工具不同,线条也各具特色,铅笔、炭笔的线条可有虚实、深浅变化;毛笔线条可有粗细、浓淡变化;而钢笔最单纯,一般不可有虚实、粗细、深浅、浓淡变化。由于画家的追求不同,有的线刚健,有的线柔弱,有的线拙笨,有的线流畅;有的画家画的线条注重素描关系,以粗的、实的、重的、硬的线表现物象的前面及突出的地方,以细的、虚的、轻的、软的线条起到后退、减弱的作用;有的画家则只是用粗细轻重均同的线,不考虑细微的空间关系,用线的透视位置来决定形体的前后关系。

以线条为主的速写要注意:第一,用线要连贯、完整,忌断、忌碎;第二,用线要中肯、朴实,忌浮、忌滑;第三,用线要活泼、松灵,忌死、忌板;第四,用线要有力度、结实,忌轻飘、柔弱;第五,用线要有变化,刚柔相济,虚实相间;第六,用线要有节奏,抑扬顿挫,起伏跌宕。

二、明暗速写

明暗表现法是速写的一种重要表现方法,它主要强调景物受光后的明暗变化,注重体块间的明暗对比,注重对明暗交界线、亮部与暗部及光的来源与方向的表达,这种方法可以说是明暗素描在速写中的简洁应用。

运用明暗调子作为表现手段的速写,适宜于立体的表现光线照射下物象的形体结构,其优势在于画面有强烈的明暗对比效果,可以表现非常微妙的空间关系,有较丰富的色调层次变化,有生动的视觉效果(见图2-6)。

图2-6　明暗速写

以明暗为主的速写,除了抓住物象的光影明暗这一因素外,还要注意到物象固有色这一因素,初学者在速写中应该灵活地运用明暗调子关系和物象的固有色,不要僵死地处理。

相对于线条速写而言,明暗速写比较写实,形体特征明确,节奏、层次丰富。它具有画面气氛强烈,整体感和光感强烈的优点。要画好这种速写,必须具有较深的素描功底,能将素描知识做一个很好的迁移,再反复练习,达到自己所需的效果。很多艺术家喜欢在画场景速写的时候使用这种画法,那种画面气氛是很多表现手法所不及的。

例如门采尔画过很多这样的光影速写,不仅气氛很足,而且很有真实感,值得大家好好学习。值得注意的是,明暗只是为形体服务的一个因素,不管怎么画,最基本的东西还是要在画面中体现出来,如形体结构、动态比例等,这才是速写的根本所在。

三、线条与明暗结合的速写

线条与明暗结合是一种很流行的速写表现手法,在线的基础上施以简单的明暗块面,以便使形体表现得更为充分,是线条和明暗结合的速写,简称线面结合的速写。它是结合线条速写和明暗速写共同的优点,又补其二者不足而形成的一种手法,故也是一般速写常用的方法。这种画法的优点是比单用线条或明暗画更为自由、随意,从而更富有变化,适应范围更广,也有更大的自由和灵活性,它抓形迅速、明确,而明暗块面又给以补充,赋予画面力量和生气,色调和线条的相互配合,此起彼伏像弦乐二重奏那样默契、和谐,融为一体。线条与明暗结合的速写要围绕结构来画,所有的线条跟着结构走,该强调的要强调,该弱化的要弱化,自然就会有线有面,画面的结合也会更加到位。

精细的地方可用线,概括的地方可用面,表现手法灵活,画面效果强烈。要画好线面结合速写,首先要对线有所了解,又要对明暗有所体会,否则看上去画面会很表面,没内容,当然这需要我们大量地练习、研究和体验。

线面结合的速写表现方法适应范围很广,并有更大更自由的表现空间。这种方法对对象的描绘相对于只用线的速写刻画更加深入一些。例如,遇到对象有大块明暗色调时用明暗方法处理,结构、形体的明显之处则又用线条刻画,有线有面,这种方法画人画景都很适宜;又如,当画一个人时,头部至全身所有的衣纹、轮廓都用各种不同的线条画出,面部明暗交界处及人体各关节部位又可以用明暗法加以皴擦(见图 2-7)。再如,当一张画面上有景有人时,也可采用线面结合的方法,后面的景物深的地方几乎全用明暗法以块面画出,但前面的人物则又以线条表现,以大块的面来衬托出前面的人,景和人的姿态都很突出。

画线面结合速写时要注意:一是用线面结合的方法,要应用得自然,防止线面分家,如先画轮廓,最后不加分析地硬加些明暗,显得生硬;二是可适当减弱物体由光而引起的明暗变化,适当强调物体本身的组织结构关系,有重点;三是用线条画轮廓,用块面表现结构,注意概括块面明暗,抓住要点施

图 2-7　线面结合速写

加明暗,切忌不加分析、选择地照抄明暗;四是注意物象本身的色调对比,有轻有重,有虚有实,切忌平均,画哪哪实,没重点;五是明暗块面和线条的分布既变化又统一,具有装饰审美

趣味,抽象绘画非常讲究这点,速写也可以从中汲取营养。

学习欣赏

尼古拉·费欣(Nicolai Ivanovich Fechin 1881—1955年),俄裔美籍画家,出生在俄罗斯喀山的木雕工手艺人家庭,列宾的学生。费欣的速写受东方传统绘画的影响,速写头像用炭笔画在坚实光滑的纸上,自成一家,刻画深刻,费欣的速写本身就是具有独立意义的艺术作品。

他的速写头像作品能直观而准确地把握人物的特点,然后刻画形体结构。对肌肉骨点的体现,线条的穿插完全依据对象的结构来进行,很多作品将并非很明显的结构特点进行主观强化,使得画面节奏感很强。

费欣留世的作品很少,在俄罗斯有关于他的评述也甚微,他的作品很多都毁于战争和移民中,或遗失在国际画展中,他后期的作品多存于私人手里;他是一个很有天赋和个性强烈的画家,从不盲目崇拜和模仿别人,也不参与任何艺术流派和组织。费欣在美院进入列宾画室学习,他对自己的老师有高度的肯定和评价,但在艺术追求上却有自己的主张;他在选材和构思上喜欢从平凡生活中直接取材,追求自然与真实,纯正与鲜明。

费欣的速写别具一格。当我们把美术史上所有的优秀作品在脑海中粗略过一遍之后,仍会发现深深地留在自己印象中的一定有费欣的速写。费欣速写的特点主要体现在他富有个性的线的运用以及线条与体、面的结合。他用的线条流畅挺拔,明确肯定,常常用线锐利的一侧为外沿,另一侧则辅以粗糙的深色或灰色调子为内沿,外沿一侧担负着形体的力度,内沿则显现出形体的结构与厚度。这种流畅锐利的线条统一着整个画面。费欣的速写人物性格鲜明,表现手法的统一并不妨碍他对人物个性的表现。他所使用的工具一般是木炭、土纸、白纸、灰纸及必要时使用的白粉,这些材料在费欣的笔下具有很强的表现力(见图2-8)。

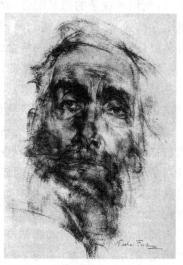

图2-8　速写头像　费欣　美国

快乐课堂

1. 了解不同笔和不同纸画速写的特点和效果。
2. 了解画速写握笔的方法、姿势,并练习画自由长线条。
3. 了解速写的三种表现方法,并尝试用三种方法画一些简单的内容。

第三章

速写的表现要素

速写的表现要素包括线条、明暗、透视、比例关系和构图。线条是速写最基本的造型语言，也是速写最基本的造型要素。线条所具有的表现的直接性和快速、简练、准确的表现特征，既符合速写自身的特点，又能充分适应速写的造型需要。

工具、材料的不同，会带给线条以各具特色的丰富变化。除了具有干湿、浓淡、粗细、曲直等形态变化外，线条还具有流畅或滞重、飘逸或苍劲、急促或抒缓、隽永或凝重、俊秀或粗犷等极富情感性的表现特征和独特的形式美感。

以线条为主要表现手段的速写形式，通过线的长短、粗细、曲直的变化和线的穿插、重叠、疏密等组合形式，或用以表现形象的轮廓，或用以暗示形体的体积空间，或用以概括物象的层次，或用以强化形象的特定动(神)态和情绪，大大增强了速写的表现力；速写中的明暗色调，或用密集的线条排列，控制线条排列的疏密而构成具有明暗变化的色调，适合对物象做概括而深入的表现，或将笔侧卧于纸面放手涂画擦抹，而构成深浅不同的块面色调，将使物象的表现更为生动而鲜明；透视是指物体在特定空间中，由于观察角度变化而产生的视觉上的变化。如近高远低、近大远小、近宽远窄等现象。在速写中，透视往往与造型的准确与生动密切相关，对透视的深刻理解有助于对客观物象形神兼备的刻画；把握画面中形象的位置与比例关系是速写的重要方面；合适的构图是画面整体和谐的重要保障。

线条、明暗、透视、比例关系、构图

第一节　线　条

　　速写是一门线条的艺术,线条是速写最基本的语言方式。安格尔说:"线条就是一切。"速写中的线条运用是丰富多彩的,也是非常重要的。学习速写要正确理解线条的审美形式,要学会利用线条去表达思想,表达画面,用线条在速写中漫步。

　　速写常以简洁生动的笔墨、快速灵活的线条去描绘形象,力求写尽其意,传尽其神,恰如诗词般精练的语言,打动读者的心灵。在速写作品中,许多的线条联系、对比、穿插组合,构成一幅完整的画面。这些线条既是形象的载体,又是一种独立的审美样式,它们刚柔相济、虚实相宜、疏密得当、均衡得法,其本身就给人以美的享受。简而言之,线条是速写的生命,是速写中最主要的艺术语言和表达方式,无论在塑造形体、表现体积和空间,还是表达情感方面,都十分重要。在速写的训练中,要注意加强线条表现力和概括力的训练。

　　在开始学习速写时,首先要加强线条的熟练程度,要做大量的线条练习,提高线条质量,也就是说达到熟能生巧,线条的"巧"是指随着形体的变化而变化,肯定有力、轻松自如、有松有紧、有虚有实、有粗有细、有深有浅,做到变化中整体,整体中变化,充分体现线条在结构造型中的生命力。

一、线造型的形成

　　线是造型的语言和表现的基本要素。这是因为:首先,用线造型是人类的天性。原始人类的洞窟壁画以及崖画上有许许多多以线造型的例证(见图3-1)。

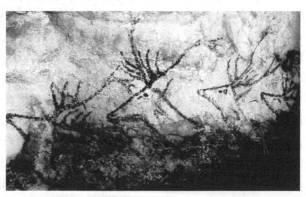

图3-1　线造型——法国拉斯科洞窟壁画

　　人们起初不会注意单一的线条,只会留意用线框出的形象,线只是由手使用工具自然流露出来的。那些用线框起来的形象来自头脑中的记忆,没有具体对象的约束。当用线模仿对象时,才开始寻找对象的"线";其次,在造型表现中,线具有超强的表现力。线是由手的动

作变化、不同的工具、不同的纸张共同作用形成的。

当毛笔出现后,线才有了质的飞跃,人们在用毛笔构线的实践中发现了线的表现力,发现了线能与情相通。从早期的书法艺术中可以看到抽象的线条可以似音乐那样通过节奏的变化来抒发人的感情;从传统线描艺术中还可以看到对物象丰富感受的表现,无论是外表的材质、肌理,还是内在的品质、情绪,线不是简单地圈画轮廓,线要表现对象的感受,要抒发作者的情感。

线的形式变化丰富,适合造型的表现。线是造型的材料,为了更好地塑造形象,在中国传统线描中,古人创造了十八描,即 18 种线条。包括高古游丝描、琴弦描、铁线描、行云流水描、蚂蝗描、钉头鼠尾描、曹衣描、柴笔描、混描、橛头丁描、折芦描、橄榄描、柳叶描、竹叶描、战笔水纹描、减笔描、枣核描、蚯蚓描等。人们把很多典型性的物象的形态、动态、感受融合到线条之中,丰富了线的造型语言(见图 3-2)。

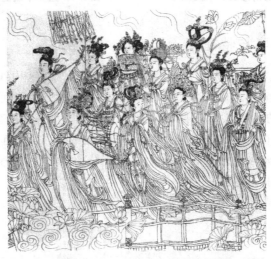

图 3-2　白描中国画——《八十七神仙卷》局部　佚名

二、线的情感表达和表现力

人对线条的反映是非常敏感的,一个线描绘制的形象,笔轻一些或重一点、按得慢一些、提得快一点,这些纸上留下的痕迹都能让人感受到作者的情感与对象内容的表达。尤其是线的快慢、轻重、紧松造成的节奏变化,与人的情感情绪的节奏变化相互之间能够相互融合(见图 3-3)。

线的表现技巧对发挥线的艺术表现力起着直接的作用。当用铅笔或炭笔在纸上开始勾勒线条时,这看似简单的线条,随着落笔的力度、用笔的方向、笔锋的角度、行笔快慢的变化,会产生不同的心理感觉(见图 3-4)。

从线条的造型功能上来看,以线造型能直取物象的结构本质特征,从而能够肯定、明确、清晰地表现出物象的比例和结构关系。以线造型还能表现出物象的明暗关系、虚实关系,使物象产生立体感。以线造型同样能表现出物体的不同质感及重量感,如柔软、坚硬、轻飘、厚重、粗糙、细腻等感觉。

图3-3 速写中线的情感表达 吴冠中

图3-4 速写中线的情感表达 顾贵清

三、速写线条的种类与特征

从内容上讲（以人物速写为例），速写的线条有轮廓线、结构线、装饰线和衣褶线等（见图3-5）。轮廓线是对形象的外部边缘予以描述的线条，其大致可分为外轮廓线和内轮廓线。轮廓线是速写的基本线条，如同建房的设计图纸，其准确程度直接影响形象外部特征的表现效果；结构线是在轮廓线的基础上有判断地描述或强调形体起伏结构的线条，结构线是速写的根本线，如同建楼的水泥框架结构，如没有结构线的存在，速写中的形象很可能给人以软弱无力，空洞无物的感觉。

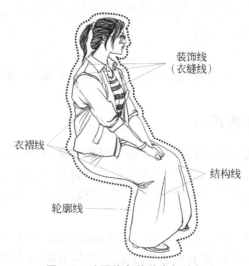

装饰线
（衣缝线）

衣褶线

结构线

轮廓线

图3-5 速写线条的种类与特征

所以在表现形象时，一定要依靠自己的分析与判断再参照形象的轮廓线准确描绘出形象的结构所在与形态特征，用笔力度一般要大一些；装饰线是指使形象饱满、细节丰富的辅助描述线，这如同建房后的内部装修，必须以整体的艺术审美去表现，才能锦上添花而非画蛇添足，装饰线的表现力度要弱一些，不可喧宾夺主。例如衣缝线就是装饰线的一种，它是指衣服的布块与布块组合处的缝合线，衣缝线在速写中跟衣服上的花纹一样，起装饰点缀作

用;衣褶线是顺应衣服卷曲、折叠等形态表现的线条,如臂弯、腿弯、腰部等处衣褶较明显,全身其他地方也有很多但不甚明显,作画时一定要分清主次、轻重、疏密、松紧等关系,更要有选择有取舍,决不可照葫芦画瓢。

四、速写中的线条运用

首先,速写线条要有流畅性。在画速写的时候你会感觉到一根流畅的线条就像一首诗,在用笔力度上微妙的把握,绘出抑扬顿挫的线条,那种艺术美是独特的(见图3-6)。线条运用上的收和放很像书法中的用笔方法,因此在速写中加入一些书法用笔方法会有很大的收获。线条的流畅性使作画者在观察对象的时候更注重整体,也更容易心情放松,这样才会发挥自由,在不知不觉中绘画的灵感得到提升。

图3-6 速写线条的流畅性 林墉

初学者总想画得多逼真,多细腻,所以从一开始作画的时候就掉入细节,线条运用拘谨,不敢大胆地画,或者是在画面上改来改去,反而画得一团糟。画速写当然可以从局部画起,画人物速写,既可以从头发画起,也可以从眼睛画起,如果读者艺术水平高,从脚开始画也是可以的。但这都是在有了很好的造型能力以及自我审美意识的基础上,胸有成竹,才能很好地做到。

对于刚学习速写的初学者来说首先要有整体意识,认真理解学习比例、结构等知识,在这个基础上可以从局部推着画,但必须心中有"整体","局部服从整体",画出的线条要流畅,不拖泥带水,一气呵成。另外就是画速写的时候,最好一开始不要用橡皮反复修改,有时候画错的线条反而可以作为参照物,指引你往正确的方向进行,画完稍作修改就可以了,有时连修改都不用,它已经融入画面的整体当中了。

其次,速写的线条要富有节奏感。节奏就是线条的变化,这种变化可以反映用笔的轻重、快慢、粗细等。一根线条就可以概括和提炼客观对象的体和面,反映出客体的光和影、物体的质地和分量。这里要提到传统的中国写意人物画,它的线条用笔非常具有美感。书法用笔的方法使得线条的运用上更加广泛、富于变化,起笔、提笔、顿笔、收笔等这些方法运用到速写中确实能收到良好的效果。

很多人在刚开始画速写的时候,线条运用比较生硬,没有变化和节奏,往往画出的线条一样粗细,线条没有活力、没有表情、没有动作。要解决好这个问题,一是要了解人体、比例、结构透视等知识和多看一些大师的优秀作品中的线条运用(见图3-7);二是要多加练习,量的积累也很重要,速写平时画得再好,如果长时间不练习,绘画时就没有手感。

最后,要注意线条与速写表现手法的关系。画速写时,线条应左顾右盼、均衡形体、上呼

下应、把握比例,不要"一根筋"画到底。例如人物速写中,一定要参照胸腔、盆腔运动方向协调处理;头、手、脚的比例要与四肢、躯干相得益彰。表现较为圆滑柔和的形体,比如穿着运动衣裤的人物形象,因其针织服饰的特性大都呈圆、松的下垂状态,此类服饰容易画出特点,速写时用线应圆中见方、曲中求直,以线作刀去一顿一挫地塑造(见图3-8),如果完全照搬生活对象画面往往容易给人以绵软纤弱、无病呻吟之感。故而切不可一味追求生活表象只凭感觉描摹而影响了画面的速写意味。

图3-7　速写线条的节奏感　陈玉先

图3-8　速写线条与表现手法　杜建奇

扩展阅读

　　线的使用早于形体与色彩语言的使用,是表现客观世界力度、韵律及境界的必要手段。画家们用线条来创造物型,并用线条和物型来表达情感,用线来创造"美"。线条具有丰富的表现力和多彩的艺术美感,由古至今,线条在绘画中占有不可撼动的重要地位。

　　线条造型是艺术史上最古老、最原始的艺术形式,流传下来的最初绘画作品主要是以线的形式表现,如中国原始的象形文字、彩陶绘画、西方原始人的岩画,无不用线条来勾画。线条是绘画艺术中最基础也是最重要的一部分,它不仅是一种绘画技能,同时也是一种绘画语言,能反映出画家们当时的心情。

　　线条在绘画中不但用来勾画外形,而且用来表达不同的质感和情感。如它有长短、粗细、方圆、曲直、轻重、浓淡、干湿、虚实、疏密、聚散、顺逆、徐疾、起伏、顿挫等无穷的变化。且线条的表现形式不同,给人的情绪的感觉不同。水平线让人感觉沉稳,垂直线让人感到昂奋,曲线给人轻柔委婉感,斜线让人有进取搏击,圆线有永恒团圆的感觉。线条集造型、传情、达意等多功能于一身,自由驰骋,充分展示其无穷的魅力。还有以线条为表现形式而成为独立画种的绘画形式,如线性速写和中国的白描等。

　　纵观世界著名的绘画大师,米开朗琪罗、达·芬奇、拉斐尔、鲁本斯、提香、伦勃朗等,他们对线条的运用和理解都达到纯熟的境界。比如鲁本斯松动而准确的

线条,寥寥数笔却赋予人以生命力。梵高的素描线条稚拙中见深刻、朴实中见真诚。仔细读来,大师的素描精练而到位,下功夫去领悟、推理,每一处转折、每根线条都表现出了生动丰富的形体,因此带来的感觉是舒畅、有信心的(见图3-9)。

图3-9　速写中线条语言的使用　梵高　荷兰

线条在素描训练和表现中的重要作用是不言而喻的。假如在造型时不考虑线条的变化关系,统统用一种线条去刻画,可以想象作品会如何单调和乏味。这是因为失去变化的线条不能产生节奏和韵律,不能营造空间关系,因而也就无法达到造型的目的。如果根据物体的造型体态、结构关系、空间层次、透视关系,应用与之相适应的不同性格的线条去表现,视觉效果就会截然不同。

我国古代画家通过长期积累所倡导的铁笔十八描中的钉头鼠尾描、游丝描、兰叶描等,表现对象的质感、量感、运动感,注重线条的疏密变化,都是基于通过凝练的造型以提升表现力的考虑。在素描训练中,充分认识到线条对塑造形象的重要性,具有不可忽视的重要作用。素描造型艺术中的线条不是一个单纯的符号,它更是型的高度概括而极富艺术个性的载体。

第二节　明　　暗

利用明暗关系进行速写,可以表现出丰富的光影空间效果和微妙的空间关系,由较丰富的色调层次变化而产生生动的直觉效果。速写中明暗关系的刻画要比素描简洁,这里说的简洁不是简单,而是在深入理解明暗关系的基础上进行大胆的取舍和概括。明暗的五个调子中,基本只需要其中的明面、暗面和灰面三个主要因素就够了,要注意明暗交界线,并适当减弱中间层次,在以明暗为主的速写中,因为常常省去背景,有些地方仍离不开线的辅助。

利用明暗关系画速写要注意画面黑白关系的经营,黑白要讲究对比,注意黑白鲜明,忌灰暗;黑白要讲究呼应,要注意黑白交错,忌偏坠一方;黑白要讲究均

衡,要注意疏密相间,忌毫无联系;黑白要讲究韵律,要注意起伏节奏,忌呆板。

一、光影与明暗

由于光的照射和物体自身的结构,在物体上会产生受光和背光两个部分,这就是产生明暗的因素,因此光也是产生明暗关系之本。受光面结构清晰,背光面比较模糊;受光面的边缘明显,背光面则不明显;物体离光源近时显得亮,离光源远时显得暗。所以物体的明暗程度与光源的强弱成正比,与距离的远近成反比。这些都是明暗关系变化的基本规律。

物体在光的照射下产生明暗。艺术家们根据这种现象,在实际操作下不断地积累经验并在原理方面不断地探索,归纳出"三大面五调子",使明暗关系更条理化、更具体化。所谓"三大面",就是物体在光的照射下产生明(白)暗(黑)两个部分,由明向暗推移是渐变的,中间有一个过渡区,这里是一个介于黑白之间的灰色调。物体上的黑、白、灰三个面产生了色度上的层次变化。"三大面"也称为画面表现的三大要素。所谓"五调子",就是在三大面的基础上对黑、白、灰层次的进一步细化。这种科学的分解,对于物体上的光效所反映出的色调变化进行了更深入细致的刻画。"五调子"包括"高光""中间部""明暗交界线""反光"和"投影"。

"高光"是直接面向光源的部位,是受光面的极点。高光部分在素描中的位置很重要,它常常是物体受光部的结构转折点。

"中间部"在物体上既不受光,也不背光,但明不会超过亮部,暗不会超过暗部,介于亮与暗之间。这部分在物体中所占面积较大,调子的层次也较复杂,因此,要反复进行观察,细心地研究和比较。

"明暗交界线"是物体处于受光面与背光面之间最暗的部分,形成一个明显的界限。在光线集中照射时,明暗交界线十分明显,反之,就比较模糊。由于物体的形状不同,明暗交界线并不是一条线,其虚实、宽窄、曲直、深浅随着物体表面的起伏而变化。明暗交界线的重要性在于对物体立体感的表现关系极大。

"反光"是环境光反射的部分,物体暗部向纵深转过去的面,在受到周围环境影响时,就形成反光。环境光强,反光就亮些;反之就暗些。在一般情况下,反光最亮也不能超过亮部中灰面的亮度。此外,物体本身质地也是一个重要因素,如质地光滑明度较浅,反光就清晰;质地粗糙明度较深,反光则模糊。对反光的表现不可忽视,如果不够准确,对物象空间深度和体积感的表现效果就会受到影响。

"投影"是物体遮住了光源,在背景上产生的阴影。正如达·芬奇所说:"阴是光的缺乏,影是光的遮挡。"离遮挡物近的投影较深,边缘清晰,黑白对比强;反之,投影较淡,边线模糊,黑白对比也较弱。投影和周围区域黑白对比的强弱取决于光源的强弱,光源强而近,投影就明显;反之投影就较模糊(见图3-10)。

"三大面"和"五调子"是人们在素描中划分不同明暗区域的一个基本规律,但在速写中所要描绘的明暗色调要比素描简洁得多,这就需要人们根据明暗规律予以概括和总结。在明暗速写中,明暗的五个调子基本只需要其中的明面、暗面和灰面三个主要因素就够了,画准物象上亮、灰、暗三个层次的调子,物象的形态就会显示出来,就有了体积感。明暗作为速写的一种要素,在造型艺术上被广泛应用。明暗刻画有较多的功能,它是表现物象的立体

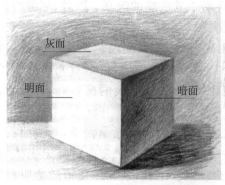
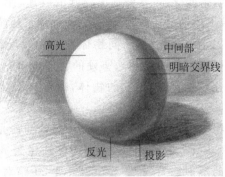

灰面

明面　暗面

高光　中间部
　　　明暗交界线

反光　投影

图3-10　物体明暗的"三大面"和"五大调子"

感、空间感、质感和形体结构的有效手段,能够使画面的形象更为具体,有较强的视觉效果。

　　物体在空间中,自身的高度、宽度和深度构成了立体,在光线的照射下,形成了明暗不同的色区,物体的立体形象就会表现出来。另外,通过明暗还能反映不同的心理情绪,在色调层次上调整构图,利用明暗度的比例变化改变画面上形象和渲染所需要的氛围(见图3-11)。明暗调子是构成视觉表现形式的重要因素,对物象的表现力和提高造型的艺术性具有较强的作用。所以,研究和掌握明暗色调变化规律,有利于在速写中观察和表现物象的本质和特征。

二、质感与量感

　　自然界的物质,由于组织成分不同,其质地便具有一定的形态特征。比如,软与硬、光滑细腻与粗糙疏松、湿润与干涩、透明与不透明等,在光线照射下,反映出不同的感觉效果,简称为"质感"。例如,金属与塑料器皿表面的光滑感、陶器的粗糙感、织物的柔软与浑厚等。

图3-11　速写中的明暗层次与画面氛围

　　物体的重量感是人们视觉上的一种感受,由于物体的质感不同,反映在人们的视觉方面就会产生轻或重的感觉,这种感觉称为物体的"量感"。具体反映是物体的多少、大小、粗细、厚薄、轻重、长短等。这里指的"量",不是数学中的数字概念,而是一定物象的形态所呈现出来的某种"量"的感觉。速写写生练习中,不仅要求表现物体的质感,也要表现物体的量感。

　　速写练习,尤其是明暗速写的练习中,很多时候除了表现对象的结构、体积、明暗、色调之外,还要表现出物体的质感。它是表现形象的一个重要因素。对物体质感的刻画主要注意两个方面。

　　其一,不同物体间质感的不同归根结底是由于其不同的组织结构所决定的。因此,在通过明暗色调绘制物体的质感时,就必须注意观察物体的组织结构特征。例如画松、柏树干,抓住树皮纹理特征,就容易把树干的质感表现出来(见图3-12)。描绘干枯的树叶,除了表

现它的明暗变化,还要刻画出树叶的纹理,便有助于其质感的表现。画竹、草编织器物,把竹、草编织的结构特征刻画出来,便加强了质感效果。

其二,要仔细分析不同物体质地光线反射的特点,借助明暗色调表现质感从物体质地的软硬进行分析。质地坚硬的物体,形体一般起伏比较明确有力,对光线反射强,所以明暗对比较强;质地松软的物体,形体一般比较不规则,对光线的反射弱,所以明暗对比较弱。

从物体质地光泽感进行分析,越是细密光滑的物体,表面就越光泽,光线照射下有高光,体面转折处的高光反射强,物体边缘整齐清晰、明确肯定。表面粗糙无光泽的物体,对光线的反射能力弱,一般没有高光,明暗对比较弱较柔和;从物体质地的透明程度进行分析,玻璃器皿的明暗交界线不显著,高光的地方很多,盛水后由于光线的折射,迎光的地方反而不亮,背光部分反而显得光亮异常,写生时要具体分析,不能用一般明暗规律硬套(见图3-13)。

图3-12　速写中的质感与量感　朱磊　　图3-13　速写中的质感与量感　梁洪鑫

不透明物体的明暗关系稳定,符合一般明暗规律。对不同质地的物体,应注意用不同的笔法来表现。如平直坚硬的物体,可多用刚硬的直线,如透明的玻璃、规则的钢铁;而柔和曲折的线条更优于表现起伏变化的质感,如柔软的织品和丝绸、细腻的皮肤等。

不同物体之间不但在质地上有明显区别,重量上有时也差异很大,只要把它们之间的质地差别充分表现出来,"重量感"的区别就相应体现出来了。质感与量感是物体的固有属性,是形象本质特征的两个方面。如果物体的质感特征能充分表现出来,量感必然也能得到充分的表现。质感和量感表现得越充分,物体的真实性就显示得越强。质感和量感建立在形体准确的基础上,只有准确表现出物体的形体,物体的质感和量感才能较好地体现。

学习欣赏

阿尔道夫·门采尔(Adolpyh Von Menzel 1815—1905年),德国19世纪成就最大的画家,欧洲最著名的历史画家,风俗画家之一,杰出的素描大师。他一生为世

界留下 7000 余幅素描作品和 80 余本素描集、速写集,广泛而深刻地表现了德国的社会生活风俗,其取材之广、数量之多,几乎没有一个艺术家可以与之相比。

门采尔的父亲是位版画家,因此,他从小就受到绘画艺术的熏陶,不过主要还是受前辈大师们的影响。丢勒说过:"如果一个人要想成为真正杰出的画家,必须从幼年起就得到绘画的训练。"门采尔正是从 13 岁就拿起画笔,18 岁进入柏林艺术学院学习。童子功与早启蒙、学院与高起点教育,为他铺设了一条成功之路。德国的素描艺术在世界美术史中占有重要地位。16 世纪德国文艺复兴时期涌现出丢勒与荷尔拜因,成为德国绘画艺术的第一个高峰。日耳曼是理性化的民族,重视分析与研究、重于理解是德国素描的基本特征。就是近代德国表现主义画家们在无羁地主观发挥时,也从不放弃对传统素描中的严格与理性的把握。

丢勒的素描坚实深刻,作画时刨根追源,不厌其烦,画面充满理性的紧张感。荷尔拜因的素描则是理性的升华,追求洗练、精到、细腻、沉稳而简洁,表现形体线和面的高度概括。他们建立起来的德国素描传统共性是:严谨、一丝不苟,既尊重自然又遵循规律,以精微的观察、理智的分析为基础。门采尔就是在继承这些传统的基础上成长的(见图 3-14)。

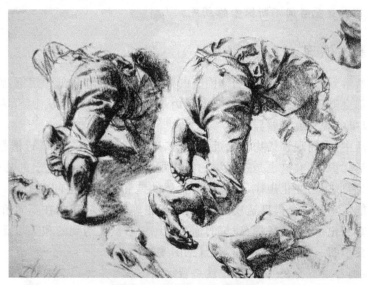

图 3-14　门采尔的人物速写

素描是画家认识自然、表现自然之起端,是必修课。通过素描实践找到自己的风格,成熟地走进艺术殿堂,走向更高境界。门采尔深知:素描是画家的首要工具。不学传统是无本之木,失掉素描技能会一事无成,不求进取将无所成就。他深知:伟大杰出的画家一生都在苦练素描,研究素描,否则不可能真正通晓素描。

他的素描有着与众不同的形式,他常常在作品中进行局部特写,以便对所画物体作进一步的研究和探索。他的绘画具有真正的现实主义鲜明性和史诗般的表现力。另外,造型精准、形象鲜活、形神兼备也是其作品的艺术特点。他留给世界的现实主义经典绘画以及素描艺术具有独特价值,对于当今中国绘画艺术的发展也具有启示与借鉴意义。

第三节 透 视

背景知识

透视就是在二维画面中表现出三维空间的一种科学方法，在绘画中备受重视，特别是偏向写实的再现性艺术。对透视知识的认识和研究有较长的历史，希腊人就通晓缩短法在绘画中的应用，使画面有较好的景深感。然而英国艺术史家贡布里希认为真正对透视知识的掌握是文艺复兴早期的建筑师菲利波·布鲁内莱斯基（1377—1446年），他解决了透视中物体逐渐缩小遵循的教学方法。透视是人眼的一种生理现象，通过视觉研究眼睛与物体之间的关系，研究物体在视觉空间中存在的状态。

透视的基本规律主要有近大远小和近实远虚，所谓"近大远小"，就是同样大小的物体，画面表现中会产生近处较大远处较小的视觉效果；所谓"近实远虚"，就是同一空间中的物体由于受到空气的影响，会产生近清楚远模糊的效果。透视学是历代画家对视觉空间不断探索的成果。

一、透视的基本原理

人们眼前所看到的景物并不是物体固有的样子。在透视原理的作用下，物体的大小、长短、高矮、宽窄都会显现出复杂、微妙的变形。由于物体占据空间是从上下、左右、前后方向上体现的，所以眼的观察也有差异。

在日常生活中，人们观察景物都是近大远小、近高远低、近宽远窄、近清楚远模糊，这是人所共知的生活常识，其实这也是透视学的视觉规律。所有这些视觉上的感受都要运用透视原理，准确掌握形体的变化规律，正确表现物体的型和物体与空间的关系。因此，学习透视的意义就是能使人们学会借助透视的原理，掌握正确的观察方法，在不同角度都能准确地理解物象的丰富变化，尤其是场景、建筑的速写训练中必然要遇到的和必须要学会的课题。

以下是透视学的一些常用名词和术语（见图 3-15）。

视点，是指画者眼睛所在的位置，也就是观察点。

视平线，是指与画者的眼睛同一高度的一条水平线。这条线随着视点的高低而发生变化，当平视时，视平线与地平线重合；当俯视或仰视时，视平线与地平线分开。

主点，又称心点。它是指画者眼睛正对着的视平线上的点，它是视域的中心。

视中线，也称中心视线。它是指视点至主点的连接线及延长线，与视平线成直角。

消失点，也称灭点。它是指在视觉中，物象由近而远，由大变小，在视平线上逐渐汇集成一点，即消失点，也就是透视线的终点。在成角透视中，消失点分为左消失点和右消失点两种；在倾斜透视中，消失点除左右两个点以外，还有垂直消失点。

视域，是指眼睛看出去的空间范围，也就是头部不转动，目光朝一个方向观看时，所能看到的就称"可见视域"。眼睛所看的视角成一圆锥形，视角 60°范围内称为"正常视域"，在正常视域范围内，物象比较清晰，超出这个视域物象就比较模糊。

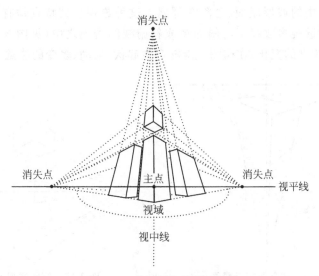

图 3-15　透视基本原理示意图

二、透视的规律

　　透视分为平行透视、成角透视和倾斜透视。

　　(1) 平行透视——视角在 60°视域内的立方体的一个面与画面平行,这种透视称"平行透视"。其主要特征是距画面最近的是一个面,只有一个消失点,又称"一点透视"。平行透视的形体变化是随着视点的位置不同而变化的(见图 3-16)。平行透视的应用虽然比较简单,但它是学习其他透视的基础。它在构图上能够产生视觉上的集中、平衡、稳定。

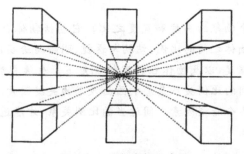

图 3-16　平行透视示意图

　　(2) 成角透视——视角在 60°视域内的立方体没有一个面与画面平行,但上下两个面平行于地面,其他面与画面成一定角度时产生的透视现象叫"成角透视"(见图 3-17)。其主要特征是距画面最近的是立方体的一个角,有两组边线消失在左右两个消失点,故又称"二点透视"。成角透视在绘画上应用很广泛,具有多方位的空间和主体深度。在建筑、园林、室内装饰设计中,多采用成角透视法。

　　(3) 倾斜透视——一个立方体不平行于画面,也不平行于地面,与画面和地面都成倾斜的状态,这种透视称"倾斜透视"。斜面有的是上斜,就是近处低远处高;有的是下斜,就是近

处高远处低。建筑中的坡形屋面、台阶等都属于这种透视。其特点是有三个消失点,故称"三点透视"。这种透视多数存于与斜仰视或斜俯视的透视之中(见图3-18)。倾斜透视构成形体多方位、多角度的变化,在构图上能够产生起伏、运动、多变的感觉。

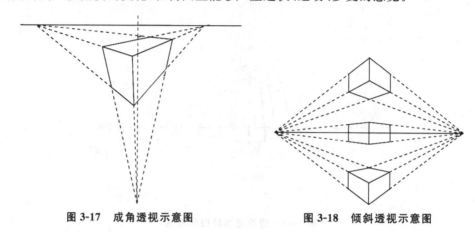

图3-17　成角透视示意图　　　　　　　图3-18　倾斜透视示意图

透视是一门比较复杂、深奥的学科,在建筑设计学习过程中是必修的课程,要进行系统深入的学习。本节只针对速写所需要的基本知识做概要的介绍。在速写训练过程中,经过实际操作,能进一步对这些基本知识加深理解,理论与实践结合,就会产生认识上的升华。

第四节　比 例 关 系

背景知识

比例不仅指单个物象的高度和宽度之比。它包括物体自身特有的规律形态和整个构图中各个物体之间的比例,结构与透视、明暗与透视的对比度,重点部分与次要部分的对比程度,以及物体在特定的视角下产生透视变形后,各部分之间及各部分与整体之间的比例关系是影响画面效果的关键因素。

只有把握画面各个造型因素之间适当的比例关系,才能适当地表现出作品的主题和内容。

一、比例的概念

比例在速写中是指物象与物象之间、物象本身局部与局部之间量的关系。物象的长度、宽度和深度的量值就构成了比例关系。物象某一局部的大小及所占位置和另一局部的大小及所占位置也是构成比例关系的因素。我们对事物比例关系的认识受自然界的影响极大,自然界很多事物都具有非常适合其生存的比例关系,所以任何物象的形体都有其自身特定的比例,它制约着形体结构的基本特点,反映出物象造型的特征。

在建筑、各类设计、雕塑等造型领域,比例在很大程度上决定着形体和形象。掌握正确的比例关系就能准确地认识、表现物象形体结构。因此,比例是构成物体造型的基本因素,

也是使物象与物象间、形体与形体间建立有机关系的基本手段。

比例理论在造型艺术上的应用早在几百年前就已经开始,而且有较快的发展。达·芬奇在15世纪就研究比例关系。他按照当时意大利男子的标准画出了人体比例图,他还画了人物头像面部各部分比例和位置的详图。阿尔布莱特·丢勒也在不断探索比例问题,他曾画女人体比例图,研究和标示了人体各部分的比例关系(见图3-19)。这些大师们的研究成果为绘画艺术的发展提供了理论基础,具有较大指导意义。

我国古代画论中也有关于人体比例的论述,如"立七坐五蹲三""三庭五眼""三拳一肘""丈山尺树""寸马分人"等。前辈艺术家对比例的总结概括,使后人对人物头像、人体形状各种比例关系的认识与把握更加方便、容易。

图 3-19　女人体比例图　丢勒　德国

二、比例关系的运用

在学好比例知识的同时,还要在实践中学会如何运用。比例不是一个简单的公式,我们不能把一般的比例看成固有的、一成不变的规范,机械地套用。因为比例关系存在于客体之中,各个客体千差万别,用一个模式去表现,就不能体现多个物象真实的特征。所以,正确的比例来自对物象的各种关系的把握,而把握关系的方法就是相互比较,这种比较是通过观察产生的,例如中国古代画者很早以前就通过长期的观察,将人体面部比例归纳为"三庭五眼"(见图3-20)。

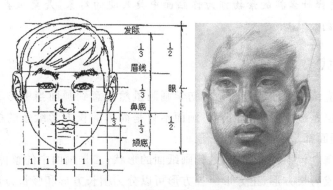

图 3-20　速写中比例关系的运用

因此,只有通过正确的观察、判断、比较,才能以正确的比例关系真实地表现客观物象。这种观察不是一次完成的,要反复、仔细地认真思考。俗话说:"七次量衣一次裁",这就是多次观察、加深认识的过程,只有这样才能造成"衣"与"体"合身的比例关系。

在对客观物象进行观察、分析、判断、比较的过程中,首先要着眼于整体,确定总的大体比例,然后再确定局部的比例关系。局部的比例要服从于整体的比例,这样才能使局部与整

体很好地组合。

"比例是美学"。运用比例法则不仅能很好地表现人们所看到的客观物象,还能按画家的意图创造出美妙的形体。因此,比例关系的运用,一方面来源于人们对客观事物的认识,另一方面是由人的审美理想和趣味所决定的。有的画家对客观的正常比例关系进行调整、夸张,甚至重新构造比例。有的在人物肖像画中,有意把面部拉长、额头加宽、眼睛画大等,这种造型带有画家的情感因素,以艺术家的思维方式增强艺术的感染力,从某种意义上来说,是更高层次的艺术表现。

第五节　构　　图

背景知识

根据对象主题内容和形态特征的要求,经过思考和选择,把对象组织安排在画面的适当位置上,并与画面中其他部分形成和谐的关系,称为构图。中国画论六法中的"经营位置",就是设计画面、确定构图的意思。设计构图的目的是为了使画面中的物体主次得当、前后相继,使画面整体富有节奏与韵律,从而产生美感。

简而言之,构图就是如何将你要表现的对象布局、安排、组构在画纸上,其含义就是如何经营、安排画面的构成关系,以使其成为一个有趣味的形式,成为一幅优秀的作品。说得再通俗一点,想要画一幅比较完整的速写,就应该注意什么要画,什么不画,并对要画的东西在纸上的位置及大小有个估计,做到松紧合适、均衡适度,不要画得太偏、太满、太小或太大,使画面视觉上不舒服。构图的直接前因是取景,选择什么样的景物作为你画面中要表现的对象,是要求具备许多知识与文化背景的。

一、构图与形式

动手造型就应该从画面设定开始。初学画画虽然注意到画面当中形象的塑造,但不会认识到画面本身也是造型的重要内容。画面不只是简单的长方形纸张的横竖变化,同时也是形象,每一个画面都是一个单独的形象。

画面形象的概念包括两方面,一是作画纸面的形状;二是画面中的整体形象。纸面的形状通过裁剪可以成为长方形、正方形。长方形可以分为横长方形和竖长方形,长方形的横竖由自己设定;画面中的整体形象是指每个画面都是由多种多样的物体组合而成的。必须使这种组合具有一定整体性和一定美感,传递出一种我们所想要表达的美的信息,这也是构图的重要内容之一。

可以将画面整体形象的构成形式概括成简单的几何形态,如方、圆、三角、菱形、弧形、S形、梯形、对角形等形式。所有这些几何形态都是我们用最简单的形式归纳构图的一般形态,以便我们把握构图的对称、均衡、统一、对比等关系,这就是构图的基本原则。

如图 3-21 所示中采用三角形的构图形式,使得画面整体视觉重心十分稳定,这种稳定

的视觉感受与山体高大巍峨的特质相呼应,形成了画面整体沉稳、庄重的视觉形式。认真领会和把握对称、均衡、统一、对比等形式法则,可以使我们在速写时强调某些部分,弱化某些部分或删除某些部分,以突显或创造出画面的趣味中心。整合、归纳、提炼、强调是构图表现的必然,因为不可能无一遗漏地在纸面上表现出景物的所有细节,所以,整合、概括、归纳、统一是构图与速写表现中必需的工作。

图3-21 速写中的构图与形式 商艳玲

二、内在语言组织

画面形象的营造不仅是外在形式的架构,而且是内在语言的组织。比如超长长方形画面可以表现横向的开阔;超竖长方形的画面适合于高、深的意境表达;X形的画面容易产生动感,并且延伸出热闹、激情;三角形的构图会显得稳重又有威严。换句话说,画面中被摆放在各个位置的东西也有具体的内容以及外在的表现。画面构图组织的内在语言包括方向、形状、色调、繁简、松紧等要素。

方向是指画面中每个物体都有各自的朝向,朝上、朝下、朝前面、朝后面、朝左面、朝右面。方向对画面构架和画面的内容变化起作用。比如,方向四面发散构成放射形式,方向一致造成一定的气势,方向众多会产生一定的动感。如图3-22所示,主体形象具有多种方向变化,这种速写构图的组织形式使整体画面构图产生强烈动感和活泼的视觉意味。

图3-22 速写中的内在语言组织——方向 商艳玲

中国画中的"开合""呼应"也是方向内容,所谓的开,就是方向朝画面外;所谓合,就是方向朝画面内。通过开合造成画面方向上的节奏变化,或者方向结构的对抗性形成画面的张力。呼应是指物体和物体之间,上下、左右、前后相互顾盼造成的结构上的联系。呼应对内容的变化同样起作用,比如,用一个叫人的动作和一个回头的动作相互的呼应来表示听到了的意思。

物象的形状各种各样,其中形状的大小和近

似点、线、面的形状对构图最有影响。形状的大小会产生视觉上的轻重,所以是画面均衡构架的重要因素。点、线、面是画面产生形式美感的基本材料。如图 3-23 所示,山体大的体块关系形成面的形式,近处树干与山体轮廓采用线的形式,远山上的树木圈圈点点,形成点的形式,画面中具体形象的塑造巧妙地迎合点、线、面的形状,营造出有形式美感的画面整体形象。具体对象会因为固有色或者受到明暗的影响而产生深浅的色调。

色调的深浅可以和形状的大小相互调节改变轻重关系。比如"深"和"小"相融,小就变重;"大"和"浅"相融,大就变轻。当然画面当中的色调的深浅、点线面的形状比例都是可以根据画面的形式要求和内容要求进行变化的。

图 3-23　速写中的内在语言组织——形状　刘大洪

繁简是指画面内容的复杂与简单。首先是指画面当中形象的大小,体量少、小是简单,大、多是复杂;其次是对象的结构、轮廓变化比较多就是复杂,变化少就会简单;对象统一称为简单,如果凌乱就是复杂。

在绘画中,可以通过一些方法对形象的繁简进行视觉上的调节,比如轮廓简单的形象内结构可以复杂些,轮廓复杂的形象内结构应该简单些。再比如,杂乱的形象视觉上过于复杂,可以通过方向的统一来达到视觉上的适当简化。

图 3-24 中徽派传统建筑的速写,建筑屋顶瓦片的密集形成复杂的视觉结构,与白墙部分的"简单"相对比,形成了饶有意味的繁简对比形式。

图 3-24　速写中的内在语言组织——繁简　马唯驰

松紧其实就是画面中物体和物体之间空隙的大小形成的松紧感觉。另外,物体的材质肌理柔软、分量轻显得松,重而硬的东西会显得紧。比如一块布和一块铁的描绘,在视觉上会表现为前者轻、松,后者重、紧,就是这个道理。

以上所谈构图的方向、形状与色调、简繁、松紧等内在语言,只能说是一种感觉和经验,怎样应用需要我们在实践中体会。理想的构图应该是使人看后感到舒服、赏心悦目。在运用画面的对称与均衡、对比与和谐等形式法则的同时,正确处理物体的形状大小、角度距离、空间变化等因素引起的画面构图的变化,解决好画面幅式、形态在画面中的位置、大小、方向、空间等问题,不论是现在学习速写,还是将来从事设计工作都是非常重要的。

1. 教师以图片(照片)的形式展示多幅经典的设计速写作品,并进行艺术性和表现方法的点评,与学生一起分析、讨论画面中线条、明暗、透视、比例关系、构图等速写的表现要素。

2. 教师提供几幅照片素材,要求学生进行速写练习,然后根据本章理论内容,针对大家的速写作业进行速写表现要素的点评。

第四章

人物速写

人物速写通过捕捉对象的生动形象,抓住大的形体结构关系,来凸显对象的特征。人物速写在速写训练中具有十分重要的意义,它涉及人物的形体、动势、结构、神态等复杂内容,具有较大的难度。人物速写对培养敏锐的观察力、概括力以及快速的表现能力有很大的作用,同时能够为艺术创作收集大量的素材,好的速写本身就是一幅完美的作品。

画好人物速写的要点有两个:首先,要有感受,有感而画,没有感受的速写往往枯燥乏味,缺乏活力。速写的过程需要由慢到快、由简到繁、先易后难、循序渐进,在表现对象时,需要眼、脑、手的高度协调统一。敏锐的感受是凭借"眼睛"的认真观察,以及用"心"真诚体会和大量的写生实践而获得。写生实践实际上是提高感受力最佳的途径。在写生过程中可以发现生活中蕴藏的美感和环节,捕捉到打动心灵的地方。其次,是对绘画技巧和审美品位的培养。好的速写作品需要相应的技巧来完成,而这种技巧包括准确生动地刻画人物的"形"与"神",以及整体处理画面关系的能力。

"形"是指人物的形体特征、动态关系、结构关系等,而"神"则是人物的精神状态,画人物速写一定要抓形、抓神,做到"形神"兼备。在画面关系的处理上,内容更加宽泛,它包含着画面的虚实、节奏、强弱对比关系。这需要长时间的实践和大量经验的积累,才能够理解和掌握。

人物速写、人体比例结构、头部速写、躯干四肢速写、衣纹速写、静态人物速写、动态人物速写、场景人物速写

第一节　人体比例与结构

　　人体比例是指人体或人体各部位之间度量的比较，人体比例依据性别、年龄和人种的差异有所不同。了解人的比例结构对于速写十分重要，它有利于在观察和作画时合理区分各个基本部分。人体结构和动势变化十分复杂，构成人体运动系统的骨骼、关节和肌肉间的协调配合，才能产生人体丰富优美的动态。只有对人体比例与结构有了深入的了解，才能在人物速写过程中做符合客观规律的描写。

一、人体比例

　　我国比较匀称的成人身高约等于其头长的七个到七个半。理想的人物比例可以在八至九个头左右，这个比例一般应用在服装设计稿上，多数现代艺术家在雕塑、绘画创作英雄人物时，也往往加长了身高。生活中每个人的体型、比例各有不同：老年人因脊柱弯曲，身高趋矮；儿童头大，腿短；高个子下身较长等，作画时需要不断地去观察、比较，抓住对象的个性特征。比例的协调不是靠度量，而是依据画者的感受和经验。初学者开始要学习规范的比例，之后靠多看、多画、多比较，表达出自己的艺术感受。

1. 人体比例常识

　　人体比例可以归结为"立七、坐五、蹲三、臂三、腿四"之说。为了在速写练习中得到比较准确的比例，以头高作为单位得到这个最一般的标准比例。这个比例是观察人体的一个最基本的比较尺度，可以让绘画者准确判断人体各个部位的位置，这就要求绘画者在训练中尽量要用目测来训练眼力，使绘画者有一双敏锐的眼睛和一种良好的感觉。

　　正常站姿为七个或七个半头高，坐姿（大腿水平状态）为五个头高，蹲姿为三个头高。胳膊的长度从肩关节算起至中指指尖为三个头高，上臂为 $1\frac{1}{3}$ 个头高，前臂为 $1\frac{2}{3}$ 个头高。腿部长度为四个头高，大腿和小腿各为两个头高（见图 4-1）。总之，人体各部比例有一个基本的比例范围，但也有特殊情况者，在观察和写生时要具体情况具体对待，在平时的写生中我们通常会将站姿和坐姿的人物多画半个头长，使其在视觉上更加舒展。

2. 人体比例差异

　　人体比例与年龄、性别等因素有着密切的关系。10 岁以下的儿童腹部较为突出，身体稍圆胖一些；10 岁以上身体开始变匀称；成年时期人的肩变宽，体格更健壮；老年时期，腰、膝开始弯曲，身高变矮。总体来说，女性的骨骼较男性的骨骼纤细，然而，男女体型最为显著的差异是男性最宽的部分是肩，其次是骨盆；而女性形体最宽的部分是在腰以下的骨盆，其次是肩（见图 4-2）。

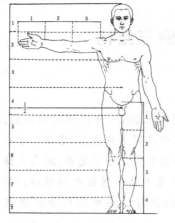 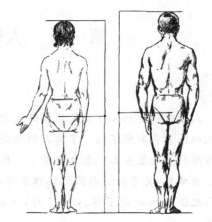

图 4-1　人体比例示意图　　　　　图 4-2　人体比例差异

二、人体结构

1. 人体肌肉与骨骼

　　人体的结构主要是指骨骼和肌肉的组织规律，以及基本体块的构成与运动关系（见图 4-3）。例如头颅骨圆润、面部骨骼方正，眉弓骨外凸呈房檐状遮住眼睛，额骨呈圆形隆起，左右对称，颧骨隆突为脸部最宽处；胸廓呈鼓形，腹部呈楔形；下肢由大腿、小腿和脚三部分组成等这些均属骨骼结构。

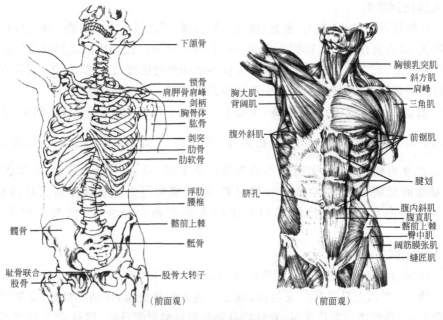

图 4-3　人体肌肉与骨骼

　　关于肌肉，只需记住一些基本部位即可，如眼轮匝肌、口轮匝肌、胸大肌、斜方肌等。研究人体结构，可以看一些人体结构书，加强对骨骼肌肉的了解，对于画好人物动态速写大有

裨益。

2. 人体基本几何体结构

人体结构以人体的骨骼、肌肉为基础,用几何体块的方式,运用透视手段,将人体以圆球体、长方体和三角形体等概括、组合形成人的基本形体结构,有助于对复杂人体结构的理解(见图 4-4)。形体结构所概括的各结构点是塑造人物空间结构的依据,在进行速写训练时,看到某一对象的动作,首先要判断出他的形体的体块特征及透视关系,这样才能迅速准确地将对象描绘出来。

图 4-4　人体基本几何体结构

维特鲁威是公元 1 世纪初一位罗马工程师的姓氏,他的全名叫马可·维特鲁威(Marcus Vitruvius Pollio)。当时他写过一部建筑学巨著《建筑十章》,其内容包括罗马的城市规划、工程技术和建筑艺术等各个方面。由于当时在建筑上没有统一的丈量标准,维特鲁威在此书中谈到了把人体的自然比例应用到建筑的丈量上,并总结出了人体结构的比例规律。此书的重要性在文艺复兴时期被重新发现,并由此点燃了古典艺术的光辉火焰。

在这样的背景下,达·芬奇为此书写了一部评论,《维特鲁威人》就是他在 1485 年前后为这部评论所画的插图。准确地说,这是一幅素描,画幅高 34cm,宽 24cm。问世以来一直被视为达·芬奇最著名的代表之一,收藏于意大利威尼斯学院。

此画的构图由一个圆圈、一个正方形和一个裸体男人构成:正方形下边的边线外切于圆周,外切点刚好是这条边线的中点;人体仰面躺在圆圈与正方形相重合的范围内,头部的顶点与正方形的上边线相切,切点也正好是边线的中点;两脚并拢于圆圈与正方形下边线的切点上,躯干与正方形的上下两边的边线垂直,两手平伸成 180°,两手的指尖刚好抵达正方形左右边线,并与之垂直。

在此基础上,人体在画面中又摆出第二种姿势,两脚分开,脚掌面与圆圈相交;两手上举至正方形上边线与圆周的交汇点上,刚好与头顶同高。整个人体无论是第一个姿势还是第二个姿势,都在圆圈和正方形内显得十分对称。

人们看重这幅画的对称与协调。许多年以来,这幅画作的基本构图被视为现

代流行文化的符号和装饰，广泛应用于各种招贴画、鼠标垫和T恤衫等。其实，显示人体的对称美并不是这幅画作的全部意图。细心的人还会发现，在人体的轮廓线之外，躯干和四肢上还画有一些切线。这些切线都画在人体的关键部位：躯干的切线分别在膝关节、生殖器根部、胸部（切线与两个乳头相交）和两个肩头之间。在两手平伸的姿势中，两手的腕关节、肘关节、肩关节也描着切线。这些切线是人体结构的分割线，用以说明人体结构的某些规律性（见图4-5）。

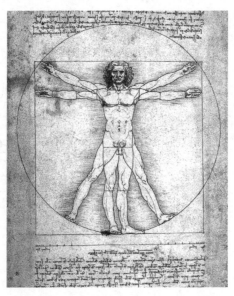

图4-5　《人体比例研究（维特鲁威人）》　达·芬奇　意大利

第二节　人物头部结构与画法

背景知识

　　头部的刻画是人物速写中的一个重点和要点。人物速写中头部的处理至关重要，它关系到整幅画的成败。因为人物最精彩、生动、耐看的莫过于人物的神态，因此，头部刻画要慎重，要做到精益求精。

　　落笔之前必须认真分析，首先要注意头部各部分形体之间的比例、动态、角度、高低、前后关系，并要充分运用解剖知识理解形体构成规律，进一步明确这一形体的具体特征。否则就不能明确人物表情及其表现出的精神特征，导致人物千篇一律、千人一面。人物头部速写需要掌握头部比例、头部骨骼和肌肉、人物脸型特征、头部的透视及眼睛、鼻子、耳朵、嘴巴等五官的画法。

一、头部比例

　　头部比例可以用"三庭五眼"概括。即以正面的脸部，从发际线到眉毛、从眉毛到鼻底、

从鼻底到下巴为上下高度的三庭。另外,一般来说,成年人以眼部为头部上下高度的$\frac{1}{2}$处。

从脸部的中间部位,两耳之间算起,面部左右有五个眼睛的宽度:外眼角至脸部轮廓各为一眼的宽度,两眼之间的眉心处又为一眼的宽度,加起来脸宽为五个眼睛的宽度。其中的耳朵和中庭高度基本一致(见图4-6)。

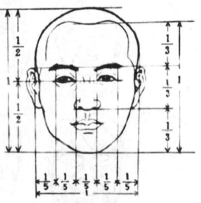

图4-6　人体头部比例关系

二、头部的骨骼和肌肉

头骨由22块骨骼组成,除了下颌骨可以上下活动外,其余都是固定的。头部骨骼分脑颅和脸面两大部分,颅骨呈球体状,沿颞骨线至眼眶外侧变成方形,颧骨位置和下颌骨形状决定着脸形宽、窄、方、圆,上下颌骨至脸部中央组合成圆柱状,成为嘴部依托,下颌骨成契形向前,构成头部的底部。额丘、眉弓、颧骨、下颌骨及下颌隆起在头部外表有明显的骨点,是头部形体塑造的标志。

头部肌肉为两部分:一部分作用于张嘴闭嘴的力肌,也称咀嚼肌,如咬肌、颞肌。这些肌肉和头骨组合在一起就构成了头的基本形体。颧弓下面的空间由咬肌、颞肌填充,颧弓上面的空间由颞肌填充。另一部分肌肉是面部表情肌,是一些很薄的皮肤和五官结合在一起。表情肌的作用是使眼、嘴开闭和决定面部表情(见图4-7)。

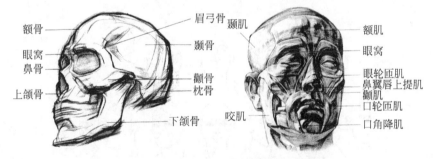

图4-7　头部的骨骼和肌肉

三、脸形特征

脸的外形有方、圆、长、阔等不同,中国人根据脸形和汉字的相似之处,对人的脸形进行分类,通常分为八种:基本形可概括为"申"字形(两头小,中间大)、"目"字形(脸呈长方形)、"国"字形(方脸)、"甲"字形(额头宽,下巴小)、"由"字形(上面小,下面宽大)、"田"字形脸形、"用"字形脸形和"风"字形脸形等(见图4-8),这样概括的目的是抓脸形大特征,脸形差异很丰富也很微妙,要多加观察和比较。

四、头部透视

头部通过颈部的运动,可以前俯后仰、左右转动。随着空间的变化及我们观察对象时的

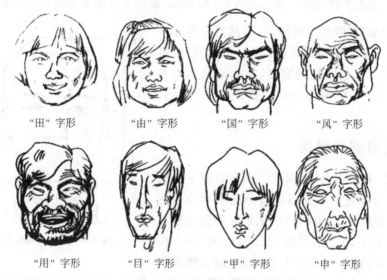

"田"字形　　"由"字形　　"国"字形　　"风"字形

"用"字形　　"目"字形　　"甲"字形　　"申"字形

图 4-8　人类的脸形特征

视线高低与视角的变化,头部及五官位置之间便产生了各种透视现象(见图 4-9)。如头前俯,则头顶扩大,面部及五官缩短,下颌面比例加大。头的不断转动产生了各种透视弧线的变化。把握这些透视变化,首先应确定头部中线、五官辅助线,再由此出发去把握头部运动规律。

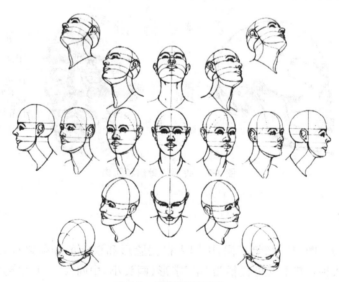

图 4-9　头部透视示意

1. 正面

一般平视正面头像都保持正常的五官比例,没有明显的透视变化。一般仰视正面头像顶面缩小,面部及五官缩短,下颌突出,体积放大,这就是上小下大的仰视效果。俯视与仰视正好相反,头顶扩大,面部及五官缩短,这就是上大下小的俯视效果。

2. 3/4 侧面

平视半侧面头像的长宽比例由于受透视旋转的影响,变化较为明显,几条五官辅助线发生近大远小的变化。仰视透视影响很明显:横线方面,几条水平的五官辅助线发生近大远小的变化;纵向方面,顶面缩小,下颌放大,上小下大的仰视效果。俯视透视影响也很明显:横向方面,几条水平的五官辅助线发生近小远大的变化;纵向方面,与仰视正好相反,头顶扩大,面部及五官缩短,体现出上大下小的俯视效果。

3. 正侧面

一般平视,正侧面头像都保持正常的五官比例,没有明显的透视变化。正侧面平视头像的长宽比例由于受透视水平旋转变化的影响,纵向比例发生变化,而横向比例保持不变。仰视由于正侧面只能看到半张脸,横向的五官透视变化不是特别明显,但在纵向方面,顶面缩小、下颌放大、上小下大的仰视效果较为突出。俯视由于正侧面只能看到半张脸,横向的五官透视变化不是特别明显,但在纵向方面,与仰视正好相反,头顶扩大,面部及五官缩短,体现出上大下小的俯视效果。

在把握这一规律时要注意以下几点:一是掌握透视变化规律,如近大远小,视线以上的东西近高远低,视线以下的东西近低远高等;二是了解头部的结构连贯性,头部运动引起结构透视变化,要依靠结构辅助线从中找出变化规律;三是视觉位置的判断力要准确,观察整体透视视角,推断出变化的透视幅度。只要把这三者把握好,无论头怎样运动,都能从中寻出一定的规律(见图 4-10)。

头部不同角度的形态变化

两耳连线是头部俯仰运动的轴,耳与其他
五官的位置变化表现出头部的动态透视

图 4-10　头部透视规律

五、五官结构与画法

1. 眼睛

五官的刻画对形象塑造很重要。速写中的五官画法与较长时间的素描写生相比较有其自己的特点,速写主要是以线来刻画五官,作画时要集中精力看准对象的五官大小、位置及个性特征,放笔直取,抓住结构,达到既反映个性特征,又生动传神的效果。

眼被称为心灵的窗户,是传神写照的重要部分。眼部包括眼眶、眼睑、眼球三部分,眼眶为四边矩形,内置眼球,双眼并置于脸部同一平面上。眼睑俗称眼皮,它分为上下眼睑,包裹在眼球外。眼睑开口处称为眼裂,眼睑的开闭依靠上眼睑的活动。

上下眼睑长有放射状睫毛。上眼睑睫毛较粗并上翘;下眼睑睫毛较细并下弯。眼球是一个球状水晶体,绝大部分被眼睑覆盖,但外形仍呈现球形状。眼球主要由瞳孔、白眼球构成(见图 4-11)。

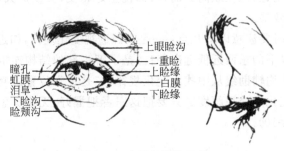

图 4-11　人眼的结构示意

眉毛依附在眼眶上缘即眉骨上。一般眉头毛较密,颜色较深;眉梢毛较疏,颜色较淡。眉毛的形状与浓淡,因人的性别、年龄不同而有差异。一般来讲,男性的眉毛粗而密,颜色浓;女性的眉毛细而长,颜色淡。儿童的眉毛淡,老年人眉毛则浓淡兼有。眉与眼的表情动作及其透视变化是协调一致的(见图 4-12)。

图 4-12　眉毛与眼睛

图 4-13 所示是各种角度的人眼速写。

2. 鼻子

鼻子由鼻根、鼻背和鼻尖三部分构成,正视好似梯形,其体积由鼻梁、鼻两侧、鼻底四个面组成。鼻根隆起的嵴俗称鼻梁,上部 1/2 处为鼻骨,上缘与额骨相连。鼻骨小而结实,其形状决定着鼻子的长宽斜直。鼻骨下缘宽而薄,与鼻软骨相接。

鼻软骨包括鼻中隔、鼻侧和鼻翼软骨。鼻尖为软骨组成的半球体,两侧为鼻翼,下面为两个亚圆状的鼻孔,鼻孔大端靠后。鼻头的形状与蒜头形似(见图 4-14),鼻子的整体形状可概括为三角形。鼻子的形状取决于鼻根的高度、鼻梁的横断面和鼻软骨的形状,其形状特征与人种、民族的差异有密切关系。鼻子的透视同样随头部的透视变化而变化,并通过鼻子的长短、鼻梁宽窄、鼻翼两侧的距离、鼻底线的弧度和鼻底的宽窄来表现。

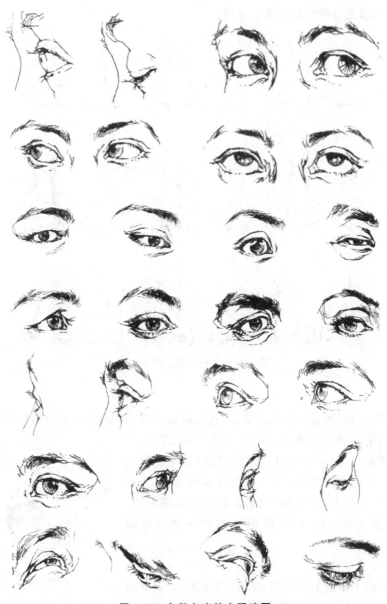

图 4-13　各种角度的人眼速写

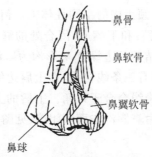

鼻骨

鼻软骨

鼻翼软骨

鼻球

图 4-14　人类鼻子的结构示意

图 4-15 所示是各种角度的鼻子速写。

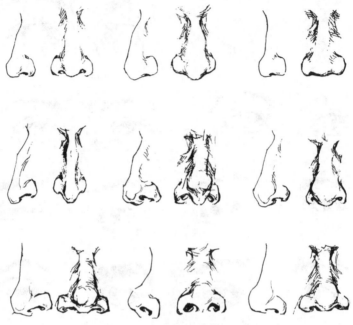

图 4-15　各种角度的鼻子速写

3. 耳朵

耳朵主要由内外耳轮、耳垂、耳屏、耳孔等组成。整个耳的造型呈内平外圆、上大下小的椭圆形。耳的全部称为耳廓,其基本构成为耳屏、耳轮、耳垂。耳屏与耳孔相对;耳轮为耳周围的边缘,耳轮内附近的凸起部分上端称为对耳轮,其下端与耳屏相对,称为对耳屏;耳垂位于耳朵下端(见图 4-16)。除耳垂是脂肪体,其他皆为软骨组织。图 4-17 所示是各种角度的耳朵速写。

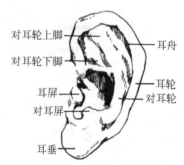

图 4-16　人类耳朵的结构示意

4. 嘴巴

嘴巴的结构主要由上下颌骨、牙齿、口轮匝肌、上下嘴唇、人中等组成。牙齿和上下颌骨构成嘴部外在造型的框架,口轮匝肌附在这一骨架之上,人中位于口轮匝肌之上,最外部由皮肤覆盖。嘴唇依附在颌齿槽的半圆柱体上。齿槽弯曲程度直接影响嘴的弯曲,嘴被口轮匝肌所围绕。嘴分上嘴唇和下嘴唇,闭合处的缝称口裂,两端有口角。上嘴唇较薄,中间凸起为上唇结节。上唇结节的边缘有 V 形沟为唇沟。下唇有两个微突,中间凹下,下缘有凹沟为颏唇沟。口唇线形有三条线构成,即上唇边缘线、下唇边缘线和口缝线。上、下唇边缘线很像两个弓形,两边缘线会合于口角。上唇的上方中间部分有凹沟为人中。口唇的体积可分成三个大面,唇侧由鼻唇沟与面颊相接(见图 4-18)。图 4-19 所示为各种角度的嘴巴速写。

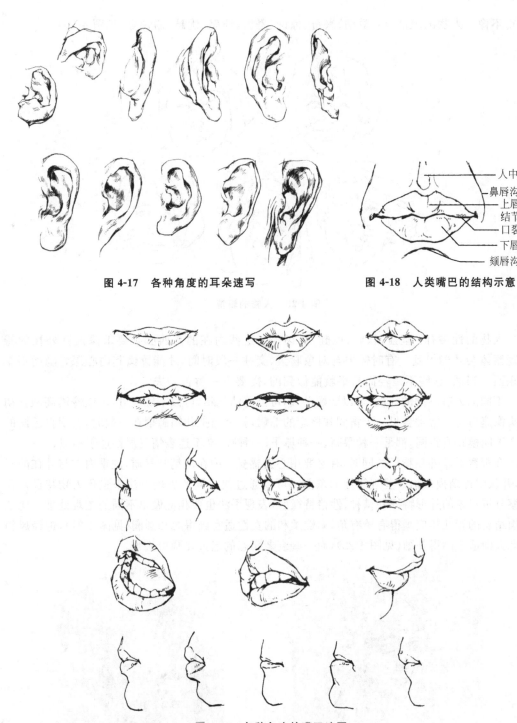

图 4-17　各种角度的耳朵速写　　　　图 4-18　人类嘴巴的结构示意

人中
鼻唇沟
上唇
结节
口裂
下唇
颏唇沟

图 4-19　各种角度的嘴巴速写

5. 人物表情与精神气质

在给人画速写时,除了观察表现头部、五官这些外在的特征外,还要观察、表现人物的表情及内在的精神气质,因为即使找到了所画对象的外在的形,而失去了对象内在的神,仍会

画得不像。人物的表情有：激动、兴奋、惊讶、恐惧、愤怒、忧愁、愉悦等（见图4-20）。

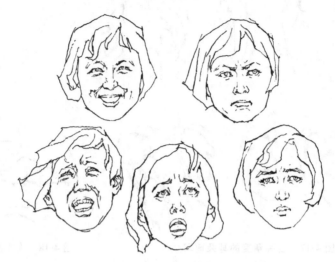

图4-20　人物的表情

　　人物的性格有：坚强、软弱、稳健、张扬等。这些内在的东西必须要求深入其外在的特征观察体会才能得到。有时需要与对象聊天、交往一段时间，才能读懂其内心深处隐而不露的东西。当然，这些不是轻而易举就能做到的，需要下一番苦功夫。

　　不同的人有不同的气质，可以妩媚动人，可以简洁优雅，可以干练大方，可以冷漠高傲。初学头像速写的人常常会犯一个雷同和概念的毛病，就是当把几幅画摆在一起时，发现自己画的几个不同模特有雷同，都是一种眼睛、一种鼻子、一种嘴，甚至连表情气质都过于相似。

　　在观察对象外在特征的同时，有必要用心去感受其内在的精神气质，注重内在与外在的联系，并从中逐渐摸索出一些规律性的东西。可以通过找不同的表现方法来强化人物特征。在观察分析对象的外形特征和精神、性格特征后，表现手法也要相应做出不同的主观处理。比如肌肉结实的青壮年应画得有棱有角，温婉柔和的女性适宜画得柔和圆润（见图4-21），饱经风霜的老人则适于画得苍劲（见图4-22），而一些衰老病态的老人要画得松弛。

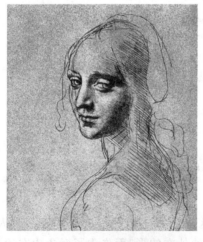

图4-21　人物速写中的精神气质（1）

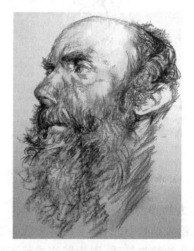

图4-22　人物速写中的精神气质（2）

人物头部速写范例如图 4-23 所示。

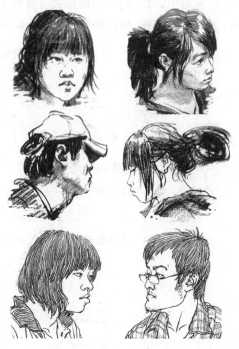

图 4-23　人物头部速写范例

第三节　躯干、四肢与手脚的结构与画法

背景知识

　　躯干通过颈部与头部连接，四肢可以看作躯干的延伸，并且在运动中保持躯干的平衡。躯干的形体特征影响着人物的整个造型。躯干的任何运动都会牵引腿、臂和头，使人体产生丰富的动势变化。

　　手、脚的形态以及各种动态的变化能够起到表达情感的作用，是人物动态速写中一个重要的组成部分，尤其是手的姿态的变化被称作人的第二表情，应多做些手、脚的写生和临摹练习，提高速写造型能力，增加速写的生动性。

一、躯干的结构与画法

　　躯干上连颈部，从肩部至骨盆，是人体的主体，卵圆形的胸廓是全身最大的形体结构，腹部呈楔形，腰部具有轴的性能，在运动时有很大程度的可转性，骨盆呈楔形（见图 4-24）。躯干的形体特征影响着人物的整个造型，躯干任何运动都会牵引腿、臂和头，使人体运动迅速产生新的动作。人体躯干中肩部和骨盆处于水平线的变化，是与人体的动势密切相关的，是在动态速写中要时刻关注的（见图 4-25），只有这样，才能把人物的动势画得准确生动。

　　另外,胸廓和骨盆是躯干的两大部分,在人体的运动中会发生透视变化,也是把人体的运动结构画准的要领。在人体速写中,以几何形体的形式将这两大部分概括性地理解,透过纷繁复杂的表象,直达本质,有助于对透视、结构的把握(见图4-26)。

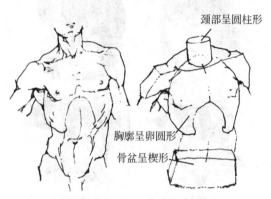

颈部呈圆柱形

胸廓呈卵圆形

骨盆呈楔形

图 4-24　人体躯干结构

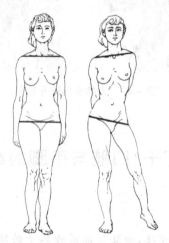

图 4-25　肩部和骨盆与人体动势

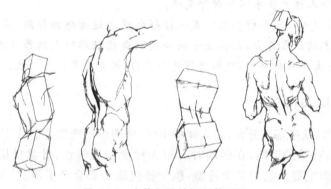

图 4-26　人体躯干的概括性理解

二、四肢的结构与画法

四肢可以支撑身体和产生行走、伸屈、推拿等运动,在保持身体平衡方面也发挥着巨大的作用,特别是在行走、跑步、担负器物,以及协调身体重心转移时起着支撑作用。画上肢要特别重视肩关节、肘关节和腕关节。上肢的各种动作对表现人物的性格和情态起着相当大的作用(见图4-27)。下肢是人体躯干的支撑力量,下肢由大腿、小腿和脚三部分组成。人体中最长和最强的骨头是股骨。股骨和胫骨间的结合处(关节)长着膝盖骨,也称髌骨,凸显于皮下(见图4-28)。

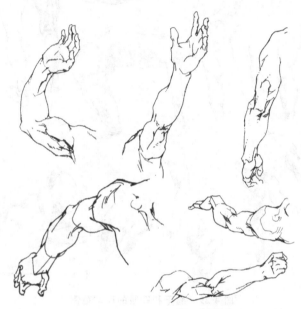

图4-27 人体上肢的结构动作

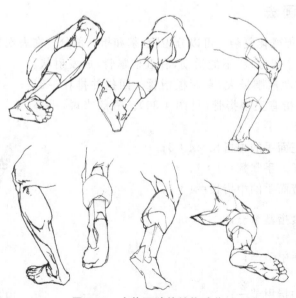

图4-28 人体下肢的结构动作

躯干和四肢的速写范例如图 4-29 所示。

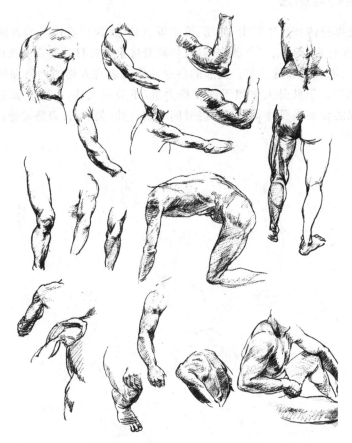

图 4-29　躯干和四肢的速写范例

三、手的结构与画法

手的造型简单,但变化复杂。可以分为腕、掌和指三部分。在表现的时候先把它看作一个个整体,手掌就像个四方块,不能活动,有五根掌骨,成发射状。大拇指像个钩子,活动范围最大,有两根指骨。四指并排在一起有一定弧度,每根手指有三根指骨(见图 4-30)。一般来说,手部具体比例的关系如下。

正面手掌长:正面手的中指长=4:3;

正面手的中指长:手掌阔=1:1;

正面手掌长:背面手的中指长=1:1;

大拇指头约在食指基节 $\frac{1}{2}$;

食指头约在中指甲节 $\frac{1}{2}$;

无名指头约在中指甲节 $\frac{2}{3}$;

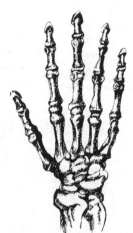

图 4-30　人类手的结构

小指头约在无名指甲节的横折线。

手被誉为人的"第二表情",说明它能传达情感,所以对手的刻画至关重要,紧次于头部,千万不要忽视它。在刻画手的过程中需要注意几方面,一是腕部的正确刻画,腕是前臂向手掌过渡的桥梁,也是一个极易被忽略的部位。二是手掌形体透视的准确性,许多初学者在画手时总会过早地陷入对手指的具体描绘,而忽略对手指与手掌关系的把握,待手指画好之后才发现关系失调,结果是擦来改去,费力不讨好。经验证明,只有掌握好手掌的形体透视,找准手指与手掌的相互关系,手指的刻画方能准确到位(见图 4-31)。还要注意手指的姿态和组合,在表现时,单

图 4-31　手掌与手指的关系

个手指不可以画得太烦琐。五根手指一般情况下摆放不可能十分规则,有疏密、有曲直、有上下、有握伸等,这些变化组成了手的优美姿态。掌部和手指连接处的骨隆起和手指缝隙根部往往是画好手的关键部位。了解了手部的基本形体比例,要想生动地表现手部,还必须理解它的运动规律及手腕关节的作用,要做到这点就需要在写生时仔细观察,多体会和多练习。图 4-32 所示是各种角度手的速写。

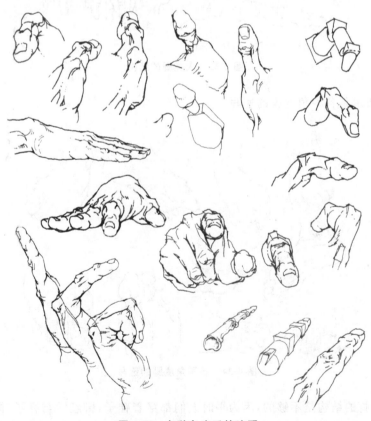

图 4-32　各种角度手的速写

四、脚的结构与画法

在速写中,脚的表现仅次于手部的刻画,脚的结构比较复杂,大体可以概括为三角形、正侧面,同时要注意足弓的弧度。五脚趾排成很整齐的一排,有一定的斜度,注意脚背隆起的表现。脚的骨骼决定了脚的基本形。首先熟悉脚部的骨骼的形体结构。足骨分跗、跖、趾三部分,与手相仿,只是指骨占全手的1/2,而跖骨只占全足的1/4。跗骨有七块,其中跟骨位于后侧,距骨与胫骨、腓骨的下端组成踝关节。跖骨有五根,即脚掌部分,呈弓形,其中第二跖最长(见图4-33)。

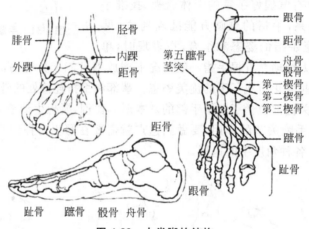

图4-33 人类脚的结构

图4-34所示是各种角度脚的速写。

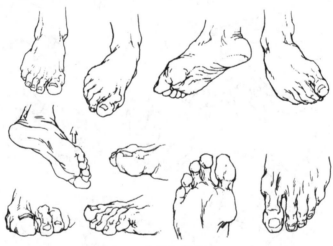

图4-34 各种角度脚的速写

只了解了脚的结构是不够的,因为平时人们都穿着鞋子,脚经常与鞋子"同台共舞",所以表现脚很多时候是在表现鞋子,这就说明对鞋子的刻画尤为重要。脚虽然大多情况都处在鞋的包裹中,但鞋为脚做,其设计必然体现脚的形体特征,更何况鞋一般都是"贴身设计"。通过实践我们会发现,脚的形体结构和动势特征总能通过鞋的外形变化和结构分割,有选

择、有重点地刻画来实现。鞋子各种各样,左右脚对称。鞋子的种类繁多,男女的鞋子,不同季节穿的鞋子都不一样,但万变不离其宗,鞋子始终以脚为模型。在画速写的时候,既要主要表现脚的形体,也要注意表现不同鞋子的特点。但不管怎样变化,脚部的内在结构永远是最重要的(见图 4-35)。

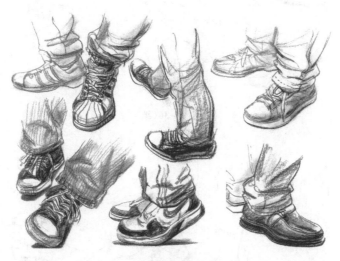

图 4-35　各种角度鞋子的速写

手、脚的速写范例见图 4-36 和图 4-37。

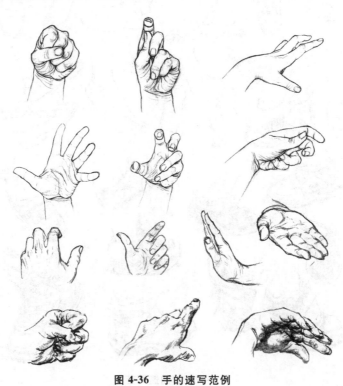

图 4-36　手的速写范例

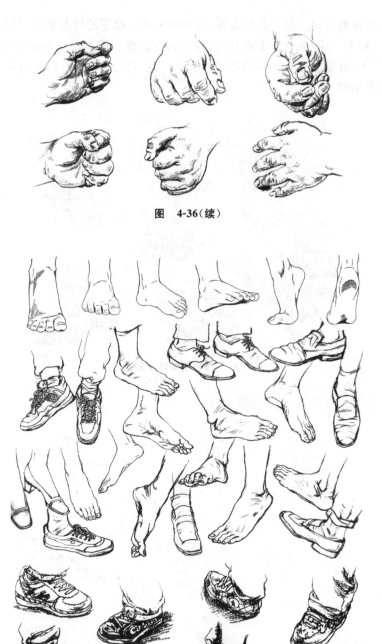

图 4-36（续）

图 4-37 脚的速写范例

五、着装衣纹的处理

速写中,人物衣着的描绘是在人体结构研究的基础上进行的,也是对人体解剖结构的再理解。因为衣服褶皱的形成和内部的人体结构紧密相关,它保持了人体的主要结构特点,所以表现人物衣纹的主要问题仍然是怎样画准人体,透过外在的衣着表现特定人体的内在形体特征。运动中的人物,衣服的褶皱是随着运动人体的不同伸展和扭曲,衣纹也产生了伸展和扭曲的变化。运动中的衣纹一定要体现人体的形体变化特征,在表现着衣人物运动时,衣纹不能破坏人体的体态特征。

适量地刻画衣纹会对形体动态的表现、画面疏密关系的组织产生很大的帮助。衣褶的产生主要与几个因素有关:一是运动,人体运动中衣服受到牵扯必然造成有些地方绷紧而帖体、有些地方离体且因衣服的余量而产生衣褶。一般情况下,衣褶的方向和相关部位的运动方向是一致的;二是衣款,不同的衣服款式为不同环境、状态下的人而设计,它的外形及与身体结合的状态也必然不同。如西服为相对静态下的人群设计,衣款相对合体。身着西服的人两肩下垂、双腿直立时服装外形舒展、挺括,几乎无任何衣褶产生,而在动作较大时则会有大量衣褶出现。休闲运动款的服装为动态下的人群设计,衣服会相对宽松、余量多,使人体有一个更加舒适的空间,活动起来就方便自如。所以,在动、静态下都会有不少衣褶出现。这些都是我们在观察和表现对象时认真分析、总结的;三是衣料,服装衣料有厚薄、软硬、细腻与粗犷之分,不同衣料的服装所产生的衣褶各有特点,如化纤料衣褶较脆硬、丝绸料衣褶较圆润顺滑等。

由于人体运动及风力、离心力等作用,动态特征最明显的部位,衣服与人体贴紧的地方,用线宜实些、粗些,有的部位衣服与身体脱开,用线可松些、流畅些,表现飘逸的效果。亮部用线淡而疏,暗部用线可浓而密,有时也可略去一些衣褶及次要部位的线条,造成意想不到的效果,使主体更突出,画面效果也更生动。好的衣纹能够对动态起加强作用,要抓住关键性的衣纹变化,不要被琐碎的衣纹所迷惑。衣纹之间的结构关系常常是既呼应又穿插。各种衣料的质感形成了不同的衣褶变化,可以用不同的表现手法,如用厚重干涩的技法表现粗糙的棉麻布,用流利飘逸的线条表现薄的绸类衣料,体现出各自不同的质感。画衣纹应有疏密主次,在转折和承重处衣纹线条比较密集,切忌平均对待,处理好衣纹,能增加画面的生动感,应该多加研究。

人物衣纹的描写可以用线描法和线面结合法。线描法是以单线的形式将衣纹的穿插组合结构概括成线,主要表现对象的动势特征和运动结构。线面结合法是以线为主,适当加以明暗调子表现人物衣纹的明暗变化和质感。衣纹描绘要注意用笔的流畅性,下笔时要肯定、大胆。在画画过程中线条运用拘谨,不敢大胆地画,或者是在画面上改来改去,反而会画得一团糟,影响画面的效果。画出的线条要果断才会流畅,要一气呵成,不要拖泥带水。线条用笔要富有节奏感,根据人体动势和衣纹结构起笔、提笔、顿笔、收笔,提高画面的艺术性,增强画面的感染力。画着衣人体速写时,先要考虑好形体的比例关系和大体形体结构。人(模特)总是会动的,每动一次,衣纹就会变化,如果每动一次就改一次,那么就永远也画不好衣纹。所以,要理解衣纹结构的转折变化规律。能反映内在形体结构的衣纹是真实的;能抓住大的衣纹变化是理智的,不能让微小的细节破坏大形体;衣纹描写不能以牺牲人体结构、动势的准确生动为条件;近形体者实,远形体者虚,形体折处密,形体平直处疏;注意衣纹的韵

律,有凹必有凸,有宽必有窄,有进必有出,相辅相成。

衣纹速写范例如图 4-38 所示。

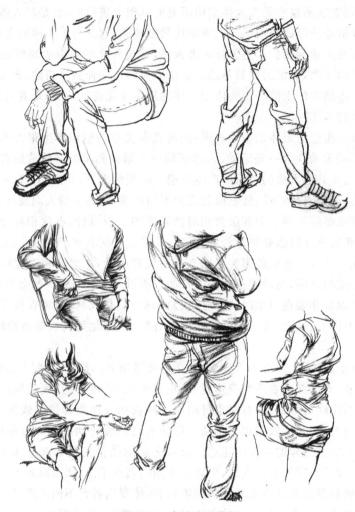

图 4-38 衣纹速写范例

第四节 各类人物速写

背景知识

人物形象也包含了诸多方面的造型因素,如比例、结构、动态、神情、形体体块组合等。通过对人物诸多造型因素关系的把握,逐渐培养起整体观察、整体描绘的良好习惯和处理能力,这对于描绘其他物象能起到触类旁通的作用。人物速写对初学者有一定难度,因为不仅要准确地画出人物的动态特征、人体各部位之间的比例、透视和解剖关系,更重要的是能捕捉人物的神态,表现出人物的情感、精神气质及内心世界。

一、静态人物速写

静态人物速写是指在一段时间内对相对静止不动的人物速写,如男女青年站姿或坐姿、看书等,它可以帮助我们练习对人物整体结构的把握能力和表现能力(见图4-39)。静态人物速写是人物速写中要重点进行练习的课程。静态人物形象包含了诸多方面的造型因素,如比例、结构、动态、神情、形体体块组合等。通过对人物诸多造型因素关系的把握,可以逐渐培养起整体观察、整体描绘的良好习惯和能力,这对于以后的动态人物速写起到重要的作用。

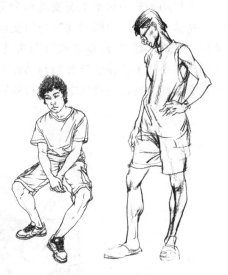

图4-39　静态人物速写

静态人物速写要做到:首先,人物基本结构与比例要准确。要理解人物结构的透视、比例、穿插及运动规律,采用概括的手法来表现人物的体态特征,在对大的形把握的同时,要注意交代每个转折部位的相互关系,注重绘画的视觉感受,这是画好人物速写的前提。

其次,人物的动作形态要协调舒展。一幅好的速写会给人强烈的审美享受,这是无可辩驳的事实。好的速写必须要求描绘对象的动态自然、协调,让人看起来比较舒服。要做到这一点,绘画者的眼光就显得尤为重要。所以,如何构图,怎样选取绘画角度,怎样的姿态更合乎审美情趣,这些都是要思考的问题。

再次,线条要有较强的艺术性。线条主要是通过长短、轻重、疏密和浓淡来表现的,流畅的线条可增强画面的表现力和生动性。线条与形体结构的巧妙结合是生动表现人物的前提。以浓淡、缓急的线条来表现人物,有利于增加层次感、区分质感、提高艺术的感染力。用笔果断与否直接反映了绘画者对速写技法掌握的熟练程度,同时也反映出画者的个性及绘画修养。那种用笔犹豫的速写是很难表现出速写的感觉的。绘画者应牢牢把握住整体、大局,以最简练的用笔去概括地表现对象的主要形象特征,适当放弃一些细枝末节。

最后,风格要统一,要注重画面整体效果。整体的艺术风格统一,是一幅速写完整性的重要体现。这里讲的风格,主要是指速写时绘画者所采用的艺术手法,风格的统一就是说绘画的特征基本一致。整体的效果是一种感受,它主要是通过画面的节奏、黑白灰的布局所产生的效果,这种效果是通过对比来实现的。因此,画者考虑画面的时候,对比与统一这两个方面必须要胸中有数。

静态人物速写,对于初学者常易出现比例不准、结构松散和虚实不当的问题。比例不准如头部画得太小或太大,头与肩部配合不当,离开了结构,忘了抓整体,局部观察的后果往往会把手臂和腿部画得太长或太短等;结构松散如结构的关键部位往往抓不准,而又不注意纠正,对自己要求不严,导致速写水平长期停滞不前;虚实不当如人物线条画得主次不分、粗细变化处理不当、画面太花,速写时只追求线条的流利等表面效果,虽然已初步掌握了速写规律,但作画方法常常千篇一律,单凭自己一套习惯手法来描绘任何形象,使速写成为程式化、公式化的符号等。这些都是我们在画人物速写时需要竭力避免的问题。

二、动态人物速写

1. 人体动态的种类

人体动态分为局部动态变动和全身动态变动两类。

初学者可先练习画局部有规律变动的动态,如织毛衣、洗衣服等。另外,人体的规律性动作,如跑步、插秧、除草等也可归为此类(见图 4-40)。这类动态描绘起来相对容易,把握规则动态一般要抓住动作开始与动作结束的瞬间,这两个动作较有代表性和典型性,可在反复观察某些人的动态特征之后进行默写,反复观察与修改,直到画好为止。

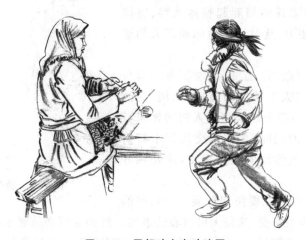

图 4-40　局部动态变动速写

全身动态变动是指偶然性较大的动态,如打球、武术、格斗等具有突然动作特征的动态(见图 4-41)。这些动作的描绘相对困难,但是这些动态形象在生活中往往也会反复出现,如球类运动员的运球、拼抢、射门等。一般情况下,熟悉这些动态的人表现起来会相对容易一些。要把握好这些不规则动态,除了掌握解剖知识与运动规律之外,平时应该注意观察,对各种动态的了解、丰富的生活知识,以及多方面的生活体验也非常重要。

图 4-41　全身动态变动速写

2. 动态线

动态线是指能体现动态特征的轮廓或结构的线条。抓住动态线是决定能否画好动态的关键。动态线是由人体动作变化产生的,外形上最明显,衣服与身体贴得较紧的部位,就是动态线所在(见图4-42)。画动态线时,要抓大的部位,抓关键的动态线。如直立与弯腰的动作,动态线各有不同,但都应首先抓住最能概括动作特点的主要动态线,抓住人体的各个关键部位如头与肩、手臂与躯干、骨盆与腿、大腿与小腿的关节、小腿与脚的结合部位来重点表现。另外,抓住外轮廓形,也是较快地画出动态线特征的方法。外轮廓形能明显地体现动态特征。

图 4-42 动态线

3. 重心

我们的身体无论向哪一个方向移动,必然带来保持其平衡技能的运动。同时,当某一身体机能运动时,重心也要转移。人物动态速写时需要格外注意的是,当伴随着运动姿态的发生,人体重心转移时,一要关注受力点的变化(此时受力点多集中于人体某一部分,如足部、手部或臀部等);二要关注人体的其他肢体出现的各种变化,这些为了维持人体重心的平衡而发生的肢体变化,产生了各种运动姿态(见图4-43)。

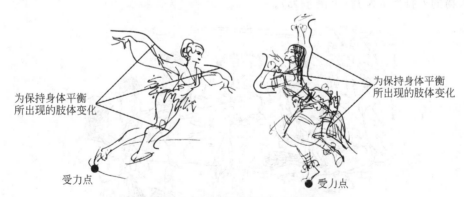

为保持身体平衡所出现的肢体变化

为保持身体平衡所出现的肢体变化

受力点

受力点

图 4-43 人体运动中的受力点和肢体变化

画人物动态时,首先要找准支撑动态的受力位置,才能把动态协调地表现出来。比如站立、行走、下蹲的姿势,受力点就落在双脚或其中一只脚上;坐姿的受力点主要落在臀部等。理解人体重心位置要根据不同的动态而定,注意培养自己的直觉判断力。

三、场景人物速写

　　场景速写是指配有道具、环境并带有情节的人物速写,也称为组合速写或环境速写。场景速写要有情节变化和生活气息,如画室一角、车站一角、医院一角、展厅一角、宿舍一角、网吧一角、市场一角、食堂一角、客厅一角、超市一角都可入画(见图4-44)。

图4-44　场景人物速写(1)

　　场景速写讲究景观透视,画面构成、组织及疏密安排。要处理好场面的前后层次关系和虚实变化。场面速写主观取舍非常重要,不可能巨细无遗地将所有见到的东西都画出来,要以自己想要画的对象为主体,配上相关的辅助景物,将一些琐碎的、自己认为有碍于画面构图的景物去掉,使画面达到近、中、远景层次分明,主宾关系清楚,画面上各物象组合协调的效果。

　　场景速写的作画步骤更加自由,内容可以无限制地添加,道具可以任意挪动,背景可以根据需要变换。速写时要求找准组合人物中最生动、最关键的形象和动作,以其为中心点,其余人物的安排作为配角(见图4-45)。

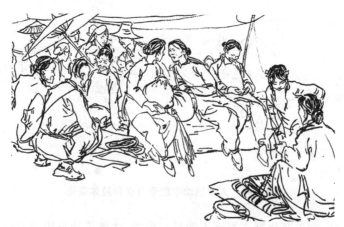

图4-45　场景人物速写(2)

第五节　人物速写要点

　　人物速写要求用简洁的线条和合理的明暗对比表现人物的神态、动作、精神特征,从而创作出成功的速写作品,并且在这个过程中,画者的观察能力、形象记忆力、想象力、创造力和绘画能力都会得到锻炼。要达成这个目的,必须遵循人物速写的规律,对人物速写的构图、动态比例、形体结构有深入的了解和体会,并且可以在具有一定造型基础后,通过对画面形式感的营造,体现一定的趣味性。

一、构图

　　构图是作画的第一步,除了观察、体会之外,就是构图了。有人说构图构好了,整幅画就

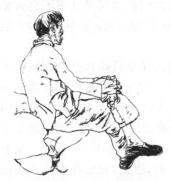

图 4-46　人物速写构图

完成了一半,这是有道理的,构图的好坏对整个画面的效果影响较大。不管是日常的速写训练还是艺术创作,构图都很重要。人物速写尤其是表现侧面或半侧面的构图中,一般人物脸部所朝方向要多留一点空白,避免使画面中人物的"视线"受阻,以使画面出现压抑的感觉,这是人物速写的一条重要构图规律(见图 4-46)。这种构图还可以避免画面过于平衡,可以增强画面的生动性和趣味性。平时的速写练习还是要多尝试不同的构图,好的构图可以让自己的画脱颖而出,让人眼前一亮。构图关键还是靠经验,看多了练多了,构图问题自然就会解决。

二、动态比例

　　动态比例是很多初学者较为烦心的一个问题。不仅是初学者,即使画了很久速写的人通常也会出现各种各样的失误,要么动态不准,要么比例不对。其实只要记住,不要把动态和比例分开来提,画动态就是在画比例,动态准了、生动了,难道还会存在比例问题吗?初学者往往容易用比例来评价整个画面,导致他在很多情况下画不出生动的速写。动态是速写的灵魂、是速写的生命,动态不准、生动不起来,画面就会别扭、呆板。要画好一幅速写,一定要画好动态,当然并不是说比例不重要,在动态的影响下,通过透视还能找准比例,才是难能可贵的,一定要透过现象看本质,找准透视里形体比例的变化。要记住,动态建立在形体比例的基础上,它们之间是相辅相成、不能割裂的(见图 4-47)。

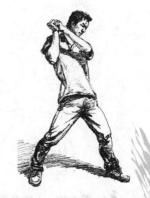

图 4-47　人物速写动态比例

三、形体结构

画速写离不开形体结构,不仅形体要找准,更要重视形体结构。结构是内在的,最为本质的,而形体是呈现出来的,是结构给你的一种视觉传达。很多时候,我们可以看到形体,却表现不出来,就是不了解内在结构的原因。永远不能将形体与结构分离,它们是一种内呼外应的东西,一切的形体的产生都源于结构。举个例子来说,结构就像房子的撑架,撑架打好了,打漂亮了,不管怎么砌砖,怎么装修,房子看上去就稳固漂亮。所以,一定要将结构、形体视为统一的东西来画。

结构在速写里可以说是一个个支撑点,这些点找准了,整个画面的人才会有力,才能站稳、坐稳,看上去才会精神(见图 4-48),不会软绵绵的、有气无力的样子。另外,结构和衣纹的产生也有很大的关联,正因为不同的骨点、不同的肌肉和所产生的不同的形体,衣纹的变化才会那么丰富。明白了这点,衣服的处理就不会那么束手无策了。

四、深入刻画

深入的程度往往是人物速写基本功的体现,它包括对头、手、脚的刻画,衣服的刻画,以及一些辅助物品的刻画。首先是头、手、脚的刻画,很多人在短时间的速写里几乎不会去刻画这些,其实,只要是超过了 10 分钟的速写,都应该对头、手、脚有所刻画。时间越长,我们应该刻画得越充分(见图 4-49)。

我们除了对其基本的形体、比例、结构有所了解外,最重要的还是锻炼自己对模特特征的把握能力和深入能力,很多人在画头部尤其是五官时,千篇一律,在画手的时候也喜欢千篇一律,感觉速写越画越无聊,越来越不想画,不尽早加深这一认识,速写会失去生动传神的魅力而流于形式化。再就是衣纹的刻画,很多人都对那些烦琐的衣纹无从下手,觉得画多了就烦琐、琐碎,画少了又空洞。遇到这种情况,我们应该首先回归到形体结构,其实每一条衣纹的出现都有它的理由,原因就是画面的形体结构是由它产生的,因此,只要找准几条最能体现形体结构的线画出来,同时注意衣服的质感就可以了。

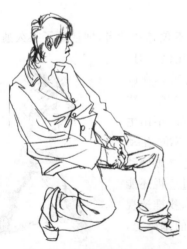

图 4-48　人物速写形体结构

图 4-49　人物速写深入刻画

五、形式感和趣味性

　　想做到这点,就要看自己对整个画面的驾驭能力、感觉和熟练程度,如果做得好,通常看上去会感觉越看越有味,越看越生动。往往做到这一点时要么很放松,要么所选的角度、视角特别,才能以一种特有的味道和形式感去打动人(见图 4-50)。而所有的这些,都要建立在基本功的基础上。很多开始速写画得很有感觉的人,基本功一直没有跟上来,最后画面感觉越来越差。相反,很多所谓悟性不高的人,由于不懈地努力,基本功越来越好,对画面的驾驭能力也越来越强,最后画面的形式感和趣味性都不逊于那些悟性好的人。所以,速写学习中,除了天分和悟性,重要的还是要靠扎扎实实的努力。

图 4-50　人物速写的形式感和趣味性

第六节　人物速写步骤与范例

一、人物速写的步骤

　　人物速写训练要遵循其相应的规律,尤其是刚开始学习人物速写,不能只求速度,还要循序渐进,按照步骤逐渐深入完成。

　　步骤1,找出人物大的动态线,确定画面构图。

　　步骤2,开始局部刻画,用线条穿插刻画结构。

　　步骤3,进一步深入刻画,注意画面黑白关系。

　　步骤4,刻画衣纹细节与神态。整体调整,完成。

　　下面几张是按照这四个步骤完成的人物速写(见图 4-51～图 4-53)。

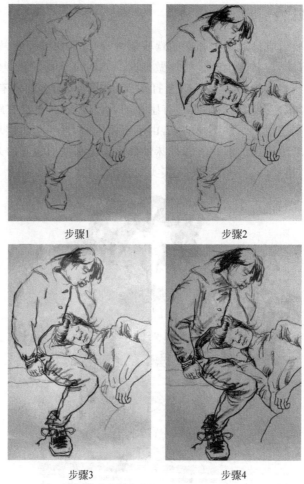

步骤1　　　　　　　　　步骤2

步骤3　　　　　　　　　步骤4

图 4-51　人物速写步骤实例（1）

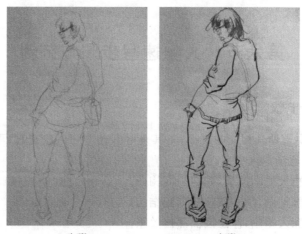

步骤1　　　　　　　　　步骤2

图 4-52　人物速写步骤实例（2）

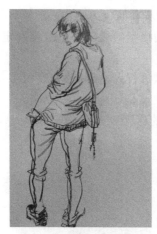

步骤3　　　　　　　步骤4

图　4-52（续）

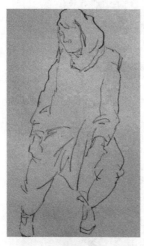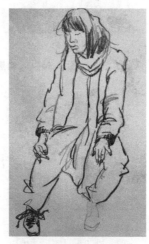

步骤1　　　　　　　步骤2

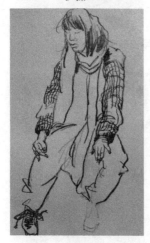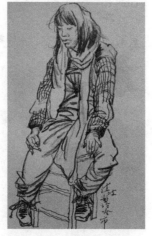

步骤3　　　　　　　步骤4

图 4-53　人物速写步骤实例（3）

有了一定的练习积累后,可以尝试将四个步骤简化为两步。

步骤1,确定人物大的比例关系和动态,用概括的线条穿插组合确定大的结构关系和动态,确定画面构图。

步骤2,将人物肢体结构进一步深入刻画,进行人物形态、衣纹的深入描绘,画时不断审视画面,对一些无关的细节要大胆舍弃。

下面几张速写是应用简化后的步骤完成的(见图4-54～图4-57)。

 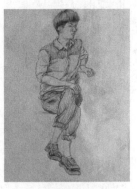

步骤1　　　　　　步骤2

图4-54　人物速写步骤实例(4)

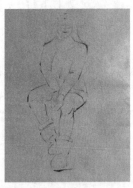 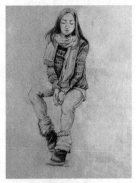

步骤1　　　　　　步骤2

图4-55　人物速写步骤实例(5)

 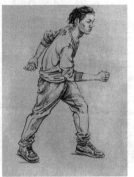

步骤1　　　　　　步骤2

图4-56　人物速写步骤实例(6)

 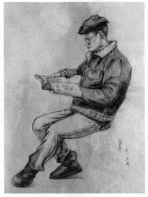

<center>步骤1　　　　　　　　步骤2</center>

<center>**图 4-57　人物速写步骤实例（7）**</center>

二、人物速写范例

人物速写范例如图 4-58 所示。

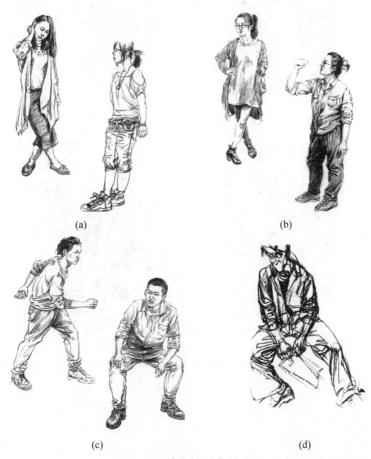

<center>**图 4-58　人物速写范例（1）**</center>

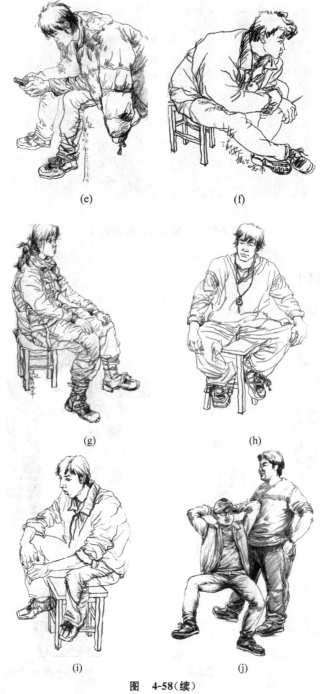

图　4-58(续)

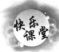

1. 理解人体体块构成，并画图示之。

2. 理解五官、手、脚、四肢的结构，并尝试不同角度的速写练习。

3. 根据给出的范例(见图 4-59)临摹站立人物、坐立人物速写。

图 4-59　人物速写范例(2)

4. 根据给出的图片(见图 4-60)进行站立人物、坐立人物的速写练习。

图 4-60　人物图片

第五章

风景速写

风景速写是将自然中的所见所感快速、简要地表现出来的一种绘画形式。其描绘的对象为自然风光,如山川河流、树木花草、房屋建筑等。风景速写主要表现自然中的天、地、物三大关系,自然界的一切事物均发生在这三大关系中。在风景速写中,它们表现为对比关系,要尽量区别三大关系之间的描写手法。运用不同的线条,表现对它们的不同感受。

在各种速写中,风景速写的难度较小,因为自然景物本身是相对静止不动的,这就使绘画者有较多的时间选择作画角度、确定构图、描绘和润色加工。只要认真观察、用心描绘,画好风景速写并不难。

第一节　风景速写的重要意义

风景速写是作者根据大自然景物本身,通过艺术加工和润色用速写的形式表现出来的。风景速写中的自然景物相对固定,能使我们更加仔细地去观察和感受自然,从而确定所要表达的创作意图、画面构图以及所需要的速写表现语言。风景速写要准确,但更要体现生动性和某种气氛、意境的美感,不能只追求简单的所谓准确。风景速写对于提高艺术修养,提高观察力、想象力、表现力和培养对绘画"意境"的深刻理解具有重要作用。

一、风景速写有助于提高艺术修养

首先,风景速写是造型训练的基础课,可以更好地提高初学者的观察、造型和动手能力。风景速写要求走出画室贴近大自然,感受真实景物带给人们的空间感、层次感、物体的质感及其所产生的明暗色调,从而提高自己的感受能力。当我们用速写的表现技法表现宽阔的空间场面的同时,对表现技法、观察方法、空间表现能力、整体表现能力、画中的取景构图提出了更高的要求(见图 5-1),通过大量的练习无形中就可以提高自己的这些能力。

图 5-1 风景速写中的表现技法、观察方法和空间表现 商艳玲

其次,风景速写画的好坏直接影响绘画者的艺术发展道路和创作水平高低。风景速写在大型的场景创作中有不可替代的作用,在速写的表现过程中可以揣摩画面构图,可以激发灵感和寻找创作思路。风景速写可以采用不同的技巧来表现你所需要的艺术形式。例如,为国画收集素材就可以采取以线为主的表现形式,为油画收集素材可以采取以面为主的表现形式。

最后,风景速写的练习可以提高我们的艺术修养,可以抒发我们的情怀,体会大自然的灵性(见图 5-2)。因此,风景速写有其独特的艺术魅力和审美内涵。另外,风景速写所涵盖的面很广,自然景色、人文景观、生活环境、道具场景等都可以纳入风景写生的范畴。风景速写所表现的对象往往沉淀着厚厚的社会、历史、文化、风俗、信仰以及时代的痕迹。通过风景速写不但可以加强造型能力,还可以体验生活,了解社会、风俗、文化及反映时代特征,从而提高自身的综合艺术修养。

二、风景速写有助于提高观察力、想象力和表现力

风景速写的表现不能像照相机拍照片一样面面俱到,要有对景物主次、画面黑白灰的提炼和作者主观情感的表达,所以必须掌握整体观察。这种观察方法要求我们有宽阔的视野,要求一眼看完所有的景物,这样更容易看到表现景物的整体关系,创造出整体的画面效果(见图 5-3)。

想象力在风景速写的表现中有极其重要的作用,风景速写的表现绝不是简单的对自然景物的仿造,想象力可以在绘画中激发人们的创作灵感,创作出具有独特趣味和意境的风景画速写(见图 5-4)。艺术作品中的美是由想象力通过眼睛去发现的,在准确把握物象特征的基础上进行大胆的想象和创作。例如,根据画面构图需要可以把笔直的树干画得有一定

的变化,根据画面色调的要求树干可以是白色的也可以是黑色的。画面中笔触的表现也可以是自由的,可以是直的也可以是曲线的。还可以根据物体的大小、刚柔、轻重、缓急、主次、虚实来采用不同的多样化的表现技法,有助于加强速写的表现能力。表现技法是死的,不能生搬硬套,要注重对技法的学习,但法无定法,应该因景而变、缘情而化。

图5-2　风景速写可以抒情怀,体会
　　　　大自然的灵性　商艳玲

图5-3　风景速写中景物的整体关系　刘大洪

图5-4　风景速写中的趣味　吴冠中

三、风景速写有助于"写意"能力的培养

"意境"理论是中国传统文化的重要特征。风景速写作为绘画艺术中的一种形式,在面对自然风光的描绘中,它可以突破有限的像,把人与自然、诗境与画境合而为一的精神境界表现出来(见图5-5)。意境是构图艺术追求的最终目的,是绘画的灵魂。

图5-5 风景速写中的精神境界 刘大洪

在风景速写中我们应该大胆试验、探索个性化的表现语言,不同的立意可以采用不同的笔触,也可以通过藏露巧妙的经营位置,以虚求实、以真求神、以有求无、无限寓于有限之中营造像外之境,这就需要我们对生活中的自然现象除了有敏锐的观察能力外,还应具有深刻的领悟性,善于理解和发现其有意趣的生活内容及自然景观中的意境与情趣(见图5-6)。而这些有的需要作者用心去捕捉,有的则需要在表现中着意铺设。一幅优美的风景速写画,所表现的应是情景交融的意象,所体现的则是物我两忘的化境。

图5-6 风景速写中的意境 吴冠中

第二节　风景速写的要素

背景知识

　　大自然为我们提供了无比丰富和神奇美妙的动人景象,我们可以通过风景速写感知山水草木的精神,体会大自然的灵性,并借此抒发审美情怀。因此,风景速写具有独特的审美内涵和艺术魅力。速写是一种创造性的劳动,风景速写的内容虽源于自然,但同时凝结了画者的情感和审美意识,因而是高于自然的。

　　风景速写要恰当地选择可以激发创作激情的景物,触景生情。在画面的经营上要注意构图的取舍和对比统一形式法则,并且学会利用空白,在画面中营造丰富的黑白、虚实对比关系。

一、触景生情

　　19世纪法国杰出的现实主义画家米勒曾经说过:"美不在于画面所描绘的东西,而在于艺术家必须满怀感情反映所见到的东西。"事实上,要使速写体现作者强烈的审美感受,就不能盲目地去描摹自然,而是要充分地感受大自然的美感,从而激起表现美的欲望,才可能通过立意、取景、构图,刻画出一幅优秀的风景速写作品(见图5-7)。

图5-7　风景速写中的情与景　刘大洪

二、恰当选景

　　当我们置身于自然界的景象中时,会触发写生的冲动。但是面对庞杂无序的景物,往往会无从下手,这时就需要解决观察方法的问题。所谓观察方法,说得通俗一点,就是看什么景致可入画,从哪个角度画好看,这时就需要选景。而恰当的选景对于画面的美感、意境的营造起着至关重要的作用,我们不妨在景物中多感受一下,并注意从不同的角度观察对象,有了总的立意后,再确定所要表现的内容。一般情况下,可以先确立主体,然后根据主体

来确定画面内容。总之要充分发挥主观能动性，并可根据主观意识进行适当地裁剪、取舍和移动，使画面的内容显得丰富、充实和完整。

选景是艺术劳动的组成部分，其道理与摄影师取景相同。取景角度的优劣关系到画面效果的成败。没有经验者可以动手制作一个取景框，用它帮助观察和选景，可以明确地选出理想的角度，形成完整的构图。所谓理想的（或最佳）角度，一是有利于确定所画对象；二是有利于确定画面透视。角度确定后，要确定视平线在画面中的位置。视平线在画面的中间是平视构图；在画面的上方是俯视构图；在画面的下方是仰视构图。构图形象不同，画面的效果和气氛也不相同。作画角度的确定是落笔作画前的构思阶段，构思充分是画好风景画的根本保证。确定所画对象（即确定画面内容和主体）要根据自己的爱好、兴趣和感受，选择自己最想画的那部分景色（见图5-8）。

图5-8　风景速写的选景　康馨

在速写过程中，培养一双审美的眼睛是画好风景速写的基本保证。一定要克服不注意观察、缺乏感受、坐下就画、见什么画什么的盲目性，应该通过风景速写练习，达到既学习表现技法又提高审美能力两个目的。

三、构图取舍

选景确定后，关键就是构图了。中国古代著名画家谢赫在他的《古画品录》中提出的绘画"六法"中有关"经营位置"的表述就是现在所说的构图，即把观察到的绘画内容在画面中和谐统一地体现出来。它的基本要求是：无论是精练概括的速写，还是细致入微的速写，最终要达到画面的完整，也就是主题鲜明、内容充实、主次分明，整体地展示其艺术韵味。

首先要安排视线的位置和主要形象的轮廓。为了集中反映主要形象，可以把主体安排在中景上，以主体内容为主协调近景与远景的关系，从而让主体的形象更突出、更鲜明、更引人入胜。也可以把某些次要形象省去不画，或在合理范围内改变它们在画面上的位置，使构图更加理想，主要形象更加突出。风景速写比其他素描形式更能培养和体现人们的构图能力。完整和富有美感的构图能够为一般景色增添新的意境。多画风景速写，可以对不同的构图形式所体现的不同对比因素和形式美感有更深刻的认识与理解。虽然构图千变万化，

但还是有规律可循的,首先要注意画面构图的开合,就是组合和分散。开是指把景致铺开;合是指把景物相对地集中。它似写文章,应有起承转合。一幅画有起无承,则不贯通;有承无转,便觉直率;有转无合,没有结尾。其次是要注意构图中的疏密关系,就是物象多与少、聚与散的处理,即俗语云:"密不通风,疏能走马。"疏密的变化和相互补托,对活跃、完整画面具有重要作用。可以说,疏密是绘画构成的必备要素之一,它更是风景速写的有力武器。最后是画面形态的"藏"与"露"。就是物象的虚与实、隐与现。藏露运用得巧妙,可使画面丰富,有变化,并可使画的寓意含蓄而深刻,寓于诗情,引人联想、深思,回味无穷,是巧妙布局的手段之一(见图 5-9)。

图 5-9 风景速写的构图取舍——藏露与虚实

四、深入刻画

当大形确定后就应选择关键部分进行具体地分析,分析透视、形状和调子中的深浅、虚实的变化,在此基础上再进行比较详细的刻画。风景速写往往是从局部着手,逐步进入整体过程。因此,关注线条整体构成的表现力如疏密、曲直、方向、缓急、节奏和韵律等,具有特别重要的意义。在速写的整体布局中,要有深入刻画的部分,其中对层次、虚实、疏密的变化更要仔细地把握,认真对待。在进行深入刻画后,整理也是一个不可忽视的步骤,哪些地方需要根据画面的整体效果进行添加、删减,哪些地方重点加强等,但这一过程忌讳画蛇添足,破坏画面原有的美感。

风景速写刻画的重点是画面中出现的主要形象,如果画面中出现近景、中景和远景,那么,近景是要重点刻画的主要形象,中景次之,远景再次(见图 5-10)。中景和远景应起衬托近景和烘托气氛的作用。要画好主要形象,首先要认识其特征,力争做到心中有数。如画山,首先要观察山的高低远近,以及山峰间的沟谷结构,方可画得简练扼要、确切生动。又如画树,首先要把握树干的基本造型姿态,其次要把握树枝的生长位置和方向,然后要把握树叶的总体特点、形象和生长规律,这三者决定着树的结构形象。不同的树种有不同的基本结构形象和不同的生长规律,明确这些不同点,就可以画准不同种类及不同季节的树的不同形象。再如画建筑,建筑形象五花八门,包括亭、台、楼、阁等。由于用途不同、构成材料不同,

它们的构造特点也各不相同。当然,它们也都有均衡稳定的共同特点,若把建筑的基本结构特征画错,便会失去应有的美感,把透视画错也会歪曲其形象特征。

图 5-10　风景速写的深入刻画

五、对比统一

在自然景观中,有着诸多对立的关系,如形意、主次、虚实、动静、疏密、大小、长短、轻重、曲直、前后、高低等。古代画论中有一句为"疏可走马,密不透风",就是用夸张的方法强调对比的重要性。画风景速写,也要运用不同的技法将这些对比的关系统一,使之达到形意相依、主次相应、虚实相生、动静相衬、疏密相间、大小相成、长短相连、轻重相宜、曲直相结、前后相随、高低相倾的协调相依的关系,从而使画面内容、意境、情感达到统一与完美(见图 5-11)。

图 5-11　风景速写中的对比统一

对比与统一要和谐共存于画面之中,对比是在差异中趋向于不同,统一是在差异中倾向于相同。统一是近似性的强调,是使两种要素具有共性,形成视觉上的统一效果。统一综合了对称、均衡、比例等美的要素,从对比变化中求统一,巧妙地实现画面构成要素间的调和,能满足人们心里潜在的对形式美感的追求,从而实现画面形式上的完满。

六、妙用空白

古人所谓"以素为云,借地为雪",不画云和水,却能表现云水的存在。清代笪重光云:"空本难图,实景清而空景现……虚实相生。"空白的妙用能增强画面的形式美感。画面空白处理如空白形状、大小、分布的适当与否与作品的表现的意境密切相关,与形式美感关系极大。这些空白虚虚实实、若断若离、错落有致、相互呼应,组成了画面的美妙旋律。

在风景速写的画面布局中,在要强调或要给人强烈印象的物象周围留下空白,能扩大和提高视觉效果,同时利于视线流动,破除沉闷感(见图5-12)。画面构成中必须有虚有实、虚实呼应。画面的主体形象要"实",陪体和背景要"虚","虚"是为了突出"实",应该藏虚露实、宾虚主实、不能平均处理。空白的处理也就是对画面空间进行的设计。有人总想把画面画得很满,想把所见一一描绘,认为空白的存在是一种浪费,庞杂堵塞的构图使人望而生厌,留不下一点美的印象。巧妙处理的空白能给人以想象的机会,空白不仅是缺少,更主要的是对主体的强调和衬托。

图 5-12　风景速写中空白的使用

第三节　风景速写的主要内容及画法

　　大千世界,色彩绚丽,景物繁多。风景速写的练习要从了解风景的构成开始。一组风景的构成常常包含许多常见的内容,树木花草、山石建筑、动物人物、天空水面等。面对如此繁杂的世界,应当抓住重点物象,分类进行研究,寻找出物象的规律和画法。风景速写主要描绘的内容可分为树木、山石、房舍和点缀物等四大部分。需要注意的是,人物、动物和某些建筑(例如远处的建筑或是某些较小的建筑构件)在风景速写中通常需要以点缀物的形式纳入画面之中,不可描摹太细,以免破坏画面的整体意境。

一、树的画法

　　树是风景的重要组成部分,有时它甚至是描绘的主体,故树的画法不容忽视。树木种类繁多,形状也千差万别,但每株树都由枝、干、根、叶构成(见图 5-13)。因此,学画树应从单株画起,了解了一株树的结构及其画法,便可触类旁通。画树的顺序,可以先立干,再分枝,最后画叶,熟练了之后也可以同时进行。

图 5-13　风景速写中树的画法

　　树干的确立有定大局的作用,一株树有正、有斜、有直、有曲,皆决定于主干的基本倾向。对一株树的基本形态要有一个大体把握,然后从上向下乘势落笔。画树干的轮廓线不要一笔到底,生枝处、交叉处要预留位置。画干要注意表现树型特征,中国古代画家对于画树曾提出"树分四枝"的要求。"四枝"即画树枝时要从左、右、前、后四面出枝,把树画得有立体感和空间感。

　　画树枝较困难的是交叉穿插,既要变化丰富,又要活而不乱。一要充分运用"不等边三

角形原则"。树枝交叉的最小单位是三根枝条,三根枝条构成的状态以不等边三角形最美。落笔时从主枝上生出小枝,小枝上又生出小枝,层层生发,自可收到"齐而不齐,乱而不乱"的效果。二要掌握"密不通风,疏可走马"的原则,疏落有致,密而不乱。历代画家根据自然界种种树叶的形态,经过综合、概括、提炼,形成了程式化的画树叶方法,如"介字""个字"等,程式化为后人画树提供了有利条件可借用,但却不是亘古不化的,要灵活运用。更要到大自然中去体验、去观察,创造新的表现方法。

风景速写一般采用双勾画叶或点写画叶两种形式,树叶的组合和层次主要依靠点或线的疏密来表现。

二、山石的画法

山石是风景画的重要组成部分,石是山的局部,山是石的整体。故对山石的画法应高度重视。古人有"石分三面"之说。所谓"三面",即画石开始勾勒轮廓时就要分出它的阴阳向背凹深凸浅的基本形态,表现出石的体积来。风景速写多以点或线来表现山石的体积。一般下部为阴暗处,多点(线),上部为受光处,点(线)少。画群石须有穿插,要大间小,小间大,高低参差,聚散得宜。画石不仅要具有形似,更重要的是要表现出石质和骨气。

画石或山首先勾勒轮廓脉络。把一块石或一座山的正、侧、斜、起伏转折、连绵走向表示出来,然后勾画石纹。勾轮廓脉络要简练、概括、准确;勾石纹线条要互相接搭,组结合理,构成石块全部的石面变化(见图 5-14 和图 5-15)。

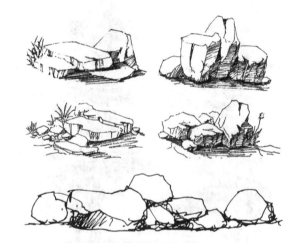

图 5-14　风景速写中山石的画法(1)

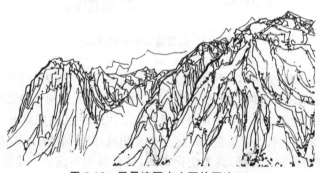

图 5-15　风景速写中山石的画法(2)

三、房舍的画法

由于地域、环境、民俗等不同，房舍的形式是多种多样的。如南方房舍的白墙黑瓦清秀别致；北方房屋敦实稳重；宗教建筑庄重而神秘；黄土的窑洞淳朴而博大，画者应有选择地捕捉具有典型特色的建筑加以刻画。这样，画面才能具有较强的感染力。画房舍一般先勾出建筑的大体轮廓结构，把房舍的正、侧、背关系表示出来，然后进行具体装饰物的刻画（见图5-16和图5-17）。大轮廓线，即主线或称结构线，有定大局作用，因此，应力求简练、概括、准确。装饰物，即辅线或称装饰线，有丰富、完美画面的作用，线条多少可酌情而定。

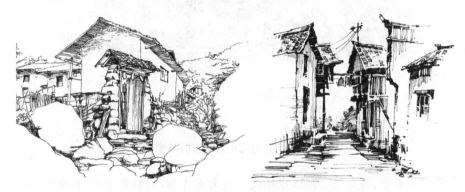

图 5-16　风景速写中房舍的画法

图 5-17　风景速写中房舍的画法　刘大洪

四、点缀物的画法

风景速写中，除了峰峦、树木、建筑等较大的景物外，常常要画一些舟桥、人畜以及鸟兽等物，以穿插点缀其间，丰富画面，增加情趣。此类统称点景，点景不外乎两类。一是房屋、舟桥等人工建造的东西；二是人、禽畜、鸟兽等。画点景景物要注意两点。

一是要合乎情理，就是说景物设置符合客观实际，不能随心所欲。一般来讲，每一地域的山水风景所搭配的点缀物具有相对集中性和稳定性，如桂林山水。最常用的点缀物是篷船、竹排、小燕、撑船渔夫等（见图5-18）。而太行山区风景最常用的点缀物则是牛、羊、飞翔

的麻雀、放牧的山民等。总之,应合情合理,与整个画面协调统一。

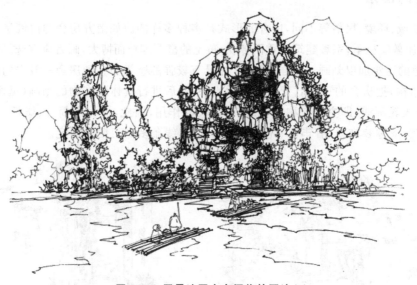

图 5-18　风景速写中点缀物的画法(1)

　　二是宜简不宜繁,首先风景画毕竟是以大山大水为主,点景不宜多,以免喧宾夺主。其次是点景的物象造型要简,房屋(以房屋为主体的风景除外)、舟、桥只需勾出大致轮廓,人、畜、鸟、兽着重表现其动态神情。点缀物在风景中所占面积不大,用笔虽简,但要求却高。在连绵的山巅与茂密的林木中,设置一亭一屋或点缀以旅人游客,能收到画龙点睛之妙(见图 5-19)。

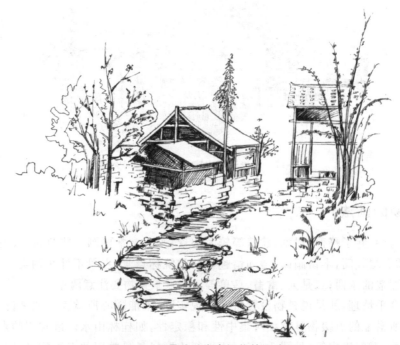

图 5-19　风景速写中点缀物的画法(2)

第四节　风景速写的表现

　　风景速写的表现是指画者运用自己独特的处理方式来表现场景的绘画环节，处理方式包括技法的运用、画面的虚实对比、黑白对比、疏密对比等。其中表现技法的运用是影响风景速写画面风格的重要因素，面对同样一组景物，画者的表现方式不同，速写的最终效果也不同。有的喜欢从整体入手，有的喜欢从局部入手，有的喜欢先打小稿，有的喜欢直接描绘，有的喜欢线描速写，有的喜欢线面结合速写，因人而异，各有不同。

　　需要了解的是好的技法可以有效地帮助画者营造画面，但技法不是绘画本身，优秀画者的技法一定是在长期的审美实践中，在速写整体实践中逐步完善的，作为初学者，片面地追求技法，无异于舍本逐末。

一、风景速写的表现技法

　　风景速写的基本表现技法有勾线法、水墨法、线条与色调并重法。

　　勾线法多用硬笔（如钢笔、圆珠笔等），近似中国画的白描画法。画面的色调层次用线条的疏密体现，一般只重形象本身的结构组成关系，不重其明暗变化，适合表现明媚秀丽的景色与情调。用钢笔画这种速写，线条清晰，效果更好（见图5-20）。水墨法采用毛笔作画，利用墨色的干湿浓淡、虚实相间，表现出云雾缭绕或空间宽广深远的山水及街景等。这种画法可使速写充满含蓄、神秘、意境浓厚的大气魄（见图5-21）。线条与色调并重法可以使用软硬兼备的作画工具（如铅笔、炭笔等），线条有轻有重、有粗有细、有刚有柔，形成深浅层次和明暗韵味，可以反映不同形象的质感、美感及作者的激情（见图5-22）。这种速写的特点是生动活泼，体现整体气氛而不拘泥于形象的某些细节。

图5-20　风景速写的表现技法——勾线法

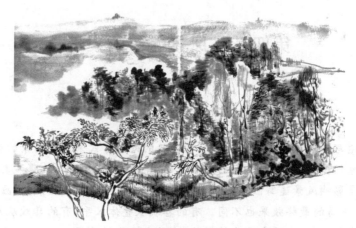

图 5-21 风景速写的表现技法——水墨法

图 5-22 风景速写的表现技法——线条与色调并重法

当然,技法固然重要,但技法是死的,而人是活的,千万不要死套技法。一幅风景速写品位的高低,除了技术以外,还取决于作者自身艺术修养及作画时的立意、构思和悟性。立意要高、构思要巧、技法要活、情思要稳。还要注意多看多画。

多看包括临摹,从前辈大师的优秀作品中得到启示,找到一种适合自己的技法,可以事半功倍;多画则是要经常到大自然中进行大量的速写练习。不积小流,无以成江河。没有一定量的技能训练,画好风景速写只能是一句空话。只要我们不断地到大自然中去体验、去练习,就一定能画出优秀的风景速写作品来。

二、风景速写表现中的注意事项

1. 小图辅助

初学者在画风景速写前可以先画些小图,小图可以在短时间内完成,小图的线条不必过分要求工整,可以随意些、自然些,重点是画面中构图是否完美,透视是否合理,主体是否突出,在小图上还可以标注黑白关系、面积关系,达到画面中的节奏和谐、韵律生动。

2. 画面节奏

节奏是由画面中的各种造型元素的对比关系所产生的，无论是远景、中景、近景之间的关系，还是建筑主体与风景陪衬之间的关系，无论是线条疏密程度对比，还是明暗对比的关系，总体来说，都能产生节奏。优秀的风景速写画面总会充满音乐的节奏感、韵律感，使人愉耳悦心。

3. 面积分配

面积分配是指画面中主体、客体之间所占面积的比例大小，也可以指画面中黑白灰面积的大小，主体客体之间应该比例适度，主体要明确饱满，客体作为陪衬在面积上不能超过主体，做到"不抢戏"。即使客体面积较大，也要通过线条的粗细、虚实的处理，对比的关系来弱化客体，突出主体，做到主次分明。

4. 画面均衡

均衡是指画面中的主客体之间的稳定感和平衡感，均衡并不是平均，不是指数量上、质量上的平均，也不是指面积上、节奏上的平均，而是在视觉上的一种平衡感。比如一小块黑色和一大块白色在视觉上是平衡的，又如一小块紧密的线和一大块疏松的线在视觉上是平衡的。

5. 透视关系

透视是指运用透视学原理来表现风景空间关系的方式，画风景速写必然要画透视，正确的透视关系可以准确地表达空间关系，表现画面的真实感，使观众感到舒适自然。

在风景速写中，常用到一点透视（平行透视）、两点透视（成角透视）、三点透视（斜透视）。表现纵深感较强、景深较强的小巷街景时常用一点透视；如果想强化建筑的三维空间常用两点透视；如果站位较高，俯视场景，范围较大时常选用三点透视。但是在野外写生时，受到气候环境、时间地点的影响，要把握两个基本的透视原则：一是近大远小；二是根据角度确立灭点。做到透视基本正确，没有明显错误，看上去舒服自然。

第五节　风景速写的三个重要环节

背景知识

速写不是客观的描摹对象。风景速写中对客观物象简单地机械化描摹只能是照猫画虎，景物的精神、情致的表现无从谈起。只有重视眼观、心悟、手写三个重要环节，才能在风景速写中做到心手合一，情景交融。

眼观是指要善于观察，善于抓住纷繁复杂的自然景物中那些生动性的场面去描绘，也就是解决以什么入画的问题；心悟是指在观察客观世界的同时必渗入自己的主观感受和思想，对自然景物进行概括与提炼，取舍添加，以及对作品趣味的追求与构图形式的构思等，是画前的"胸有成竹"；手写是风景速写中最为实质性的一个环节。是应用各种具体技法进行表现的过程，写不是描，要求将眼观和心悟中的体会融入手写上的肯定与流畅，以形写神，神从形生，即要做到写之有物、写之有理和写之有力。

一、眼观——观察与概括

自然风光五彩缤纷、无处不奇、无处不美,是绘画写生取之不尽、用之不竭的资源。然而初画风景速写往往有两种困惑:一是面对自然景观无从下手,不知该画什么;二是什么都画,却不知如何处理,往往画出的速写主次不分、杂乱无章、一塌糊涂。要解决这些问题,就需要先训练我们的眼睛,掌握最基本的观察比较的方法。

要经常走进大自然中去观察、去感受、去体会,要训练能在看似平淡的景物中捕捉到那些生动的一面,既要抓住表现生活情趣的典型场景,又要善于在纷繁复杂的自然景观中抓住那些最动人的场面。要学会能表现自然景观和自我情感的最为主要的部分而有意舍去那些无关紧要的枝节。同样一个场景,不同的角度去描绘就有不同的效果。所以,培养和训练较高的审美意识是画好风景速写的基本保证。其次是要结合自己的经验多去研读一些别人的优秀作品,从中学习别人既成的造型经验和表现方法,以提高自己对自然美景的感应、捕捉和概括能力。只有先感受到美,才可能激发去表现它的欲望,也才可能通过思维创意、取景、构图去刻画一幅好的风景速写作品。同样的景物,在善于观察的作者笔下显得那么情趣盎然,意境深远,优雅而引人入胜;而在不懂观察的作者笔下却平淡无奇。所以美的创造首先要有一双会审美的眼睛。"眼观"是风景速写中至关重要的基本技能,画家眼中看到的景物和真实的景物是大不一样的,一些凌乱破落的地方在画家笔下可以表现得富有情调,令人向往(见图5-23)。正因为多数人没有独到的"眼法",导致选择不到恰当的表现角度;正因为很多人没有掌握"眼法",面对美景依然无从下笔。

图5-23 眼观——风景速写的观察与概括

二、心悟——情趣和意境

风景速写并非摄影一样纯客观地描摹对象,作者在表现客观世界的同时必然要融入自己的主观感受和思想。在写生中对自然景物的概括与提炼、对素材的取舍添加、对作品趣味

的追求以及构图形式的构思等都源于心悟。这种感受一半源于对自然景物的观察、感受和理解，一半得自于作者自身审美灵感的觉悟。"人目之见，则心有意"，眼观只能取其形，心悟方能生其情。

　　风景速写虽是表现自然景观，但同样要强调情趣和意境，同样讲究"趣味中心"和构图形式。趣味有内容（主题、立意、构思）意义的，也有形式（于生活中发现的绘画形式规范）意义的。所有画面景物的布置、情节的选择、人物的安排、点线面的处理、黑白灰的运用，全都围绕"趣味中心"和"形式美感"进行，而这些思维的结果都是"心悟"的产物。"悟"的提升是必需的，这就需要我们对生活中的自然现象除了有敏锐的观察能力外，还应具有深刻的领悟性，要善于理解和发现具有意味的生活内容及自然景观中的情趣与意境（见图 5-24）。

图 5-24　心悟——风景速写的情趣与意境

　　一幅风景速写品位的高低，除了技法以外，还取决于作者的修养及作画时的立意构思，立意要高、构思要巧、技法要活。画重技法，但无定法，无法至法乃为至法。因此，表现技法要因景而变、缘情而化。风景速写除了强调在以其客观对象为论据的写实性上要求"应物象形"外，就绘画的表现性而言，无论是表现对象的质地、反映空间的透视、形体的疏密虚实关系以及表现风格，甚至在线条的提炼表现上，要求画者有心体悟，只有通过"心悟"，才能于纷繁的自然状态下发现和找出有趣味的、有形式感的画面。

三、手写——方法和手段

　　风景速写最终还得看画面的整体效果，看手上的功夫。不管是谁，即使有一双善于发现美的眼睛，或者对自然景色有超人的感悟能力，而无法表现出来，也只能面对大自然空发感叹，画好风景速写无异于纸上谈兵。因此，手写是风景速写中最为实质性的一个环节。手写是具体技法的表现，各种技法的表现离不开笔触，所以笔触是速写的唯一表现语汇。

在速写概念中,速是速度,也是作者情绪连贯性的轨迹,能否一鼓作气自始至终地控制画面,有节奏、有韵律地分布情感和笔触,全在对速度的理解上。写不是描,讲究书写、挥写、下笔直书、笔触有力、力透纸背、入木三分的准确度和沉重感,要求手法上的肯定与流畅。这种肯定与流畅不是可有可无的,要认真揣摩和把握。风景速写不是为写而写,而是要以形写神、神从形生,即要做到写之有物、写之有理和写之有力。写之有物是指要抓住重点景物,落笔大胆肯定,即使落笔不多,其意境当远。一幅好的速写要想耐看,就应有内容。在画家经营的构图中,那一点、一线、一抹色调都是艺术修养的体现,灵感与现实的激情碰撞,看似横涂竖抹不经意之笔,实则内容丰富,充满艺术的张力且皆反映着艺术家的理解和其独有的艺术个性。写之有理是指虽然速写属于瞬间艺术,要有感而发,但如果没有对结构的理解,没有透视知识为向导,很容易走向流滑、草率。因此,速写的理性更多地体现在对透视和结构的深入理解上。写之有力是指好的速写作品往往观之具有极强的震撼力,观后如余音绕梁。诸如李白的诗、贝多芬的交响曲一样,让人或感遐思难眠或感荡气回肠,无不体现出无形的力量,其力无形,然底可循,关键在于直击要害,突出主题。这在速写中就需要有较高的驾驭能力,不仅把工具当成手指的延伸,而且应当把整个作画过程都融入景物的丰富变化中。

那一草一木、一屋一石、一山一势的姿态,是景也是情,是作画者的情感凝聚也是作品审美之情趣所在。所以不但要用手去画,而且要用心灵去画,要用自己所有的感官去释放所有情感去描绘对象。细品大师的速写作品,或轻描淡写,或一气呵成,或如小桥流水笔笔传情,或如电闪雷鸣声声震耳,或轻松愉快,或豪气干云,或凄凄惨惨,皆乃百味人生,各有其势。

在风景速写中,不同的笔触技法表现不同的审美效果。如同样是线,有的轻松、有的凝重、有的流畅、有的滞涩、有的纤细、有的厚实、有的柔、有的刚、有的缓、有的急等。因此,不同的对象应采取不同的技法去表现。

另外,风景速写一定要认真对待"慢"写,要以准确、丰富、深入、考究为标准,宁慢勿快、宁拙勿巧、宁繁勿简。先不要试图作大师般风格式的"减法"和"帅气",先要找出来,画出来,在丰富精到的基础上,再作概括提炼的处理。不要受许多浮躁心态和潦草笔触的诱惑、误导,要平心静气地"画"进去。心要稳得下、脑要跟得上、眼要找得出、笔要沉得住。思想上要有整体概念,从局部入手,整体收拾,在笔法上有统筹全局意识,绝不能看一点画一点、面面俱到或死拼硬凑,应有详有略、有主有次、有虚有实、有取有舍、动静结合、张弛有度,加强对立统一、对比协调原理的运用。

风景速写讲究的是情绪和笔触的排列,而情绪调动是第一位的,画面结构及笔法的施展紧紧围绕瞬间激发的情感设置,始终处于活泼跃动的状态。长期作业把形、质、量、色等确切地统一在一起,而速写只取一个"质"字尽力强调渲染,体现出"速"与"写"的含义。"慢"写不应流于紧、死,而要追求张弛有度;"速"写不流于草率、简单、浮躁、油滑,而追求言之有理,力求将立意、形神、结构、黑白、线条、节奏、韵律、和谐等关系依意念统一成画,刻画出"气韵生活"的风景速写来(见图5-25)。

图 5-25　手写——风景速写的方法与手段

第六节　风景速写步骤与范例

一、风景速写的步骤

风景速写训练要遵循其相应的规律,尤其是刚开始学习风景速写,不能简单地图快,要循序渐进,按照步骤逐渐深入完成。

第1步,用较淡的线条勾画风景大致轮廓,确定构图。

第2步,逐渐明确大的结构,进行局部细节刻画。

第3步,进一步刻画局部细节,营造画面黑白关系。

第4步,完成各局部的刻画,画面大关系确定。

第5步,完善画面细节,进行画面的整体调整,完成。

此类步骤从确定构图到深入描绘整体推进,比较适合风景速写的初学者,熟练后,可以从任意局部画起。下面是按照这五个步骤完成的风景速写(见图5-26)。

第1步,用较淡的线条勾画
风景大致轮廓,确定构图。

第2步,逐渐明确大的结构,
进行局部细节刻画。

图 5-26　风景速写的步骤

第3步，进一步刻画局部细节，
营造画面黑白关系。

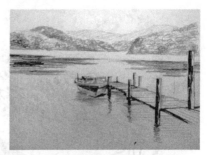

第4步，完成各局部的刻画，
画面大关系确定。

第5步，完善画面细节，进行画面的整体调整，完成。

图 5-26（续）

二、风景速写范例

风景速写范例如图 5-27 所示。

　　(a)　　　　　　　　　　　　　　　　　　　　(b)

图 5-27　风景速写范例（1）

(c)

(d)　　　　　　　　　　　　　　　(e)

(f)

图　5-27（续）

(g)

(h)

(i)

图　5-27（续）

(j)

(k)

(l)

(m)

图　5-27（续）

1. 了解风景速写的主要内容和表现方法。

2. 根据给出的范例(见图 5-28)临摹风景速写。

(a)

(b)

图 5-28　风景速写范例(2)

3. 根据图 5-29 给出的图片进行风景速写练习。

图 5-29　风景图片

第六章

动物速写和植物速写

经常画动植物速写是一种认识了解自然、迅速提高造型能力的好方法。

动物与人类相比，结构较为简单，动作较为平缓，是初学者很好的速写对象。人们日常生活中常见的动物有家禽、家畜和鱼虫，它们不但是速写训练很好的对象，也是艺术创作中很好的题材。动物速写可以线条、明暗结合表现，要注意动物外轮廓的起伏和用线的流畅性。描写动物身体的细部要注意用笔的表现性，例如肥厚的躯干和硬朗的骨骼，松软的羽毛和尖利的脚爪，都要采用不同的用笔方法。

植物速写要了解植物的生长规律和组织结构以及植物的形态和特征。植物的品种繁多，千姿百态，但又有各自的特点，在速写中要仔细观察其特点。懂得一些植物学的知识，对写生很有帮助，我们在分析研究植物的时候，可以看出它的生长规律、组织结构、性格和特征，才不会被表面现象和偶然现象所迷惑，从而更好地认识对象、感受对象，把生活中的形象提炼、概括成艺术形象。

植物速写要选择好入画的角度，好看的花也不是任何角度都好，有的植物宜于仰视表现，有的植物则宜于俯视，有的角度花朵或叶片不耐看、不典型，不适宜入画。另外，植物造型大多纷繁复杂，速写中要取其整体造型和大的动势，善于取舍，由慢到快，循序渐进地锻炼把握植物形象主要特征的能力。

第一节　动物速写

　　动物繁多的种类和它们之间相貌的巨大差异,可以培养作画的兴趣和表现手法的多样。动物的外形特征不但体现了它们的生活习性,而且反映了它们的脾气性格。马的剽悍、牛的倔强、羊的温驯都要求我们在速写中有所表现。

　　动物的灵性需要人带着感情的眼光去发现。人们在观察动物时,要善于捕捉它们最优美、最能体现与人交流的瞬间,刻画动物的眼神是画面传神的关键。为了更好地研究和掌握动物的细部特征,可以利用摄影、图片做参考,以弥补在速写中观察的不足。

一、动物分类与形态特征

1. 动物的类别与形态

速写中的常见动物分为三类:兽类、禽类和鱼虫。

兽类动物很多,有猪、狗、羊、猫、兔、驴、马等,这些动物尽管在生活习性和形体重量上有很大差异,但它们的主要结构和运动规律有很多相似之处,可以通过深入研究某一家畜的造型特点,触类旁通地掌握表现动物的一般性手法。动物是由头颈、躯干、四肢等几大体块构成,其中头和躯干在运动中除角度方向的变化之外,形体基本不变,而它们的颈、四肢等则是产生变化的主要部位(见图 6-1)。

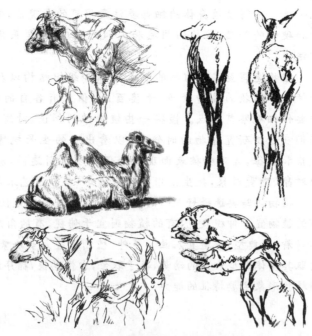

图 6-1　兽类动物的形态特征

动物的速写除了要掌握它的体形特征和运动方式外,最主要的是它们头部的相貌特点。家畜的脸部都是一种斜三角形,两只眼睛长在脸的两个侧面,从外形上看,马的脸部最长,猪的脸部最短,而且鼻子和耳朵的特征最明显。必须牢牢记住这些特点,否则就会出现"画马不成反类犬"的错误。

　　禽类动物的速写对象有鸡、鸭、鹅、鸟等,它们的骨架也基本相似,区别比较突出的是头和尾部。家禽的身体都呈流线型,身体长着美丽的羽毛。鸡、鸭、鹅的头部特征在侧面最明显,胸部的斜度也不一样,鸭最平,因此它的重心最不稳定。

　　雄鸡胸大臀小,雌鸡胸小臀大;鹅胸窄,臀宽,鸭胸突,臀突,中间扁长。家禽的这些体形上的特点需要在写生中认真地观察和掌握,并时刻注意它们的体形在运动中的透视变化(见图 6-2)。

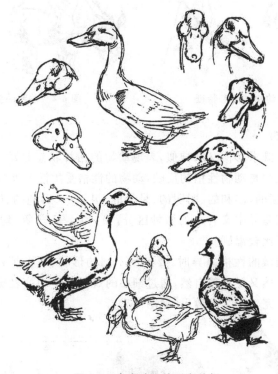

图 6-2　禽类动物的形态特征

　　家禽的另一大特点是它们有丰满的羽毛,且羽毛的形状和色彩差别很大,但是其生长规律基本相同,只要掌握住这一点,画好羽毛就不太难。

　　鱼虫的造型比较简单,动作也比较单一。画好鱼虫的关键在于它们的动势和鳞甲。鱼的动势是靠首和尾的关系来体现。鱼虫在画面上的角度和透视也是造型动势的因素之一(见图 6-3)。鱼虫的鳞甲很有特殊性,种类不同,差异很大,要注意鳞甲的生长特点。鱼虫身上的鳞甲非常富有表现意义,所以画好鳞甲是鱼虫速写的关键。

　　动物形态的另一个特点体现在动物的皮肤纹理上,有些动物虽然没有美丽的毛色,却有特质的皮肤纹理,如虎、豹、犀牛(见图 6-4)等。将这些特质的皮肤纹理进行整理和夸张表现,是动物速写中不能回避的问题。

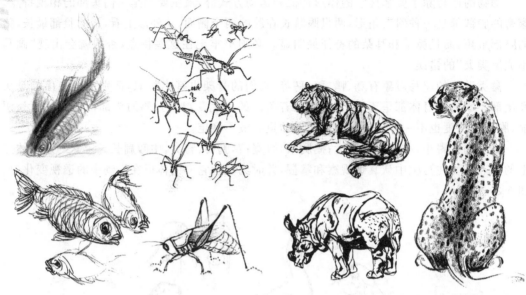

图 6-3 鱼虫类动物的形态特征 图 6-4 动物的皮肤纹理特征

2. 动物的神态特征

动物速写在表现上既求形似又求神似,表现动物的精神状态是动物速写的一个重要内容。动物的精神状态往往是动物性格的反映,动物的性格受生活习性和生存环境的影响,表现也是多种多样的,凶猛的、温和的、聪明的、呆笨的、灵敏的、迟钝的、奸刁的、憨厚的,各不相同。在大的性格类别差异中又有小的微妙区分,如:牛、马、羊等,均属性格善良型动物,但牛倔强,马飘逸,羊则比较温驯。

在表现动物这些细微的性格差异时,要运用不同的形状、线条等视觉语言表达各种神韵。动物速写来源于自然又要超越自然,通过细心的观察和生动的表现,往往能达到比自然形象更典型、更生动、更完美的艺术效果(见图 6-5)。

图 6-5 动物的神态特征

二、动物的动态

　　动物的美往往体现在它们那多姿多彩的动态上,因此动物的动态表现是一个很重要的环节,也是难度较大的环节。动态的表现需要大量的仔细观察和记忆默写。动物越高级,动态越复杂。不同类别的动物有不同的特有动态,动物动态可分为静态动态和运动动态、一般动态和典型动态。一般动态是所有动物共有的、常规的动态,例如站立、躺卧(静态动态);行走、奔跑及头部的扭转等(运动动态),具有一定的规律。典型动态是某些动物特有的、独具个性的动作,也很适宜进行夸张及强化表现。例如,天鹅、仙鹤仰天长鸣时颈项扭转姿态,熊的里八字行走步态及灵长类动物的拟人化动作,虎豹扑跃的流线形体态和速度感等(见图 6-6)。总之,动物的动态仍属于自然本能的范畴,是有规律可循的,关键在于人们的观察和总结。

图 6-6　动物的动态

　　动态的描绘与人物动态速写基本相同,也要以动态线为基础,根据它们的骨架特点和运动规律,辅之记忆与推断的方法完成画面。动物的躯干部分形体比较大,它们的形体特征在运动中会呈现较大变化,这就是通常所说的动势。动物在进行跑、走、坐、卧、跃等动作时,其运动姿态有明显的规律,只要抓住了这种规律,掌握了它们各关节的特点,就能画出它们运动中优美的姿势。如图 6-7 所示虚线部分即为动物运动的动态线,在速写时要用心去感受和表现动态线。只有这样,才能将动物的动态表现得生动。

　　另外,动物速写要根据描写对象的特征进行角度的选取,多数动物在速写时可以选用不同的角度入画。但有些动物只适合一些特定的角度进行写生,例如猫头鹰的面部扁平,比较适合接近正面的描写,而像鱼类和哺乳类动物,躯干部分是其身体的主体,尤其是一些具有庞大躯干或修长四肢的动物,更适宜选择侧面或斜侧面的表现(见图 6-8)。

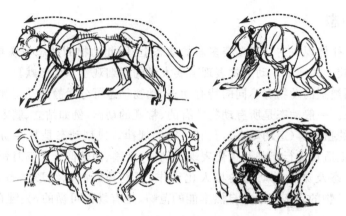

图 6-7　动物的动态与动态线

图 6-8　动物速写的角度选取

三、动物速写的概括与夸张

1. 概括

　　动物速写不是简单机械的描摹,往往要经过主观处理。可以根据动物的自然形态特征,去掉细枝末节,根据生长结构加以整理、简化,使特征更突出,这要求有较强的造型能力和概括能力,运用洗练的语言来表现对象。动物是由曲线构成的,在速写描绘时,要抓住不同动物的特征,用不同的曲线形式加以概括性地表达,比如狮子的鬃毛、公鸡的尾巴等,要抓住其繁茂、飘逸的特点。而大象、犀牛等动物无论静止还是运动的状态,表现时要突出其庞大、厚重的力量感(见图 6-9)。

2. 夸张

　　夸张是对某些比较显著的特征进行夸大、强调,使之更为突出,使速写更具感染力。但是夸张的过程要注意适度,要合乎形式美的要求。针对不同的动物,在夸张时可有不同的侧重。动物速写中的夸张分为三种类型,即神态夸张、外形夸张和动态夸张。神态夸张适用于任何动物的局部特写。外形夸张是指针对一些特定动物的外形,进行胖、瘦、长、短、曲、直等形态上的夸张。比如长颈鹿,可夸张它的高与长的特点,而熊则夸张其浑圆雄壮,孔雀可夸张其漂亮的扇形尾屏,金鱼要夸张它突起的眼睛与飘逸的尾部。动态夸张要根据某些动物动态比较突出的特点来夸写。比如马、牛、大型猫科的动物等,身体灵活,比较适合动态夸

图 6-9　动物速写中的概括

张,在这种方法运用中,要注意形体的简化,尽量去掉多余的线条,保留结构线,使其整体效果简洁流畅(见图 6-10)。

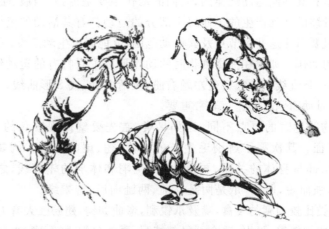

图 6-10　动物速写中的夸张

　　动物速写是需要较多考虑客观物象再现问题的画种,因为动物本身是形体结构复杂又多变的物象,画家对于客观事物的真实再现性强于表现性,但真实的再现不等于照相式的复制对象,这种真实性属于艺术真实的范畴。所谓艺术的真实,应该包含三个层次,即物象真实、艺术表现、受众理解。自然界中的具体动物形象是客观存在的,无法改变,但作为画家却可以充分发挥艺术家的主观能动性,用审美的眼光来描绘出最为完美的动物形象。

　　这种经过画家提炼加工后的艺术形象不再是生活中某个具体的动物,而是某种形象的有机组合,这和文学创作中的人物形象往往不等同于现实中某个具体的生活原型,而是多个原形的组合是一个道理。艺术表现是画家可以自由掌握、尽情挥洒的,属于可控范畴。

　　把动物形象在写实的基础上加以适当的夸张提炼,把生活中动物的某些形象缺陷加以改造(如画家把豹子身子的比例有意识地加长,删去老虎头部一些显得冗杂的胡须,夸张狮、虎、豹等大型猫科动物的头部比例等),并且善于捕捉动物从一个动作到另一个动作过渡的瞬间动态,这样才能在绘画中表现出比生活中的动物更为完美的形象,并赋予动物以拟人化的情感,使更多的观众能理解画面并为画中的物象所感动。

四、动物速写的要点

　　有些动物外形上很相似,如:鸡、鸭、鹅,狮、虎、豹等。如不注意区别,很容易把它们画成同一种动物。要区分这类动物则需要进行比较,在相同之中比较其不同点。如:鸡、鸭、鹅的不同点主要在头颈部;狮、虎、豹除皮毛外,体形上略有区别,狮子健壮、老虎丰满、豹子苗条,这些都是通过观察比较得来的印象,体会到这些细微的区别并记录下来,对画好动物速写会有很大帮助。

　　开始时可先寻找某种比较有特点而又易于初学者掌握的动物进行写生,如大象、鱼、长颈鹿、兔子、斑马及某些鸟类等。着手画前也是要求仔细观察所画动物的形象特点,如头部、躯干、腿脚及尾部的生长特点。每种动物都有其明显的生长特征,如大象的鼻子、鱼的体形、猫头鹰的眼睛、长颈鹿的长颈都是我们在造型时极好的夸张部位。画动物写生还需要熟悉和掌握动物的运动规律。

　　动物的活动是有其共同运动规律的,它们的动作主要是由颈、四肢、腰、尾、耳等几个部分的肌肉收缩和骨骼的摆动产生的。而每个部分的运动都有其活动的范围,牵动着关节的屈伸。在描绘时只要抓住这些关节点及其活动范围,就能画得生动活泼。另外,动物的生活习性也影响它们的动作。如虎在捕捉食物时的动作形成了它特有的运动线,前后腿拉长与腹部、尾部几乎成一条直线。狐狸行走左顾右盼,灵活多疑,成 S 形曲线。认识动物的生活习性和性格特点,对动物题材的速写非常重要。

　　不同类别动物写生时的要点不同,比如鸟类,首先要整体观察鸟的身体与头部的关系,观察嘴部的特征。其次要了解羽毛生长的规律,翅、尾的位置。例如画鹦鹉,先用椭圆形和圆形确定头部与身体的关系,再画头羽、尾羽和体羽的轮廓线,之后画爪子、嘴和眼睛。嘴如弯钩,强而短,坚硬,爪是两趾向前、两趾向后,善攀缘。

　　画鹰、秃鹫这类比较凶猛的飞禽,嘴及爪锐利,弯曲如钩,翅膀强大有力,目光敏锐,有滑翔动作,静止时也非常精警、强悍,适合画局部特写;再如兽类,描写狮、虎动态时,要抓四肢、躯干的动势变化,描写静态时可以观察头、面部的形象特征。

　　鹿、羚羊等动物头部有角(特别是梅花鹿),是非常明显的特征。这类动物躯干部较小,腿细,奔跑速度快,造型也很优雅,一般适合动态速写的描绘。另外,动物速写要根据描写对象的特征进行角度的选取,有些动物选择正面表现更好,如猫头鹰、灵长类动物,有些动物则适宜选择侧面表现,如海马、鱼类动物。

齐白石（1864—1957年），原名纯芝，字渭青，号兰亭。后改名璜，字濒生。一生作画不辍，留下大量诗、书、画、印作品。传世画作有《墨虾》《牧牛图》《蛙声十里出山泉》等。齐白石画虾最享誉于世，其晚年作品中对虾的刻画尤为出神入化。

齐白石早期画虾，基本上是河虾的造型，且多是游动的群虾，用小号羊毫笔，其质感和透明度不强，虾的腿和须画得短密且欠弹性，后腿呈排列状且多至八九条。为求神似，老人70岁后画虾，一改早年画法，加大并明确了虾身的起伏角度，同时对虾的游足也一删早年时的繁多，虾壳的质感和透明感也得到加强。80岁后他删繁就简，已不再画繁复的虾群，只画几只虾传神。画虾变化最明显的是他把虾头前面的短须省去，仅画六条大须。虾须的简化使得画幅的空间加大，突出了虾的游动神态。三四尺条幅，画虾仅四五只，却足可使画幅充盈。

白石老人画的虾主要有以下特征。

第一，简练概括。经过一个由繁到简的审美考量过程，曾一度将虾身由六节缩为五节，虾的挠足也进行了删减，完成了齐白石虾品牌的创造。

第二，墨法高超，晶莹剔透。齐白石自创"以水点墨，墨中点水"的方法，使他画的虾产生一种通体透明、晶莹逼真之感。

第三，局部夸张，适度变形。为了突出虾的动感，对"虾须""虾钳"进行适度夸张放大，超长的虾须与虾钳明显增强了虾的灵动与动势。

第四，聚散有法，布局讲究。画虾之难在于如何巧妙地处理肢体的穿插、叠加和呼应，做到疏密安排得当、拥而不挤、密而不乱。

第五，以书入画，绵中带刚。尽管在画虾中以墨法为主，不见了白石老人在其他花鸟画中常见的高超的"飞白"表现，但非凡的书法功力融合到画虾的具体细节中，在他的虾"点、线、面"的处理中，处处软中含硬、润中有刚。

第六，活灵活现，生动传神。齐白石画虾的最大特点是一个"活"字，他画的虾只只可以跃然纸上，活力四射（见图6-11）。

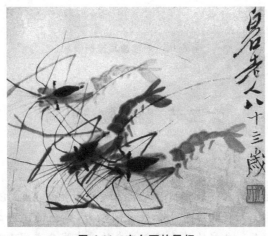

图6-11 齐白石的墨虾

动物速写范例如图 6-12 所示。

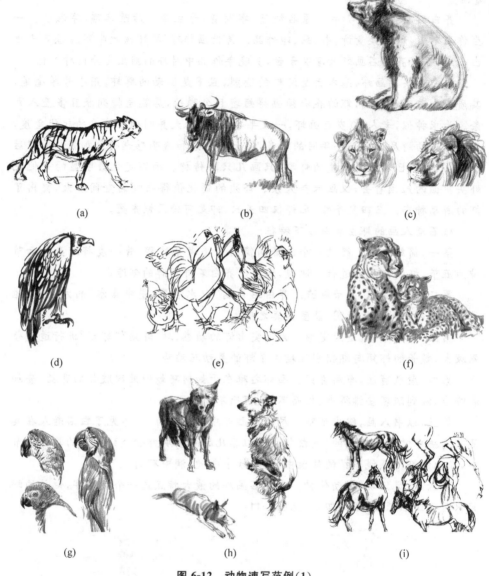

(a)　　　　　　　　　　(b)　　　　　　　　　　(c)

(d)　　　　　　　　　　(e)　　　　　　　　　　(f)

(g)　　　　　　　　　　(h)　　　　　　　　　　(i)

图 6-12　动物速写范例（1）

第二节　植物速写

背景知识

　　植物界所有生命的成长和繁衍都充满了神秘和勃勃生机，它们又都与赖以生存的环境息息相关。大自然赋予生命强大的韧力，蓬勃的山野之气，更能引起人们情感上的共鸣。人和自然的关系随着历史的演变发生着很大的变化。

从远古时代人类对大自然的恐惧、崇拜，到后来的利用、改造，直至今天人类更加热爱自然、亲近自然、保护自然。这不仅是为了维护生态平衡，也是为了维护人类本身心理上的平衡。大自然和我们难解难分的关系，由生活的关联演变成情感上的节奏，构成了人们整个生活的一部分。对大自然的重新认识和新感情，也必然地反映到植物速写的写生上。

一、如何认识植物速写

1. 认识植物的生长规律

对作为速写对象的自然花木，要有更深入的认识，至少要对花木的生长规律和生活环境进行仔细的分析和研究。自然界中的植物品种很多，有木本（又分乔木和灌木）、草本（一年生草本和多年生草本）、藤本和蔓本。每一种花木都有不同的形态特征和组织结构。地区性、季节性也很强。

不同的季节里呈现的形状、颜色、气韵、神情都各异其趣，千变万化。萌生和衰老时的形态也很不相同。生长条件和环境都能直接影响植物的形态和性格。如平地生长的松树，树干直立，有昂然入云之势；山涧悬崖上的松树虬屈而上，弯转多姿；高山峰头上的松树，树干多低矮，枝叶平展，为避风雨摧折。

花卉也如此，盆中之花枝叶四面纷披，石畔之花倾向一面等。总之，想在短时间里把自然界的花木认识清楚，发现其本质，抓住其特点，实在不是一件容易的事，而是一个非常艰苦的过程。但是，无论如何对自己要画的花木应认识清楚，花、蕊、蒂、苞、萼、茎、梗、枝、叶、干的组织结构和特点都不能忽视。要经常到大自然中去观察写生，有时候关在家里画盆栽只能认识常形和常态，情、景、意都是难以体味的。

随着写生的深入，深入地了解和学习一些植物知识，了解不同植物生长的一些重要特色，如板根、气根、寄生、附生、阔叶、藤类、蕨类、老干生花、老干结果，以及它们互相竞长的群落关系等，再画时心里就有数了。

2. 植物速写与对生活、自然的认识

社会生活和自然对植物速写来说同样都是不可忽视的。从宏观和微观两个方面来把握生活，才能"识广大，尽精微"。如果没有宏观的把握，只能是自然的再现，没有更深的底蕴，其作品必然如清水煮白菜，淡而无味。齐白石画的人民性，潘天寿作品中反映出强其骨的民族精神，郭味蕖表现的新中国成立初期那开朗、明丽、欣欣向荣的社会生活情调和气氛，都较准确地把握了社会生活的本质，赋予了所表现的自然物以鲜明的感情和新的含义。他们所表现的不是寻常的花木，而是一种时代精神。同样，如果没有深入生活的精微处，去发现常人和前人没有发现的东西，其作品必然也是肤浅的。

一个画者对生活认识的深度和广度还取决于他对生活的热爱程度。把对祖国的娇娇多姿的壮丽山河、蓬勃绚丽的花树景物的深沉的爱融入速写之中，才能使写生进入一个新的意境。为了深入认识生活，经常动手实地写生是很有必要的。特别是速写的早期阶段，或是画不太熟悉的新内容之前。有些生动的写生是只有当时当地才能画出来的，它是特定的时空、环境与你的感受、情绪构成了某种融合，并触发了你的情思，有感而发的。这是彼时彼地难以获得的，是当时情感的物质显现，是十分宝贵的。如果当时不用笔记录下来，可能如兔起鹘落，稍纵即逝，这是记忆无法弥补的。

　　写生不但是深入认识的过程,更能检验你是否具备表现能力。认识到的不一定就能画好,如果想具备既能感觉到又能画得出的能力,不实际画画是不行的。形象、线条、构图,乃至意境都需要在写生中反复提炼、概括。造型能力比较弱的,更应该通过写生来锻炼。只有目到、手到,持之以恒,不断在生活里练手、练眼、练心,才能达到闭目如在眼前,下笔如在腕底的自由境地。

3. 植物速写中观察、认识和表现的结合

　　通过植物速写可以熟悉动植物生长特性及规律,掌握其形体特征和精神面貌,明确和熟悉其最具代表性的结构特点,可以锻炼观察能力和表现技巧,提高审美能力,学会选择、取舍和提炼、加工写生方法,以便更充分地表现物象的特征和本质。速写时应对对象进行细致全面的观察和分析,进一步了解描绘对象的形体特征、生长规律和比例结构等。

　　注重宏观(整体)观察与微观(局部)观察的结合。例如,在进行花卉速写时,应了解写生对象是草本还是木本,是乔木还是灌木;花朵的外形是球形还是圆锥形,开花的季节及生长规律等,掌握必要的花卉植物常识。然后,分析对象的特征、生长规律、比例、动态、结构等。要有整体的描绘,也需要局部细致的刻画。

　　植物速写观察时要注意以下几个方面:首先,要抓住植物最具代表性的特征,选择最美的造型姿态,以最适合的角度去描绘。例如,莲蓬、葵花的形象从正面(俯视)观察会一目了然,而蘑菇从仰视的角度看更适合表现。其次,要注意观察植物的外形特点,外轮廓不仅能有效地表现物象的特征,而且与纹样的组织有密切关系。有的形态丰润饱满,体现出面的美感,如牡丹、菊花等;有的形态奔放流畅,呈现出线的优雅,如芒杆、杨柳等。有的小巧精致,有的硕壮厚重。抓住这些外形特点,有利于速写中对造型归纳与梳理。最后,要注重物象的结构和表面纹理的观察,花叶的结构和纹理都可能成为很好的写生对象。花蕊的形态、花瓣的轮廓、花叶茎脉的纹理组织、老干新枝的肌理对比以及大叶嫩芽从大到小、从强到弱的韵律美感,藤蔓翻卷的优美动势,都可以是速写表现的内容。总之,在植物速写的过程中要做到观察、认识和表现三者的完美结合。

二、花卉速写

　　花卉速写的方法是灵活多样的,主要取决于写生的目的。有时为了认识对象的形态结构;有时为了把握整体的气氛;有时为了画大景收集大气势;有时为了画局部去刻画小情态。如果为了研究植物的生长结构,就要特别注意造型的严谨,线条的工整、细致,以及线与线之间的“交割”和“搭接”等组织关系。如果为了营造意境写意,就要注意简练、概括、神趣、意味、情感、节奏、意象以及整体气势和感觉。

1. 花卉的结构

　　花卉主要由花头、花茎和叶子三部分组成(见图6-13)。

　　花头也称花冠,主要由花瓣、花蕊、花蒂三部分构成;叶子一般由叶柄和叶片构成,有些花的花茎基

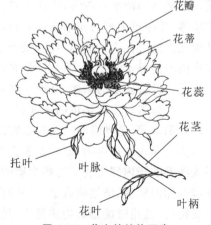

图6-13　花卉的结构示意

部生有托叶,叶片一般分为单叶和复叶。

花蒂:花蒂主要由花萼和花柄组成。有些花不生花萼,有些花的萼片已经瓣化或部分瓣化了。不同花的萼片形状和数量不同,花柄的长短粗细也不尽相同。

花蕊:花蕊多生于花冠的中心,一般由雌蕊和雄蕊组成,雌蕊多为一枚,由蕊柱、柱头、子房三部分组成,一般除牡丹等少数花外不明显。雄蕊数量较多,环生于雌蕊周围,由花丝、花药两部分组成。花药由于数量多,颜色鲜明,常作为花的精神所在被重点描绘。有些复瓣花如牡丹、芙蓉花等,雄蕊散生或分别聚生于花头的四周等处。

花瓣:是构成花头的主体,鲜艳美丽,多姿多彩,是绘画描绘的主要对象,因此,详细了解其生长规律是十分必要的。常见的花瓣的基本形状大致有圆形、舌形、菱形、梭形等(见图 6-14)。根据花瓣的数量和层次多少,可分为单瓣花和复瓣花两类。复瓣花瓣数层次多;单瓣多是花瓣数量少,而且生长在一个层次上,一般从一两个瓣到十几个瓣不等,如虎刺梅为两瓣(或四瓣),丁香多为四瓣,桃、杏、梅多为五瓣,百合多为六瓣,栀子花多为七至十瓣。有些花如梅花、山茶花、水仙花等,既有单瓣品种又有复瓣品种。有些花瓣的瓣根连在一起,长成一体,如百合花、杜鹃花、茉莉花等。一般的单瓣花多呈盘形、碗形,如百日草、郁金香等。复瓣花形象多为球形、半球形,其他异形瓣构成的花,如喇叭形的牵牛花、蝶形的紫藤花。有些由小花头组成的大花头可组成球形、伞形等。

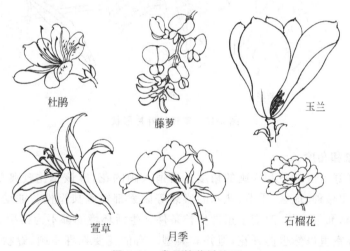

杜鹃　藤萝　玉兰　萱草　月季　石榴花

图 6-14　常见的花瓣外形

叶片:单叶叶片有针形叶(如松树叶)、剑形叶(如鸢尾、兰花)、椭圆形叶(如梨花、海棠叶)、剑形叶(如鸢尾、柱顶红)、盘形叶(如睡莲)等(见图 6-15)。复叶叶片有羽状复叶(如紫藤、月季)、掌状复叶(如牡丹、芍药)。

叶柄:是叶片与茎的连接部分,通常呈现圆柱、平扁、带翅等形状,叶柄有长有短,有粗有细。多数叶有叶柄,但也有没有叶柄的,如罂粟、二月兰等。

托叶:生于叶桶与茎枝的连接处,豌豆、菊花的托叶较明显,有些花卉不具有托叶。

叶脉:叶片上生有叶脉,主要有平行脉和网状脉两类,一般带状叶子多为平行脉,如竹子、兰花、君子兰等。团形叶子多为网状脉,如葡萄、海棠、月季等。

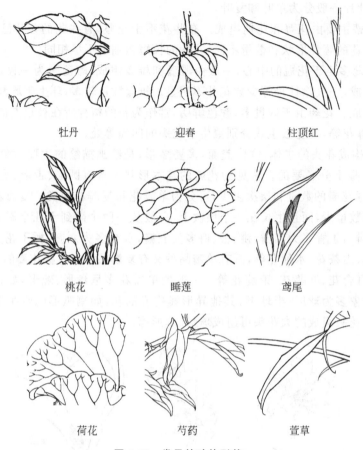

牡丹　　　　　迎春　　　　　柱顶红

桃花　　　　　睡莲　　　　　鸢尾

荷花　　　　　芍药　　　　　萱草

图 6-15　常见的叶片形状

2. 选择形象和角度

首先要选择好入画的花和入画的角度。所谓入画的花,应该是比较典型的。影响典型的因素很多,诸如品种、地区、季节、花木的盛衰等因素都影响典型性。如受了病虫害的、发育不良的、人工修饰很重的、改变了正常生长条件和生活环境的都不为典型。有的南方的花木种在北方的温室里虽然也能开花,但并非典型。有的花要在春季画,春秋不典型,虽然夏秋也开花,但不是盛期。有的花要在早晨画,如荷花、睡莲、喇叭花、玉簪等。有的需要在晚上画,如月光花、昙花、晚香玉等。有的花在全部开放时最能代表它的精神气质,有的花在开放到七八成时最美、最有姿态,这才最具有典型性。

选择角度在花卉速写也很重要,主要以结构清楚、造型美观、符合审美习惯为原则。难以表达花的组织结构和特点的角度最好不选择。不美的角度、过于整齐无变化的角度、变化过多显得零乱的角度都不要选择,一般也不选择正面、正侧面、大背面等。

还有个欣赏习惯问题,多数人看花都愿意看看花的前脸、花心、花蕊等最精彩处,这种情况下可以多用俯视,例如牡丹(见图 6-16)。而如藤萝等一些低垂型的花卉则需采用仰视的角度作画为宜(见图 6-17)。再如画凌霄、牵牛花时,既要注意看到花心,又要表现它筒状花的特点,这就应特别注意选择角度。写生时千万注意不要离得太近,看不清楚时可以挨近看看,但离得太近取景,会使透视过大,画出来变形。

图 6-16　花卉速写的角度选择（1）　　　　图 6-17　花卉速写的角度选择（2）

3. 重结构，找规律

有的花瓣很多、很碎，变化扭转都很大。如大丽花、菊花、牡丹等，看起来似乎没有规律，其实花瓣还是分层分组的，扭转也是极有条理的。越是复杂的花，越要找出它的层次和条理，抓大结构关系。初学者遇到形象特别复杂的菊花、牡丹或石榴花，画起来很吃力，开始还一个瓣一个瓣地找着画，经常是费半天时间都画不完一朵花头。费了劲还不理想，真感到太难了。针对这种花卉，不要看一眼画一笔，要特别注意花的大结构和花瓣的生长规律，心里有了总体结构印象以后，再仔细研究一下花瓣形态结构，经过练习就会画得越来越完整、生动。画结构复杂的花时，还要特别注意结蒂连心问题，有时由于不注意这个问题，往往把花头画得松散、杂乱、没精神。要知道每一朵花都有一个"中轴"，从花梗到柱头，无论是花托、萼片，还是花瓣、花丝，都长在这个中轴上，自然形成一个中心（见图 6-18）。

图 6-18　花卉的"结蒂连心"

平时写生时，如果是花心外露、结构明显的花，一般都能注意到结蒂连心。如果是花心内藏、结构复杂的花，往往只能注意表面的复杂变化，而忽视了内在结构，再就会出现瓣没有

长在心上或是蕊没有对在梗上等现象,画出来的花自然也就松散无精神。

4. 分类选典型,抓特征

　　万千种花不可能都通过速写写生来认识,有经验的人往往通过分类,找出典型花重点写生,以点带面,运用比较的办法找出规律,认识共性和个性,以求通过解剖一种花来理解和掌握同类型的花的共性特征。如百合、金针、玉簪、卷丹等花都是经常入画的题材。它们有很多共同之处,例如都是多年生草本植物、中型花、花呈漏斗状、都是六瓣、分为两层排列、三个大瓣在前、三个小瓣在后。只要选择一种认清结构,就等于认识了这一类花的基本结构,然后重点记它们的不同之处。百合花呈大口喇叭状,花瓣丰满圆润,花瓣中央有一条很鲜明的主筋。簪花是长漏斗状,和百合相比,花形和花瓣都很细长,金针则花筒更长。又如梅花、桃花、杏花、梨花、李子花、苹果花、樱花、海棠花等,也基本属于一种形状。它们在构造上有很多相同之处:都是蔷薇科、小形圆花、多为五瓣。我们可以选择其中一种认真写生,然后进行比较,从花瓣的基本形、蕊、萼、蒂四方面比较。花瓣的形状虽然都是圆的,但仔细看来,梅花和杏花更接近正圆;梨花瓣的顶部就比较平;桃花瓣细长,花瓣的最宽处是瓣的中部,呈橄榄形(见图6-19);海棠花瓣有点像田径跑道,圆中带方;荷花花瓣圆润、肥厚、饱满等。

图6-19　花卉的典型特征——花瓣

　　在画枝、梗时,同样也要注意形态结构,找典型,抓规律和特征。一般人看花多注意花头和叶子,画时还要多注意一般人所不留意的枝、梗等处。写生时,枝干往往更容易被忽略而画得很概念化,花和叶固然重要,但它们都生长在枝干上,要画得很有生气,很有生机,画好枝干也很关键,枝干不但是花树本身的骨架,也往往是画面构图的骨架。

　　画枝要合理,要特别注意枝杈的生长规律和出枝角度,也要注意新枝老干的区别。老干盘根错节、多转折,新枝条劲挺流畅。另外,叶筋和叶脉可以帮助表现叶的转折和透视变化。有些叶脉很有特点,成为植物的主要特征之一,更要格外注意,加以突出,如龟背竹、枇杷、美人蕉、马蹄莲、荷花等(见图6-20和图6-21)。

图6-20　花卉的典型特征——叶脉(1)

图6-21　花卉的典型特征——叶脉(2)

花卉速写范例如图6-22所示。

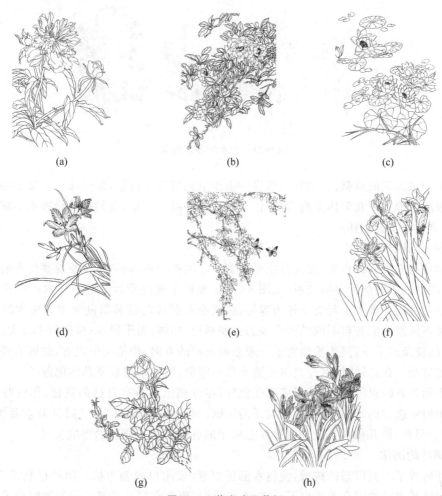

(a)　　　　　　　　　(b)　　　　　　　　　(c)

(d)　　　　　　　　　(e)　　　　　　　　　(f)

(g)　　　　　　　　　(h)

图6-22　花卉速写范例

三、树木速写

1. 树木的基本形态

树木的基本形态由根、干、枝、叶组成,树木在形态上既有低矮的灌木,也有高大挺拔的乔木。开始画树木速写时,应先了解树木的生长规律和各种不同树木的基本形态。只有这样才能选择恰当的方法去刻画树木。要学会用简练的几何形体去观察、了解和概括树木的基本形态。抓住了树木的几何形态就抓住了不同树木的基本特征。树木生长是由主干向外伸展,它的外轮廓基本型可以概括地分为球体或多球体的组合、卵圆体等(见图 6-23)。

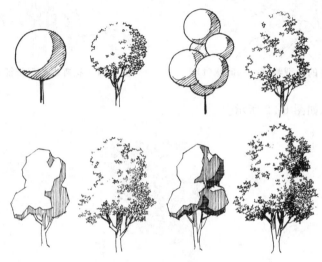

图 6-23　树木的基本形态

除非经过人工的修整,树木在自然界中很少呈完整的几何形,都是比较丰富多姿和灵活的。如果机械地按照几何体来画,难免流于呆板和粗陋。但是,我们在描绘树木丰富的细节时,要时刻关注其整体外形。

2. 树干、树枝的画法

干和枝组成了树的骨架,要注意主干与支干之间的关系,画时不仅要观察树木的左右关系,还要注意枝干的前后穿插关系(见图 6-24)。画树干要注意运笔时和树木的生长方向相一致。一般情况下画主干与支干较为容易,画繁密的细枝时就易杂乱无章。树木的速写要注意树种不同而形成各自不同的树干姿态。如杉树、白桦,树干挺拔;柳树树干较大,树枝弯转向上,细枝条向下垂;河边垂柳树干一般倾斜向河的方向;松柏树干很直,劲挺的姿态给人以不屈的感受。在画树时,首先对树干要有总的印象,画起来就较易总体把握了。

树干因各自的树种不同,除了姿态变化外,在纹理上也各有自己的特征,作画时要特别留意。画树木速写的时候,抓住树木纹理的特征,对于表现树的精神气质具有重要作用(见图 6-25)。另外,画几棵树在一起时要注意树干的各自姿势及相互的呼应关系。

3. 树叶的画法

树叶组成了不同形态的树冠,使树木郁郁葱葱,显示出勃勃生机。树叶形状千变万化,不同的树种其树叶的组合关系也不一样,在描绘时,要注意树叶形态的差异和组合关系的不同(见图 6-26)。

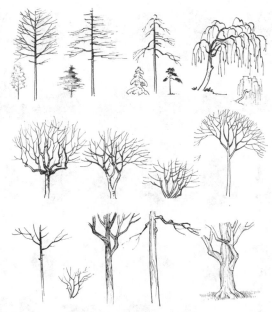

图 6-24　树木枝干的结构

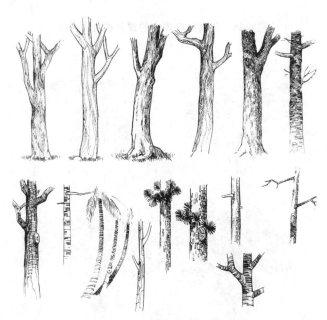

图 6-25　树木的表面纹理特征

　　除此之外，理解叶簇与树木的枝、干之间的空间结构关系，注意枝干与叶的主次、前后、穿插、疏密等关系，是获得生动自然的树木形态的关键所在（见图 6-27）。枝叶的组合关系，一般作画时可作上密下疏的处理，这样树木的主要枝干会显得较为清楚，结构特征也会清晰可辨。

4. 丛树的画法

　　丛树由多种树木组成，画时应注意树与树之间的相互穿插、疏密有致的关系。画丛树更

图 6-26　不同树叶形态的差异和组合关系

图 6-27　树叶与树干之间的关系

应牢固树立整体观念和整体表现的原则,如果对每棵树都做出深入描绘,就会导致"只见树木不见丛林"的情况。为表现出丛林的空间层次感,可以一两棵近景树作为具体刻画的对象,其余树木则画得概括,远处的树木甚至只需当作背景来处理,在色调上和前面树木拉开距离以突出主体。一般情况下是后密前疏、后暗前亮,这样层层相互衬托就能很好地刻画出丛树的纵深变化(见图 6-28)。

图 6-28　丛树纵深变化

　　有的时候画风景速写,尤其是一些人造景观的速写时,会遇到一些人工修剪的树墙和绿篱,这些加工后的树丛形态多为规矩的几何形,在表现其整体外形的同时,要将其植物特征表现出来(见图 6-29)。

图 6-29　绿篱的表现

树木速写范例如图 6-30 所示。

(a) (b) (c)

(d) (e)

(f) (g) (h)

(i) (j)

图 6-30　树木速写范例(1)

1. 请同学们做几幅动物速写和植物速写的练习,在速写后分享动植物速写的心得体会,并组织讨论动物速写和植物速写的要点及难点。

2. 根据图 6-31 给出的范例临摹动物速写。

图 6-31 动物速写范例(2)

3. 根据图 6-32 给出的范例临摹植物速写。

图 6-32 树木速写范例(2)

4. 根据图 6-33 给出的图片进行树木速写练习。

图 6-33　树木图片

第七章

速写在艺术设计中的应用

学习导语

现代设计主要包括建筑设计和室内外环境设计；以生活用品、家用器具、工业产品外观等为主进行的产品造型设计；以商品包扎包装、企业形象等为主进行的平面设计，等等。但无论哪种设计，最后都是要以具体实体形象直观地呈现在人们面前，这就要求设计师有极强的造型能力及审美能力。速写是训练、增强造型能力、审美能力的最好方式，同时也是将来作为一名艺术设计人员收集素材、记录灵感、与客户沟通、向客户展示创意的最快速、最简便的方式之一。

在当今信息数码时代，许多设计师重新认识到情感和原创对于艺术设计的重要性，这是计算机无法建构的设计核心价值所在。艺术设计作为一个系统活动，其过程包括创意概念草图、效果图表现及生产方式呈现三个阶段。在创意概念草图阶段，设计师根据设计计划，利用速写形式画出草图，表现脑海里的构思造型，将设想呈现在纸上，实现创意到图形的最初语意。

设计速写草图的另一个重要作用，主要体现为设计者与他人的构思交流活动。一方面草图的视觉化语言使得设计师和他人的交流变得简单、直观、形象；另一方面草图便于非艺术设计专业人士把自己的具体建议和构想反馈到设计师的设计构思中，帮助设计师推敲、寻找灵感、改进方案。

当视觉传达以速写草图形式出现的时候，草图已经不再是草图，而是充盈意义的视觉方案。艺术视觉性为核心的审美情趣左右着平面、建筑、造型、产品、服装服饰艺术乃至时尚流行语言的方式，产生了

覆盖性的影响。在艺术设计中,设计速写应该围绕视觉与实践之间的关系进行,注重"视觉性",对所有传达方式的审视,要能够满足视觉传达的原意,视觉经验被引入多元、自由、快乐、幽默及趣味的状态,在这种审美状态中,设计者就能够体会草图的创作快感和自由。

设计速写的意义、设计速写的基本特征、设计速写的功能作用、设计速写能力的提高方法、设计速写与相关设计学科的关系

第一节　设计速写的意义

设计速写就其造型方法而论,是以简便的表达方式,迅速准确地描绘物象特征为特点的一种绘画表现形式,它可以在短暂的时间内,随时、随地地记录一些形态的结构关系和主要特征。这些进入设计构思之前完成的设计速写,无论是根据具体的设计题目有目的地收集,还是为了今后的设计课题而进行的一种图形储备,都是十分必要的。

当今社会正处于信息化飞速发展的时代,要求设计师必须具有快速的表现方法和活跃的设计思路,"'快'是当代每一个设计师必须具备的素质,而速写正是达到彼岸的最好桥梁"。尽管现代社会诸如计算机辅助设计、数码相机、摄像机等高科技视觉造型成像工具日益普及,但设计速写这一很"传统"的表现形式以其不可替代的独特作用,在设计艺术教学与设计表现中占有重要的地位。

在赵平勇主编的《设计概论》一书中指出:"速写造型是一种最快捷方便的表现语言,设计师通过设计造型能记录被描述物的形体色彩,这些速写造型将为设计创作积累大量的素材和资料。速写的最大特征是能够快速记录设计师的灵感和构思,也是传达设计师意图、理念的工具之一。每件好作品的背后都有大量的速写记录着设计工作的每个步骤和阶段,这种能力是设计师必不可少的重要技能。"(见图 7-1)

设计速写可以是那些潦草、不完整的草图,是大脑构思的外在反映形式,其不追求技术上的深奥,只是快速地把头脑中的构想记录下来。它不仅用于纯绘画的前期准备,还适用于造型设计构思过程中的反复推敲。当头脑中的构想像火花一样不断闪现时,需要快速地用笔转化为形象,因而受时间限制,笔下形象只能是粗略的。

草图是构想,又是展示构想过程的样式,那些潦草不完整的形象因其数量多,内容又各异,因而为比较创造了条件,成为反复推敲的依据,又因其不完善成为不断激发新构想的动因(见图 7-2)。

图 7-1 设计速写——快速记录灵感和构思

图片来源：www.baidu.com.

图 7-2 建筑设计概念草图 格伦·马库特 澳大利亚

第二节 设计速写的基本特征

背景知识

　　对于设计师而言，在设计时努力求新思异，创造出各种新颖的产品形态，使之在造型、色彩、空间、质感等一切述诸视觉形态的形式上具有较高的审美价值和审美品位，是设计的基本原则之一。

　　实质上在现代社会，当产品的使用功能和技术设计得到解决时，对产品形式美的不懈追求几乎成为设计的主要目标，这就要求设计师必须具备较高的艺术修养和审美水平。而多画速写是培养和提高艺术审美能力的一条重要途径。

设计速写的训练可以提高我们对于画面构图、空间、比例、尺度、运笔技巧和明暗处理等方面的能力与技巧，可以加强我们对艺术形式美的法则与艺术表现美的规律的了解和把握。

一、绘画类速写与设计类速写的异同点

画家画速写的目的不外乎两个，收集素材以及锻炼造型能力。收集素材虽然现在已经有了相机，但是用手画的速写通常更生动，保留了绘画感，有的画家现场画的速写在回去之后经过一番整理和修饰，就是一幅完整的创作作品，所以绘画类速写中是带着许多画家个人情感的，同时为了画面的效果，画家会使用省略、加减、夸张等很多的艺术手法。

绘画类的速写是为了艺术创作而用，而艺术创作主要是为了表现美感、表达人类情感，所以绘画类速写并不要求绝对的准确和严格的细节刻画。设计类速写同样具有收集素材和锻炼造型能力的作用。但设计类速写往往要求更高的准确性和写实性（例如产品的结构细节）。

设计的宗旨是发现问题和解决问题。作为设计师，其设计的最终目的是创作出为人民服务的"物"，那么设计速写就要将解决方案以准确、明了的视觉形象呈现出来，并且所有的细节都要表现清楚，让人可以清楚地了解产品的结构功能（见图7-3）。

二、设计速写具有多样的表现形式

设计速写按工具分有铅笔、钢笔、炭笔速写等，按画法分有线描式、明暗式、线条与明暗相结合的综合画法等。上色时可以选取马克笔、彩铅、水彩、水粉、色粉笔，还可以彩铅和马克笔混合使用、彩铅和水彩混合使用等（见图7-4）。

图 7-3　诺基亚 Vertu 手机设计草图　　　图 7-4　马克笔时装设计速写

图片来源：www.baidu.com.

第三节　设计速写的作用

　　设计速写以其独特的功能存在于造型艺术之中,也成为艺术设计专业教学中十分重要又最容易被忽略的基础课。因此,加强设计速写训练是培养造型基本功的重要手段,应当给予高度重视。设计速写不仅锻炼了"手"的快速表现能力,同时培养了"眼睛"善于发现并捕捉事物"美"的敏锐观察能力,更潜移默化地影响着设计思维,使之逐步地提高了审美能力与艺术修养。

　　由速写形成的这种审美意识,以其直观性、生动性,较之抽象的美学理论,对于设计有着更为直接且实用的意义。长期坚持设计速写的训练,可以使美的造型、美的表现、美的形式构成或为设计中潜意识的主动行为。

一、锻炼造型审美能力

　　艺术设计师的设计速写决定着他的产品图纸的效果,也直接决定着后期的产品制作,所以设计师的造型基本功决定着他的想法能否顺利、完整地以实体形象展现出来。概念车的设计草图总是复杂而精细,时装大师的手绘效果图也是非常美的绘画作品。

　　在一张小小的速写中,浓缩了对概括能力、观察能力、构图能力的训练。对于造型能力比较薄弱的人而言,设计速写的训练是很好的提高造型能力的手段。速写时间短、随意性又较强,很少受到时间和地点的限制,较容易长期坚持练习,同时也避免发生画素描时"磨"的问题(见图7-5)。

图7-5　设计速写——锻炼造型审美能力　吴江

　　设计速写课程的学习内容包括结构、空间、比例、透视、构图等多方面的内容,当我们运用这些基础知识写生时,其中蕴含的艺术形式美法则会潜移默化地影响我们的思想,从而实现审美能力和艺术修养的逐步提高(见图7-6)。

图 7-6 设计速写——锻炼造型审美能力
图片来源：www.baidu.com.

二、提高整体概括能力

在设计速写训练中，由于作画时间较短，往往是比较概括地表现对象的整体关系，而不对局部做过多的刻画，因此，速写可以有效地锻炼我们把握对象整体关系的能力。"设计师通常在创作的过程中都习惯于'边画边看边想'，实际上，画也是想，因为画出的图形便是'思维得以进行并得以逐渐深化的符号'。符号即语言，语言不熟悉、不顺畅，思维必然受阻"（见图 7-7）。

图 7-7 设计速写——提高整体概括能力
图片来源：www.sohu.com.

现在设计与加工已明确分工，设计师只有用加工能够看懂的方式表达设计意图，如果不具备概括表现对象的能力，设计师的设计意图就难以与对方沟通，无法实现设计方案。对一个有所建树的设计师来说，表现力的高下与设计的成败有直接关系。设计师应具有广博的知识和高超的造型基本功，在这一基础上才能做到创新与突破。而速写由于作画时间短，必须抓住对象的主要关系进行高度地概括，用最少的线条来表现对象丰富的内涵，在这一点上，速写训练可以培养高度概括的能力和敏捷的艺术思维表现能力，这种能力正是一个设计师应具备的基本素质（见图 7-8）。

三、增强观察记忆能力

罗丹说："我们的眼睛不是缺少美，而是缺少发现。"观察是速写训练中的重要环节，速写训练不仅仅是造型能力和技巧方面的提高，同时也是一种感受与情感上的表达。设计师

图 7-8 《小飞侠》人物设计手稿 Milt Kahl 美国

的创作过程是一个需要多看、多记、多思考,然后再创造的过程,必须具有敏锐的目光准确地抓住对所表达物象的不同感受,才有可能比较准确地表达他们的感觉(见图7-9)。

图 7-9 《飞屋环游记》角色设计手稿

对形象的记忆能力和默画能力是逐步培养出来的,只有多画,才能锻炼速写和默写能力。不善于运用视觉语言的设计师不会有很强的创意能力,速写画得少,头脑中储存的艺术形象也少,即使有灵感也会因为语言表达不畅而无法实现设计意图,在设计创作过程中就会比较吃力,设计出来的形象也缺乏生气。另外,设计师的想象力源于生活的积累,多画速写可以为设计创作积累素材。首先,画速写能够体验生活,也就是说画速写使我们对生活的印象深刻些;其次,速写所画的对象是经过我们提炼出来的艺术形象,在设计时,有些速写经过

整理、充实就可以成为艺术设计作品。

设计是服务于人的,因此,了解和研究人与空间的关系、了解人与产品的关系是设计师必须做的工作。只有了解和掌握了这方面的知识,才能够按照人的思维特征去设计,也才能设计出符合人心理需要的产品,以满足人类的需要(见图7-10)。

图7-10　汽车设计速写　丁银萍

四、快速记录设计灵感

有的人会有这样的问题——现在的计算机设计很流行,用工具画出的形象规则整齐,既好看又方便,何必学习手绘?其实不论任何一种设计工具发展到多么智能的阶段,都不可能完全代替手绘。试想,虽然计算机作图很方便,但是如果你突然间有了灵感,你可能随时抱着计算机等着记录灵感吗?或者在记录的时候还要想着操作的快捷键是哪个?那一闪而逝的形象和设计思路能够保证不被这复杂的过程所打乱吗?所以,相比之下,随手拿笔在纸上勾勒出形象是更方便快捷的方式(见图7-11)。

图7-11　设计速写——快速记录设计灵感　郭毅祥

手绘设计通常是作者设计思想初衷的体现,能及时捕捉作者内心瞬间的思想火花,并能和作者的创意同步。在设计师创作的探索和实践过程中,手绘可以生动形象地记录作者的创作激情,并把激情注入作品之中,因此,手绘的特点是能够比较直接地传达作者的设计理

念,作品生动亲切,有种回归自然的情感因素(见图7-12)。

图7-12 设计速写——快速记录设计灵感 袁浩明

第四节 设计速写能力提高的方法

速写之难,一是难于省略,二是难于提炼。面对复杂的对象,不要被对象丰富的明暗调子以及琐碎的细节所纠缠,以致不敢大刀阔斧地舍弃这些细枝末节,漫无目的地涂画调子和描画,多余的细节对于设计速写来说是没有意义的。

任何复杂的形体都可以概括成简单的形体或分析为简单形体的组合。设计速写的重要任务之一就是把复杂的事物简单化。其手段有:化多为少、化有为无、化弯曲为平直、化微渐为明显、以点代线、以线代面等。此外,要明确线条在速写造型中的重要作用,锻炼在形体复杂的表象之中寻找出可以表达形体结构的主要线条的能力。

一、长、短期作业穿插进行

画速写时要同时融入理智和情感,虽然设计速写大都要求具有准确性,但是小心翼翼地描画出的形体必然是死板和僵硬的,准确不是刻板和不生动,重要的是要锻炼洞察力和整体概括能力。以人物速写为例,短时间的速写作业,要注意的是大的体式、动态,人物的五官、衣服的小细节的刻画则不需过细;长期作业可以多画细节性的东西,可以深入刻画五官,也可以更多地注意线条的穿插,思考如何用线条的前后压叠来表现体积。另外,现在的时装非常多样化,衣服的皱褶、兜子等有极强的可画性,许多学生在刻画这些细节的时候也发现了描绘对象的趣味性,增强了他们的绘画积极性(见图7-13)。

二、尽量选取线式速写

在形象的塑造中,线是最为肯定的造型语言。对于初学者来说,如果采取明暗速写的话,就会为"投机取巧"提供可能性,结构理解不清楚的地方会用阴影一带而过,这不利于速写技能的提高。用线条画速写,每一笔线条的走向都决定着结构的准确性,客观上有利于加强我们对待作品的严谨态度,也提高了速写的准确性和写实性。以建筑速写为例,建筑速写的教学中可以先画室内,后画室外,可以画不同风格和材质的建筑。如农村小院和城市的高

图 7-13　服装设计速写　丁天玉

楼大厦等,通过不同场景的练习可以使我们观察到不同建筑存在不同线的变化,从而可以循序渐进地加强对写生中线的造型概念的理解和认识,培养用线造型的能力(见图 7-14)。

图 7-14　建筑设计速写　吴宇峰

就线形自身而言,有长线、短线、直线、曲线、粗线、细线、单线、复线等多种形态。而在画线运笔时,则可产生刚、柔、轻、重、浓、淡、干、枯、疾、缓的变化,并结合物象的特征和气质传达出雄壮、阴柔、妩媚、含蓄、飘逸、舒缓等情绪效果。在培养熟练掌握速写技巧的基础上,根据物体结构和艺术表现的要求,运用线条对自然形态进行不同程度的简化与概括,从而实现艺术表现的生动和传神(见图 7-15)。

三、长期坚持设计速写训练

现代生活为人们提供了丰富的研究对象,使人们可以从物象存在的自身规律中寻找设计中的艺术规律,设计师只有面对客观世界,不断地从现实生活中汲取营养,积累经验,在表达客观事物的同时,逐步建立起自己的艺术语态,才能独辟蹊径,从而产生独特的设计。因此,要充分认识设计速写对艺术设计的重要性,养成随身携带速写本的习惯,速写不停笔。提高学习速写的积极性和创造性。总之,只有充分认识设计速写在艺术设计专业教学中的

图7-15 动画片《长发公主》角色设计手稿

作用,将多样性和针对性的训练相结合,长期坚持设计速写,才能培养扎实的造型基本功,为设计打下坚实的基础(见图7-16)。

图7-16 设计速写 李远生

第五节 设计速写与相关设计学科的关系

背景知识

　　设计素描包括结构素描、创意素描和设计速写。其中结构素描侧重于对物体形态结构做深入的研究,从而对物体的外在形态有清晰和深刻的感受,进而将物体形态从内在结构的层面深刻、正确地表现出来。

　　总的来说,结构素描是侧重于物体形态结构的基础性训练;创意素描突出发散性思维意识,注重创新性思维方式的培养,强调通过主观设计性来利用素描手段表现独立于主体之外的审美意识;设计速写最大的特点是能够快速地记录设计

师的灵感和构思,直观地传达设计师的意图和理念。

在具体设计中,速写能力的高低在一定程度上体现设计师专业水平的高低,因而在设计素描中,设计速写与专业设计有着最为紧密和直接的关系,这在服装设计、产品设计、建筑设计、室内设计和动画设计中体现得尤为明显。

一、服装设计与设计速写

服装设计的表现中运用速写的方法,既能使服装的结构严谨、精练概括、用笔生动而准确,同时又能突出服装的个性、气质特征,既丰富服装画的表现力,又增强服装画的审美情趣。虽说服装设计可以使用多种绘画形式来表现,但速写——简而精的笔触却能概括地表达服装设计意图,因而是一种很好的表现方法。对基础学习而言,以基本几何形体的观念来概括复杂的人体动态,通过高度概括取舍,易学易懂,能提高学生对服装设计表现的兴趣,练就观察力,从而使其理解力、记忆力得到加深。对于设计师而言,能在瞬间准确地将着装人体姿态、款式结构简练地默画下来,使其创意灵感在没有消失前快速地记录下来具有重要意义(见图 7-17)。

1. 速写在服装设计表现中的重要意义

速写是表现服装款式效果的一种常用方式,是设计者表达设计意图的一种绘画语言,它是服装设计者和服装画家展示服装效果的一种直观的画面表现形式,其特点是强调画面的简洁、明快、生动、优美,节省时间,用笔力求简练、概括、突出主题。服装设计速写可以运用其简单的点、线、面等绘画要素来表现服装画面,用简练、概括、粗放的笔法将服装与人体体态的关系突出进行描绘。因此速写是服装设计中一种极好的简、快、精的表现方法(见图 7-18)。

图 7-17 服装设计速写(1)　　　　　　图 7-18 服装设计速写(1) 宋海平
图片来源:www.baidu.com.

一套服装设计的方案包括款式图、结构图、装饰图等表现图纸。速写在服装设计中的重要意义主要体现在服装款式图和服装结构图的快速表现上。首先是服装款式图，服装款式图是指某一服装在生产或制作前根据一定的目的、要求和条件，用绘画的方式来表达设计者设计意图的表现图纸。服装款式图用简单的笔触对服装的款式等进行描绘、记录，其意在简洁、快速上。在 20 世纪末至 21 世纪初的服装设计中，运用速写来表现服装款式已成为一种独特的文化景观，在当今快速时代文化背景下，它可以以快、简、精的方式运用服装的款式造型等描绘、记录下来，使设计者瞬间的灵感、激情被简练、概括、粗放的线条简明扼要、生动、优美地表达出来；其次是服装结构图，服装结构图通常都是和服装裁剪工艺等结合在一起表达服装效果的一种方式，在一幅完整的投标、设计方案中必不可少。服装结构图能理性地表现服装设计意图，能直观地展现服装款式的真实面貌，而运用速写作为服装结构图的表现技法，更能直观地表现服装的设计意图和真实面貌。服装结构图的表达采用速写的形式，可以把服装结构准确、直观地绘制出来，细节部位还可用速写加以说明，发挥其辅助性的作用，使设计意图表现得更写实，以求服装制作成品与设计构思达成一致，提高服装作品的完整度与准确性(见图 7-19)。

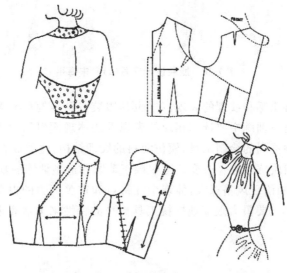

图 7-19　服装结构图
图片来源：www.baidu.com.

2. 服装设计速写的表现重点

首先，是人体各部分在表现上的主次关系。在传统绘画艺术中，人物的头部、四肢是重点刻画的对象，而服装设计重视人体整体的造型比例，头部、四肢一般被视为次要的表现部分，这与人体速写中关注大的体态、动势、弱化头部、四肢的表现方式是一致的。在服装设计表现中对人体头部的绘画可以运用简单的线条表现人物五官的位置比例、头部透视变化以及面部表情(即眉、眼、嘴的变化)，对人体手与足的表现也常运用速写的方法加以简化。

需要注意的是，服装设计中人体四肢的表现虽说是其次，但不能含含糊糊，要根据表现对象的性别、年龄等因素加以区分。例如，男性的四肢其结构和肌肉要适当进行夸张，用笔粗壮才能体现其体积感，从而表现出男性的雄健和气度。女性的四肢则要采取一种含蓄的处理方法，既表现其结构肌肉的感觉，又显得舒缓而柔和，上肢需修长而圆润，下肢要挺拔而

富有力度。同样的速写在力度上就要注意坚、韧的区别,才能更好地把男性、女性的特点表现出来,通过概括而生动的描绘,使其与人物的各种姿态相呼应,用笔既要简练概括,又要显示其美感(见图 7-20)。

图 7-20　服装设计速写(2)　宋海平

其次,是服装面料质感和纹理的表现。这也是服装设计速写的重要内容。结合服装设计专业的特殊性,在速写训练中要选用相应的表现手法体现面料质感的外观特征或着装后的外观特征,利用各种不同的绘制工具,模仿面料的纹理结构,注重成衣的外轮廓线、内轮廓线,形成视觉上的自然质感纹理。改变速写仅限于草图和造型训练的基本功能,使之成为表达个人独到创作活动的语言风格探索,体现个性特点和审美能力的提高,树立作品意识(见图 7-21)。在绘制工具上要最大限度地挖掘工具自身的特性来丰富表现手段。如铅笔与纸

图 7-21　服装设计速写
图片来源:www.nipic.com.

是速写中最基础的两种绘画工具,铅笔的平涂、旋转、轻重、点描、摩擦可以产生许多不同的效果,灵活地运用铅笔和纸,能使我们在速写中获得许多方便。针管笔或钢笔能绘制出装饰性极强的画面,另外我们还可以借助纸张的颜色、材质与纹路。配合其他的画材,如钢笔、彩铅笔、圆珠笔、荧光笔、针管笔、色粉笔、马克笔、有色纤维笔、有色墨水、水彩色、有色纸、卡纸等工具进行绘制,表现出所需要的各种面料质感。

在造型领域中,线是绘画的一种造型手段,运用各种不同走向、长短、曲直、疏密的线可以形成丰富的质感纹理变化,如纹理的凹与凸、粗与细、软与硬、方与圆等的对比,转化成设计形态。线有粗细、轻重、刚柔、曲直、繁简等不同的感觉,线条排列的疏密、组合的空间关系等都可以造成不同的情感特征(见图7-22)。在服装设计速写的表现中,根据不同特征我们把线条分成三类:一是匀线,粗细均匀、挺拔刚劲、清晰流畅。借助线条的曲、折、弧形态各异的造型变化,赋予作品深邃的内涵和艺术情趣。这里把匀线分为折线、短弧线、长弧线,根据所表现的面料手感和质地不同,可以采用不同风格的线条。棉麻类织物的面料衣纹挺而密集,多采用折线。毛织物的衣纹圆而柔软,多采用短弧线。丝织物的衣纹长而流畅,一般用长弧线表现。匀线造型具有一定的装饰韵味。突破服装真实的制约,从形式美感的角度出发,发挥主观想象力;二是粗细线,用不同粗细的笔,粗细兼备,刚中有柔,柔中有刚,生动多变。适合表现厚而柔软的面料质感,使其具有很强的立体感;三是不规则线,借鉴古代画像砖、青铜器纹饰上的金石纹,运用笔的侧锋和手的自然抖动,使线条古拙苍劲、浑厚有力。适合表现针织、手工编织及各种凹凸外观的服装面料质感纹理(见图7-23)。

图7-22 服装设计速写(2)

图片来源:www.baidu.com.

图7-23 服装设计速写(3)

图片来源:www.baidu.com.

3. 服装设计速写的表现方法

服装速写不同于纯绘画的速写,它注重描绘服装与人物的整体形象,注重视觉形式的美感,它是表达设计理念,说明服装款式,体现服饰文化的简洁有效的手段,主要是用来表达设计师设计意念的效果图。画面图形要求做工精细,以描绘发型、服饰为主,利用点、线、面构成纹理的方法表现服装画的内容,完善服饰细节和主题,对人物形象和服装的线条进行高度

概括、归纳和修饰,结合服装上的结构线、图案纹样、光影效果,把点、线、面等造型要素本身的特性表现出来,使画面产生节奏感和韵律感,使平凡的画面在变化中产生强烈的视觉效果,构成视觉冲击力。

服装设计速写分为快写和慢写两种训练方式,快写强调速度性、概括性,这种快速的绘画形式是对人物简明扼要的勾画、记录,是抓住时装的特征和人物动态的瞬间描绘,强调线条本身的美感,快写训练中要强调默写的重要性,多做一些限时性的速写、主题性的默写,从而能深入理解人物的动作、结构,最终力求达到凭想象可以画出任何角度、动态人物形象的能力(见图7-24)。

图7-24　服装设计速写(4)

图片来源:www.baidu.com.

速写的线要根植于传统绘画,又不同于传统绘画的用线,要简洁、概括、精练,避免琐碎。一条简单的线条使用不同线形、力度和弹性可以表现出不同的感情,像优雅的流畅线条、具有速度感的线条、强劲的线条、圆滑的线条等(见图7-25);慢写可以把服装款式、配饰、面料质感与人物动态描绘得较为具体,集中表现人物和纺织品的本质特征。一方面以生活真实为蓝本,另一方面以主观形式为目标,强调服装设计主题。慢写训练可以以临绘服饰模特摄影图片为主要手段,在服装杂志上找合适的时装照片,对照片中的人体动态进行归纳描绘,逐步熟练用线去描绘人物动态及服装的款式结构,将服饰面料特征如实地展现于画面并从中发现时尚元素,学到一种带有浓厚设计思维的创作方法(见图7-26)。

总之,在服装设计速写中,慢写写实,即是对人体造型、脸部特征、面料纹理及服装的细部进行真实的表现,这种画法强调整体性、空间层次、主次虚实表现;快写写意,这种风格具有明快的构图、洒脱的用笔、简洁概括而富于神韵的造型。对描绘对象的结构了然于胸,以服饰面料的起伏、图案的分布为基础,不拘泥于表面细节的描绘,大胆取舍,落笔高度概括,线条简洁,夸张那些最具有表现力的部分,注重表达画面设计视觉效果。

4. 速写与服装设计教学

服装设计教学旨在培养学生对各种服装形式美的认识,对人体美的感性认知能力以及

图 7-25　服装设计速写　陈军

图 7-26　服装设计速写（5）

图片来源：www.baidu.com.

各种不同人体着装后对服装的造型表现能力。速写在这一学科中的运用能使教学深入浅出，变繁为简，提高学生学习兴趣性的同时也提高了教学效果的理想性，学生学起来易于接受和理解，寥寥几笔就能画出款款时装，大大提高了学生的求知欲，从而更好地激发他们的学习兴趣，如此良性循环可以更好地调动学生的学习主动性和积极性。

　　人物速写是服装设计专业的重要对象，是从绘画基础学习走向风格形式探索的转折点。改变学生在高考阶段形成的绘画造型"经验"和"规律"误区，形成新的塑"型"方法，追求画面形式语言的个性化，体现画面创造性思维和时尚品位，这是服装设计速写教学的核心内容。

　　在绘制作品的过程中，可以尝试运用儿童观看物象的方法和涂鸦的形式唤醒学生创造性思维的主观能动性，突破自然物象的固有模式。通过变形、非理性、研究性的塑型方法建构自己的审美感受。艺术专业教学尤其是基础教学诸多问题中，最突出的是如何看待学生的创造性思维与个性化问题。速写不是简单的临摹和写生，要求有创新的意识。没有风格的速写是没有生命的艺术。例如，在服装设计速写中"变形夸张"是常用的造型方法，夸张是将具有特征的部位进行夸张强化，从而使形象更加生动的艺术手法，是运用丰富的想象力对物象的神态、表情、局部等特征加以艺术性的强调，根据需要做人为的放大、缩小、疏密、强

化、曲直等艺术处理,使其形象鲜明,富于个性。

夸张可分为整体夸张、局部夸张、动态夸张、比例夸张、透视夸张等形式,夸张手法在专业速写中突出表现人体的局部特征或服装的局部细节,以达到突显主题,强调服装的特性和个性的目的。服装设计速写中,常常对人体比例、人体动态、脸部五官进行夸张,一般是夸张轮廓型,缩小头部,拉长身材,形成完整和谐的夸张整体。

通过夸张,可以使形象更加突出和鲜明。夸张要求有创新的思维,它需要创作者运用理性思维和感性思维分析和联想,运用恰当的夸张能给本来为人们熟悉的形态增添几分陌生感,更加引人注目,更好地表现创作者的情感与主张,更具个性化(见图7-27)。

二、产品设计与设计速写

产品设计速写对于一名优秀的设计师来说十分重要,娴熟的手绘技法可以让工业设计专业人士在设计交流中迅速准确地表达设计思想。设计师应该善于运用速写来表达自己的设计理念。产品设计速写是工业设计的核心课程,对专业的后续学习有十分重要的作用。在产品设计速写的训练中,需要遵循临摹、写生、默写的循序渐进的学习方法,掌握本专业的基础理论,更重要的是提高创新能力,正确传达设计的想法和理念。为工业产品的设计做好充分的造型技术和创新思维能力的准备,也为工业设计专业素质的培养打下基础(见图7-28)。

图7-27　服装设计速写(6)
图片来源:www.baidu.com.

图7-28　产品设计速写　丁银萍

1. 产品设计中速写的重要意义

产品设计速写根据目的和表现形式的不同可以分为研究型速写、概念草图、诠释型速写和最终效果图。其中研究型速写可以理解为设计师利用速写的方式对方案进行剖析和理解的过程,画面上会标注出很多探讨性、说明性的文字,便于客户理解并与之沟通,目的是分析

问题、解决问题（见图 7-29）；概念草图是创意初级阶段设计师对产品创新提出的一些还很模糊的新想法的表述，只是一些很随意的勾勒，不会太在意细节；诠释型速写是利用图形来解释产品的功能、形态和结构。可以很容易地让客户理解你的设计意图，非常易于理解；最终效果图是对产品的造型、比例、材质等要素最终确定，并通过精细的表现方法对光影、材质、色彩等进行润色，目的就是要用缤纷的色彩和精彩的细节去打动每一位观者，一般还会利用专业的图形软件进行绘制，比如 Photoshop、SketchBook、Alias 等。

图 7-29　丽声 g 系列耳机设计草图

　　在产品设计中，速写手绘是设计的源头，是设计的本，所以产品设计和手绘不能分开。如今，很多人不知道为什么练习速写，以为速写只是为了画个效果图，而真正的设计速写的本质在于徒手表达自己的概念思维，把自己想的东西通过正确的透视结构和材质表达出来。抛开一切条条框框，用自己的内心去表达想法，这才是设计的源头，这时候的方案才是最原始、最概念、最好的。草图的特点就是快速，尽量多地去思考、去画，不需要画得太细、太纠结，因为这是前期草图，简单地概括表达就行。等大量的概念草图出来后，接下来就从概念草图中选择比较好的方案，推敲细节、比例等。然后方案更细化、更完美。最后才是画效果图，效果图只要能正确表达材质光影和结构透视就可以了，所以最好画的还是最后一个，因为可以用计算机代替，而且前者是无法用计算机代替的。所以学习产品设计速写的目的是为了让设计师能通过笔的方式把自己头脑中的概念视觉化、图像化，这是设计师必备的能力（见图 7-30）。

图 7-30　产品设计速写　钱松原

2. 产品设计速写的目的与目标

产品设计速写在产品概念设计的初始就发挥推演设计的作用,图纸的效果必须达到设计师所预想的表现目标。产品设计师所绘制的图像与文字,虽然每一张设计图纸不尽相同,但是观察不同设计师在同一个设计项目中所画出的设计速写,其设计表达的意图可以一览无遗地展现出来,当然,表现的方法会有所差异。

就产品设计速写的表现目标来分析,设计图纸中的图像以及文字结合后所要说明的含义,最大部分的重点可能是"表现产品整体形态",让看图者预见设计师目前心中对设计中存在问题的解决方案,它并不代表最终的方案,而是方案的表现形态。设计师也是通过这个设计图来进行下一阶段设计概念的推演。所以说,产品整体形态的产生,对于设计师而言正是发展的开端而非终止(见图 7-31);仔细观察设计速写,产品的局部形态也时常出现,其目的是"强调产品的局部特点",将某些设计方案的特性用局部图像表现出来;另外一个目标是表现产品所在的空间与产品本身的关系,以图形的方式介绍设计师想象中产品的周遭环境。"述说产品与环境的关系"的重点在产品而非环境。

图 7-31　产品设计速写
图片来源: go.cndesign.com.

绘制这样的目标设计图纸,应该是设计师在自我检验设计概念与环境的协调性;还有一个目的就是"解释产品操作方法",就是将产品的操作形态模拟于二维空间之中,让看图者初次面对设计师的全部构想时,能够通过设计图中的人物动作来推敲产品的使用方式,进而感受到设计概念的优点;最后是"分析零件组合方式",就是在产品设计表现中展现出产品内部各式零部件的配合形态,这一表现目标为的是求取产品内部空间的协调一致性,同时也充分展现出设计师思考的细致性(见图 7-32)。

3. 产品设计速写的表达要素和表达方式

对于供设计师自己观看的速写图来说,也许轻描淡写一番就足够了,因为设计师会用他的想象力来"看懂"设计速写。但是,对于要表达给其他人观看的产品设计来说,图纸上任何图像、文字都是设计构思要被了解的元素。若想通过这些设计元素精确传达设计师的构想,就有必要多了解这些图面元素的内容以及用途。在这里依照设计速写元素的用途来加以分类,主要有主题名称、图像、符号、设计说明和作者署名等。产品设计图纸上元素较多,包括产品构想的主要图像、次要图像、辅助说明用的景物图像、各图像之间也穿插着有箭头符号

图 7-32　产品设计速写（1）

图片来源：www.baidu.com.

引导视觉的动线、让图纸的意义更加清楚的设计说明，以及在图像的某一侧标注的设计者署名，这才是一张图文并茂的产品设计快速表达（见图 7-33）。

图 7-33　俄罗斯未来军事直升机设计草图

　　表达方式也是产品设计速写最重要的核心部分。要把图像展现给他人观看，必须要掌握表达的方法。设计速写是用来沟通设计概念而不是纯艺术地描述意境，所以清楚而明白的内容是首要的目标。从绘图的表达方法来看，最常用的技法也最接近环境的方法是——透视图，因为它呈现的图像跟我们一般的视觉经验最为相似。在工程制图中最常用的表达法是——三视图，它可以把形体的真实比例表现出来。而多材料的复杂结构，无法使用简单的三视图来清楚地表达内容，这个时候需要运用剖视图，剖开复杂的断面，理清层层的组件关系。在大型结构体中，为了能够把所有的对象做立体空间的探讨，进而取得各对象在空间位置上的冲突点，为达到这样的思考需求就要使用爆炸图来处理（见图 7-34）。

　　在产品设计中，通常看似随意的表现手法却并不随意，产品速写生动、概括、灵活的特点也成为设计当中图形构思与快速表现的训练途径。作为工业设计专业学生在没有绘画功底

图 7-34　产品设计——爆炸图

图片来源：www.baidu.com.

或者绘画功底相对薄弱的基础上，需要更加大量的训练才能完全掌握工业产品设计表达的全部内容，这也需要教师与学生的及时沟通和相互配合。在有针对性地做出了具体训练方法后，逐步实现其教学成果，使工业设计专业学生能发挥自己优点的同时加入设计艺术美感，使产品速写发挥更重要的作用。

4. 产品设计速写与计算机表现的关系

产品设计速写与计算机设计的目的是相同的，同为进行某种视觉方式的表达，只是两者所采用的手段不同。从思维的角度来看，两者同为设计师展示的创造性思维，没有高低优劣之分。计算机的特点是设计精确、效率高、便于更改，还可以大量复制，操作非常便捷。但随之而来的缺憾是进行某些方面的设计时，难免比较呆板、冰冷、缺少生气，不利于进行更好的交流。而产品设计速写通常是作者设计思想初衷的体现，能及时捕捉作者内心瞬间的思想火花，并且能和作者的创意同步。在设计师创作的探索和实践过程中，速写可以生动、形象地记录下作者的创作激情，并把激情注入作品之中。因此，产品设计速写的特点是能比较直接地传达作者的设计理念，作品生动、亲切（见图 7-35）。

手绘设计的作品有很多偶然性，这也正是其魅力所在。总的来说，在工业产品的设计中，设计速写相对于计算机具有以下一些方面的优势。

（1）设计速写可以捕捉瞬间的灵感，将脑中的想法以及眼前的精彩用纸面记录下来，留作后期演变和深入研究。

（2）设计速写可以作为收集创作素材的手段，设计师可以通过这种手段，方便而快捷地将对自己有启发的各类事物用手绘的形式记录下来。

（3）设计速写可以作为快捷的手段对各种方案进行尝试，找到自己最想要、最美观的形式。

（4）设计速写可以作为交流的媒介，方便交流和评审。

（5）设计速写可以提高设计师的艺术修养，激发创作的欲望与激情。

图 7-35　某计算机机箱手绘设计草图

将以上五点充分结合,是每一位设计师追求的目标,也是奋斗的目标。只有将以上几点结合,才能让我们的设计美观实用,才能保证"设计是艺术的设计,艺术是设计的艺术"(见图 7-36)。

图 7-36　奥迪汽车手绘设计草图

总之,产品设计速写主要培养设计者的观察能力和设计效果表达能力。同时,通过产品设计速写训练,可以提高设计者快速反应能力和快速捕捉瞬间设计灵感的能力,进而将抽象的设计理念进行具体形象的推演,最终达到整体提高设计水平的目的。产品设计速写是工业设计专业学生必须掌握的专业技能,要求快速、简洁、准确地表达各种产品的功能、结构、形体、质感和透视关系,以及色彩的搭配和材质的表现方法,通过这些训练,可以培养学生的快速表达能力,为以后作为一名高素质的设计师打好基础。

产品设计速写能增强对造型艺术的敏感度,并能让设计思想更加活跃。更重要的是不断地通过徒手表达来提高艺术素养,它也是一种便捷、合理、有效的设计方式以及必须要经过的设计过程。在这个过程中,可以研究、分析艺术的表现形式与内容,检验和推理产品设计的合理性。

在方案创作的初始阶段,更加需要用快捷的草图来诠释自己的设计和思维,以便在初级阶段就可以解决和完善,如果这时采用慢速画法,就会束缚变幻中的思路,此时的慢速画法就成为创作的累赘,甚至会使创作思路凝固或窒息。因此,产品设计速写对于从事设计专业的人员来说在实际应用中起着至关重要的作用。

当今社会的文明程度越来越高,设计师的服务方式不能仅仅满足于计算机效果图的表现,大众的审美趣味也将会成为社会的"主流文化"。因此,对设计师的专业能力也提出了更高要求,要求设计师必须在短时间内快速完成设计来满足其需求(以图 7-37)。

图 7-37　产品设计速写(2)

图片来源:www.baidu.com.

5. 学习和提高产品设计速写的方法

首先,要进行大量的临摹,作为设计表现的一种方法,对产品设计速写的临摹主要是进行产品造型、结构及表现技法的临摹。无论是从书上看到的还是从网上下载的优秀产品设计作品都可以临摹,临摹的主要目的就是加深对产品造型、结构和表现方法等的印象,学习表现技巧,提高表达能力,这一阶段十分重要,也是非常乏味和枯燥的,要做到不厌其烦地进行练习,达到"量"的积累。其次,在临摹的过程中要注意,作为一种表现形式,产品设计速写中线条的运用非常重要,线条是灵魂和生命,要经常画一些不同的线条,并用它来组合一些不同的形体,线条的好坏能直接反映一个人速写水平的高低(见图 7-38)。

在大量临摹阶段的基础上,对空间、造型、透视、比例、线条、色彩等方面基本上把握好的前提下,要脱离临摹,要靠自己对造型及空间的想象和感受来表现自己心目中的效果。要想画好一张表现图,首先要给予对象一个完美的存在空间,这就要求设计师经常不断地培养自己对造型的感受能力,这种感受能力的培养要求我们做到三勤,也就是"眼勤""脑勤"和"手勤",平时注意留意、观察、思考和总结,特别是要做到"手勤",经常画一些设计小草图是达到"手勤"的一种好办法。

通过经常画小草图以训练自己的造型能力,培养对造型的"构架"能力,提高对造型表现的"迅速反应"能力。

要明白,即使有了很好的设计和造型基础,如果没有表现出它"美的构架形式",也不能画出一张理想的手绘表现图。通过经常画小草图还可以提高处理画面的能力,也可以达到

图 7-38　产品设计速写（3）

图片来源：www.baidu.com.

积累和充实自己"素材库"的目的。经常画小草图还可以提高自己的表现技巧,加强表现画面的能力,一张表现图存在着"虚实""主次"关系。如同一篇文章一样有它的主要思想,其他只是在为烘托主题和思想服务,一张手绘表现图也要有它的"关注点",切不可面面俱到,或者本末倒置,这样只会是平淡无味,都画到了,就等于什么也没有画。

对于设计主题要去重点刻画,要让画面精彩并有亮点。在这个过程中要不断完善自己的表现"语言"和表现风格,美化自己的表现个性。对于初学者来说,要多看书了解中外产品造型设计的发展历史,了解大师们的设计过程、设计理念、设计风格是如何形成的,还要看一些优秀的设计作品,总之要从各方面来丰富自己的设计思想,最终使自己达到一个更高的层次(见图 7-39)。

图 7-39　三菱 Concept-Ra 概念车草图

三、建筑设计与设计速写

建筑设计速写是建筑设计师将设计意念传达给他人的一种形象语言,是建筑设计工作者必须要掌握的一门基本技能。通过建筑设计速写,设计者可以深入地分析和理解所要表达的对象,从而培养敏锐、概括的设计表现能力。这种将客观物象转变为图形的创作活动,通过设计师对形体的组合、技法的运用来构成画面中的次序感和形式美感,其所展示的艺术效果是设计师个体的精神体现,通过建筑设计速写可以提高设计师的素质和修养。建筑速写不存在固定的法则,同样的对象不同的作者会有不同的感受,描绘出来的画面在明暗、构图、风格和形式等方面有很大区别。不同的作者创作出来的建筑速写往往是个人思绪、情感

的真实写照。这种充分反映画者主观感受的特点也是建筑设计速写的魅力所在(见图 7-40)。

图 7-40　建筑设计速写　夏克梁

　　建筑设计速写通过对建筑的刻画描写,培养对建筑进行快速表现的能力。建筑速写适用于各种风格、各种外形和各种结构的建筑,绘制工具简单、绘制过程快捷,在从二维空间转向三维空间设计学习的过程中起着重要的引导作用,并能培养设计者的空间想象能力和空间表达能力。建筑设计速写不仅对提高绘画的技法能力有很大的帮助,而且对丰富设计师的情感以及加强对客观世界的认识同样有着难以替代的作用。建筑设计速写不单纯是一种造型基础练习,更重要的是训练设计师的感受和思维,没有对建筑深刻的理解是画不好建筑速写的。通过建筑设计速写不仅可以锻炼观察力和表现力,更可以陶冶艺术情趣,感受大千世界的灵气,从而激发出创作的激情与灵感(见图 7-41)。

图 7-41　建筑设计速写　周熙鹍

1. 建筑设计速写的重点

　　首先,要学会观察。速写过程是一个观察的过程,通过观察能识别建筑形体及形体中各种复杂微妙的变化,同时也训练眼睛对造型敏锐的反应能力。观察是建筑设计速写中不可

缺少的步骤。面对建筑物,首先要从不同角度和同一角度的不同距离进行反复观察、比较、体会建筑物外部形体和内在神韵的变化,使自己对建筑物有个深刻的认识,然后选择能体会建筑形态特征的最佳视角和最佳距离作为作画的角度和位置。

其次,要学会取景。取景首先意味着选择,从复杂的自然环境中努力选择那些即将进入画面的视觉元素,使视觉感到愉快且形式上具有吸引力。选择时,要注意使建筑主体或建筑的某一局部在画面中占有重要的位置,以突出主体。主体与环境的安排要有主次和层次,通过主体和其周边环境的近、中、远景的层次关系来组成画面的空间层次关系,通过建筑在画面中占有的位置、形状、大小来分割画面。取景时可通过取景框观察远、中、近景的层次关系,取景框可以是手势、自制纸板取景框或是借助数码相机的取景屏幕。然后分析一下哪里是视觉中心,哪里需要淡化,以及各个景物在画面中的位置、比例关系(见图7-42)。

图7-42　建筑设计速写　R.S.奥列佛　美国

再次,要重视构图。构图是指画面的结构,而结构是由众多视觉元素有机地组合而成的。组合时要按美的法则进行,形成对比而又统一的视觉平衡。建筑设计速写首先要对整个画面有一个统筹的思考,养成意在笔先的习惯。初学者可先用铅笔起稿,把握画面的大致尺度,也可以先用小图勾勒的方式来推敲构图,以便在速写过程中驾驭整个画面。画面布局时,应注意画面取位中心(即主体)的确立。主体位置的安排要根据场景的内容而定。一般情况下,主体不宜置于画面的最中心位置,过于居中,会使人感到呆板。但也不要太偏,太偏又不会给人带来主题突出的感觉,而应该是置于画面的中心附近。均衡是构图在统一中求变化的基本规律。均衡是以重量均衡感比喻所描绘物象在画面中安排的合理性,画面上下、左右物象的形状、大小的安排应给人以视觉上的重量均衡感和安全感。构图时还要注意画面图形(正形)和留白(负形)处的面积对比。正形过大,给人一种拥挤与局促的视觉印象,使人感到压抑。而过小,又会给人一种空旷与稀疏的视觉印象。写生中,构图经常是一个全过程的经营,不到最后一笔,很难说完成,只有将构图的艺术与表现手法完美结合,才能够创造出艺术性较强的画面(见图7-43)。

图 7-43　建筑设计速写(1)

图片来源：www.baidu.com.

最后，要重视造型。建筑的造型千变万化，从古典建筑的宏伟壮观，到现代建筑的简洁明快，无不体现出设计师高超的设计理念，更体现了科技在建筑设计中的不断进步。现今，在各种设计思潮影响下，建筑师正将各种构成的手法运用于建筑设计中，后现代主义建筑造型夸张、色彩多变，大量点、线、面元素加上金属、工程塑料等易于造型加工材料的运用使得建筑整体更为复杂扭曲。如中国国家体育场"鸟巢"，形如其名，大量钢制构件相互交织，使得其造型如同网状，充斥着各种点和线的构成元素。但是再复杂的建筑也有一定的造型规律，在建筑速写中可以将其进行外形归纳。例如建筑外立面的描绘中，无论从美观角度还是从实用角度，造型独特的建筑固然让人印象深刻，充满特殊质感的建筑外立面更使人感叹设计师对于美感的独特理解(见图 7-44)。

图 7-44　建筑设计速写(2)

图片来源：www.baidu.com.

建筑的外立面往往运用多种材料，如石材、木材、玻璃、金属等，可以单一材料大面积铺设，也可以多种材料交错铺设；建筑的外立面造型也由建筑结构决定，呈现一定的凹凸效果，

有些建筑甚至将其结构本体(梁、柱或金属构件)外露,以此作为外立面的表现形式;先进的建造技术更带来了异常复杂的外立面效果,比如各种空间的交错关系、各种材质的交错铺设、各种纹理的对比运用等。对建筑外立面的绘制,应注意两个方面,一是对整体的把握,将建筑外立面当作一幅图案,分析其构成特征、归纳其构成元素,用几个简单的图形拼接代替复杂的图形,将复杂的面转换成易于理解的多个图形,找准各个图形的组成方式和位置,自然能梳理出合理简便的绘制方法;二是合理的取舍,建筑外立面运用的材质数量庞大,若要在大小有限的纸面上将其一一表现出来显然不现实,所以也应归纳外立面的材料种类,剔除面积较小、不引人注意的区域,还应注重笔触的运用表现,用不同的笔触表现不同的材质和纹理(见图7-45)。

图7-45　建筑设计速写(3)

图片来源:www.baidu.com.

2. 建筑设计速写的表现方法

长期以来,钢笔作为最便捷的写生工具备受建筑师和画家们的青睐。钢笔画的绘制十分简便,且笔调清劲,轮廓分明,其线条非常适宜于表现建筑的形体结构,因此钢笔画是建筑写生中最常见的一种表现形式。线条和点是钢笔画中最基本的组成元素,具有强烈的概括力和细节刻画力。建筑速写中,常常通过点以及长短、粗细、曲直等徒手线条的组合和叠加来表现建筑及环境场所的形体轮廓、空间体积、光影变幻以及不同材料的质感等。线条在画面中的不同运用和组合,反映不同表现形式的画面效果。技法是画者将对对象的认识和理解转化为具有美感的艺术形式手段,在写生过程中,要努力探索各种不同的表现技法,以不断丰富自己的表现能力。

线描是建筑设计速写中最基本的表现手段之一。这种画法吸取了中国画中的工笔画法,表现的对象轮廓清晰,线条光洁明确,是研究建筑形体和结构的有效方法。写生时,要求作画者不受光影的干扰,排除物象的明暗阴影变化,通过对客观物体作具体的分析,准确抓住对象的基本组织结构,从中提炼出用于表现画面的线条,以画出建筑的轮廓、面的转折及细部的结构线为主,建筑的空间关系可通过线的浓淡或疏密组合及透视关系来表达。

不同线条在画面中的穿插组合,根据其特性以及在画面中的运用,又可分为三种表现形式。

其一,用同一粗细的线条描绘内外轮廓及结构线,用笔着力均匀,线条的粗细从起始点到终端保持一致,靠同一粗细线条的抑扬顿挫来界定建筑的形象与结构,是一种高度概括的抽象手法。这种画法在造型上有一定的难度,容易使画面走向空洞与平淡,完全要依靠线条

在画面中合理组织与穿插对比来表现建筑的空间关系。

　　其二,用粗细线相结合的方法来表达建筑的空间关系。粗线描绘建筑形体的大轮廓线,细线则表达形体中的内部结构或表面纹理,从而使建筑形体之间层次分明。这种表现方法整体感较强,画面的空间层次也较分明,其缺点是画面易显呆板。

　　其三,以粗细、轻重、虚实等不同性质的线条在同一画面中的穿插与组合,表达建筑的结构层次。在描绘过程中,应根据空间的主次和前后关系以及画面处理的需要,选择不同性质的线条,以使画面显得活泼生动。但线条的粗细、轻重如搭配不当,也将导致画面主次关系的混乱(见图7-46)。

<center>图 7-46　建筑设计速写(4)</center>

<center>图片来源：www.baidu.com.</center>

　　明暗式画法也是建筑设计速写中比较常用的表现手段之一。在光的作用下,物体会呈一定的明暗对比关系,明暗画法就是运用丰富的明暗调子来表现物体的体感、量感、质感和空间感等。明暗画法是研究建筑形体的有效方法,这对认识建筑的体积和空间关系起到十分重要的作用。

　　明暗画法依靠疏密程度不同的点或线条的交叉排列,组合成不同明暗调子的面或同一面的明暗变化,主要以面的形式来表现建筑的空间形体。强调构成形体的结构线,这种画法具有较强的表现力,空间及体积感强,容易做到画面重点突出、层次分明。

　　通过暗式画法的练习,可以加强对建筑形体的理解和认识,培养对建筑空间、虚实关系及光影变化的表现能力,从而扩展作品的视觉张力(见图7-47)。

四、室内设计与设计速写

　　室内设计速写是快速表现室内效果的简捷方法,也是将构思和概念表达在纸上的有效方法。室内速写所运用的工具范围很广:铅笔、钢笔、马克笔、毛笔都可以用。室内速写的主要表现语言是线,常常运用线的不同形态、不同排列来组织成一幅幅生动的、有节奏的、充满灵气的快速表现图。室内速写能锻炼设计师通过敏锐观察事物塑造形体和准确表达事物的能力,它能够快速记录设计师头脑中灵感的火花,设计的灵感部分常常是依赖于平时速写所积累的丰富的知识与经验。

　　在室内设计中,速写是设计的前期表现,有助于室内设计师在它的基础上深入分析和思

图 7-47　建筑设计速写（5）

图片来源：www.baidu.com.

考,推敲设计,做出更完美的方案。同时速写以其快速、多样的特点,丰富了设计师的语言,开拓了设计师的想象力与创造力。室内设计速写的训练对在短时间内提高室内设计专业素养和提升对专业的兴趣非常有效,对提高设计表现能力的作用也十分明显,通过对现时室内设计行业状况的调查得知,有一手好的手绘表现技巧的设计师,他们的设计方案通过率相当高。原因是他们能用最直接、最有效的方法来表现自己的设计,特别是他们与业主(甲方)沟通时,快速而准确地将自己的设计构思通过一目了然的画面直观地表现出来,业主(甲方)对设计师的认可度和信任感相对会高出许多,方案通过率自然就会高(见图 7-48)。

图 7-48　室内设计速写（1）　苏爱群

1. 室内设计速写的意义和作用

(1) 室内设计速写是一种有效的收集和整理手段

在室内设计中,速写不仅能提高观察能力和表现能力,同时还可以为设计创作收集和积累大量的素材和资料,快速地记录设计师的灵感和构思,传达设计师的意图和理念,一举多得。通过手绘草图可以快速将设计主题相关资源整合,形成有效的规划理念,在纸面上以生动的符号、图形、肌理等图式进行逻辑思维分析,为下一步的具体工作提供丰富的素材平台,使设计过程更加感性化。

例如对一些常见的室内陈设品(家具、电器、工艺品和装饰品)进行快速写生和临摹,一方面可以学习到表现技巧;另一方面可以对画过的形体印象深刻,无形中为以后的设计创作积累大量的素材,拓宽设计思维。在室内装饰方案的设计过程中,速写是记录、体现设计构思意图,使构思形象化的一种重要表现形式。

速写能够迅速准确地捕捉头脑中的瞬间形象,记录设计构思过程中形象思维的灵感火花,也是表达和推进设计构思的一种重要方法。室内设计中,经常运用速写的表现形式,根据室内设计的构思,画出各种不同类型的方案草图,进行比较、推敲,使构思不断深化、提高、完善,从而在此基础上绘制出正式详尽的彩色效果图(见图 7-49)。

图 7-49　室内设计速写

图片来源:www.nipic.com.

(2) 室内设计速写可以增加设计思考弹性

手绘图形以最直观的方式与大脑交流,其构成元素都带有思考印记和情感表象,因此这些图式也蕴含着丰富的感情内涵,具有生动的表现力和再加工的可能性。这些在快速思考过程中形成的图形是设计思维的物化,在快速推理分析的设计过程中起到随心所欲、符号精确表达创意的功能。手绘图形的思考过程中,各种计划的复杂性可以以符号的形式在纸面上快速呈现,通过最基本的图形组合,如串联、并置、包围、剪切、相加、相交等基本图式关系,使设计和工程中复杂的空间关系、结构关系和空间意境变得简单化,各种关系信号被简化成最基本单元,以最高的思维效率,完成设计过程的复杂表现(见图 7-50)。

(3) 室内设计速写具有思考表达的主动性

利用手绘草图进行设计的过程具有艺术表达的主动性优势,设计者通过长期的设计实

图 7-50　室内设计速写(1)

图片来源：www.baidu.com.

践及日常生活经验的积累,使得草图的手绘表达进入一个主动的表现过程,通过对各种类型纸和笔的把握控制,根据设计预期效果以很快的速度将空间情境高效地表现出来,进而在设计过程中实现创意的主动性表现(见图 7-51)。

图 7-51　室内设计速写(2)　苏爱群

　　(4) 室内设计速写具有表现的灵活性

　　在室内设计过程中,许多空间细节和节点大样是需要在空间思维中跳跃考虑的,这种非线性思维特点要求设计师在最初的设计阶段不断地结合图稿进行推敲验证,从尺度、材质、工艺、效果、施工等各个角度进行设计模拟,此过程中有时需要意境表达,有时需要框架记录,有时需要细节标注,计算机无法在短时间内灵活完成这种同时带有理性思考和感性表达的环节,而利用手绘草图的形式是完成此环节最有效的方法。

　　(5) 室内设计速写是良好的沟通语言形式

　　一般设计过程是从甲乙双方的项目沟通开始,经常有设计师抱怨甲方毫不留情地将自

己多日制作的图纸彻底推翻,认为这是武断和对设计的不尊重,继而对设计工作产生怀疑和厌恶。其实这里有个沟通方法问题,解决这一矛盾的有效方法就是"语言"的沟通,当然这里指的是专业设计语言。口头语言和文字表达往往会使双方的沟通因语意模糊产生隔阂,以至于设计师无法传递自己的意图,这时图形的直观性就成为沟通的必备。作为图形语言的计算机图形因操作和修改需要花费大量时间,这给沟通带来极大不便。现实中的有效解决方法是设计师和业主直接面对面进行图纸沟通、调整,省时省力,并且能充分展示设计师的专业修养。如果在方案初期就有良好的手绘草图思维能力,并通过这种表达方式充分与业主沟通,而不是一开始就直接运用计算机将不成熟的方案进行精确制图,许多设计取向所带来的矛盾都将在第一时间被化解,这样的设计过程在每一个环节都有一个相应强度的工作节奏,设计进程会在一个良好高效的沟通氛围下不断完善(见图7-52)。

图 7-52　室内设计速写(2)

图片来源:www.baidu.com.

2. 室内设计速写的重点

(1) 注重线条的运用

室内设计速写是以线条为形式的载体,线是最主要的表现语言。线是具有个性的,有无限的表现力。它或粗或细,或曲或直,或长或短,刚柔并济,虚实相生。线条的组合可形成变化丰富的画面,使它具有强大的生命力。首先,可以运用线来把握形体,准确表现空间关系。室内设计是理性与感性相辅相成的创作,因而就要有理性的分析与总结,用线的表现语言将空间形体的结构关系交代清楚,正确反映形的大小、比例、特征。其次,可以用线来组织空间,使空间的层次丰富。如用粗实线表现近景,细线、虚线表现中景。远景用线宜疏、近景用线宜密,疏密线条在画面上形成黑白灰的关系,使画面更生动。最后,可以用线条来表现物体的质感。线可以通过其性质和方向的变化来表现物体的质感。软物质用曲线表示,刚硬平滑的物体用刚挺的细直线来体现,粗糙的物体宜用虚线及侧锋来表示等(见图7-53)。

(2) 注意画面的构成关系

首先,视觉中心要着力体现。室内设计速写的表现同绘画一样,画面须有主次之分。所谓虚实相生,是重点刻画主要对象,对其他事物以及周围环境作较弱的处理以衬托主体物,使画面富有层次感。如画面每一部分都着墨很多,面面俱到,画面就会显得呆滞,缺乏生机。

图 7-53 室内设计速写 周炜

视觉中心的呈现往往是通过对画面进行主观的艺术处理来突出某一区域,如虚实对比、构图诱导、重点刻画,从而将画者的注意力引向构图中心,形成强烈的聚焦感。这些中心可以是优美的造型、独特的陈设、别致的材质等(见图 7-54)。

图 7-54 室内设计速写 邓媛媛

其次,画面分割的比例要均衡。在平面二维空间的画面中描绘室内空间,进行有限的形态与平面的构图分配时,有关空间的分割形式就显得尤为重要。它是不同面积在画面上的排列组合,使画面有严谨的条理性与秩序感,又是一种富有表现力的节奏感。画面分割的关键在于画面上各种比例的均衡搭配(见图 7-55)。

再次,要注意黑白关系的稳定。黑白的搭配因其产生的独特魅力而备受人们青睐。无论是中国画还是西方版画、素描,都是以黑白以及其调和形成的深浅不同的灰色形成对比,构成丰富的画面。室内设计速写也要精心经营黑与白的关系,可依据光景的作用或材质的固有色以及主观因素来安排,使画面在构图中形成黑白节奏,黑中有白,白中有黑,黑黑白白,相互依存,相互渗透,从而具有秩序美,让画面在黑与白的交流中形成韵律和节奏(见图 7-56)。

图 7-55　室内设计速写（3）　苏爱群

图 7-56　室内设计速写（3）
图片来源：www.baidu.com.

　　最后，要注意点、线、面的构成关系。点、线、面是画面构成中最基本的元素。点、线、面犹如文章中字、词、句，在画面构成中尤为重要。在室内设计速写中，点、线、面的存在是相对的，而非绝对的。它没有大小、形态的界定，只有形与形之间的内在联系与对比关系。如小的面积相对于大的面积即为点，大的面积相对于小的面积即为面。线也如此，对于它们的分析要在比较之中进行。点、线、面的对比与联系是丰富画面的重要手段，也是室内设计速写常用的表现技法（见图 7-57）。

　　总之，在室内设计过程中，注重室内设计速写是优秀室内设计作品产生的有力保障。在整个设计过程中，设计师要根据项目要求进行资料的收集、整理和分析，然后注入创作理念，并与空间功能有机结合，形成清晰的初稿，再通过完整的结构、尺度、材料等内容的细化，形成完整的设计图纸，这一系列的思考行为都是设计成功的前提和保证。因此，室内设计速写能力的培养和习惯的形成将给整个设计过程带来高效率并提供顺利沟通的可能性。

五、动画设计与设计速写

　　一部好的动画作品的制作要素包括：前期的草图脚本、故事版的绘制、魅力的角色造

图 7-57　室内设计速写　朱晓宇

型、背景与场景的设计、经验丰富的导演等,而奠定动画作品成功的关键是鲜活的绘画设计。这就需要动画制作人员有较高的造型能力和绘画能力。尤其是在草图等需要用手工绘制的流程中,对绘画基本功的掌握成为提高原创动画作品质量的根本保证。这就要求进行大量的多角度的练习,为成为优秀的动画人才打下扎实的基础。

可见,动画速写的目标应该是培养设计者较高的造型能力、较强的美术审美素养、动画的造型观念和优秀的立体思维能力,为从事动画设计与制作打好基础。动画速写在教学中不仅是培养学生绘画、构图、设计能力的基础课,更是创作动画作品的必备工具。

1. 动画设计中速写的重要意义

直至今日,动画已经普及千家万户,动画技术也越来越发达,各种软件、特效、教程等密布于网络。虽然科学技术已经非常发达,但是要想制作出一部精美的、成功的动画片还是要付出很大的心血和人力。因为再发达的科学技术也只是机械化的程式,不能够代替人们的思想,不能够表达人们的情感(见图 7-58)。

图 7-58　动画片《小飞侠》人物设计手稿　Milt Kahl　美国

现在有很多人由于过于注重动画的技术性,而忽略了动画的艺术性,造成了片子的思想空洞、内容苍白、情节模式化,甚至造型也是过于粗糙,完全忘记了动画的初衷。动画是会动的画,"动"只是定语,人们真正想看的不是技术,而是艺术。动画是一门幻想艺术,更容易直观表现和抒发人们的感情,可以把现实不可能看到的转为现实,扩展了人类的想象力和创造

力,所以,我们还是要在"画"上多下功夫(见图7-59)。

图 7-59　动画片《长发公主》设计手稿(1)

　　一个动画师一定要会画画,现在有很多人很少在绘画上下功夫,只是注重技术,但是技术弥补不了绘画上的缺陷。这里要强调绘画中的速写,画好速写对动画有很大的帮助,练好速写能够提高动画的造型能力,还能够很好地掌握人物动态和运动规律。有很多人对角色的动态和运动规律总是掌握不好,这就是绘画的基本功没跟上,所以一定要勤加练习,提高基本功才能画好动画。正如在动画片中,角色是相当重要的,是一部片子成功与否的一个重要因素,那么没有扎实的速写功底,如何能把角色画好,进而让其运动自如、表演自如呢?所以说,绘画基础是我们的创作工具,所谓欲善其工必先利其器,动画制作者的武器就是他们的基本功。就像音乐家要想演奏出精彩的音乐就必须要对乐谱倒背如流,才能够将乐曲演奏得惟妙惟肖。也许有人会问,现在流行计算机动画,有很多动画片是三维的,直接在计算机中制作,那么还需要练习速写吗?这是毫无疑问的,这个问题是初学者经常会犯的错误。

　　其实大多数计算机动画师的绘画水平都很高,因为创作一个动画角色还是需要画出来,这个过程能够赋予动画师很多灵感,而且如果不懂绘画,不会画速写,那么也把握不好角色的动态,也就做不好运动规律,更谈不上表演自如了(见图7-60)。

图 7-60　动画片《长发公主》设计手稿(2)

2. 如何正确认识动画设计速写

现在也有很多人没有练过速写,只是在不断地画卡通,不断地临摹,自己也创作,但是这种方法会很容易变得流于形式,变得没有了自己的风格,只是单纯地去模仿。所以要不断地练习,要想做出点成就就要踏踏实实地不断练习速写,这个工作是不可替代的。不要刻意地去追求任何风格,只要踏踏实实地练习绘画,那么属于你的风格自然会出现。一个绘画功底很强的动画师会从各方面落笔生花,从最困难的、最现实的到最狂野的、最古怪的,他应该什么都能画,永远都不会才思枯竭,而且不会出现程式化的现象(见图7-61)。

图 7-61　《森林王子》角色设计手稿　Ken Anderson　美国

动画速写是一项训练造型综合能力的方法,是我们在素描中所提倡的整体意识的应用和发展。动画速写的这种综合性主要受限于速写作画时间的短暂,这种短暂又受限于速写对象的活动特点。因为以运动中的物体为主要描写对象,画者在没有充足的时间进行分析和思考的情况下,必然会以一种简约的综合方式来表现。因此,对于初学者来说,速写是一种学习用简化形式综合表现运动物体造型的基础课程。速写最能表现出绘画者敏锐的观察能力和对物质世界的新鲜感受,画面生动感人是速写的一个显著特征。在练习速写时可以把卡通动画的造型方式融合进去,这样我们在画角色的各种动作时也会更加顺手(以图7-62)。速写要求在较短的时间内表现对象,所以,以线条形式来描绘形象是速写表现中最直截了当的一种方法。线条除了具有描绘对象形体的功能外,其自身还具有艺术表现功能,它可体现出丰富的内涵,如力量、轻松、凝重、飘逸等美感特征。作者在画速写的时候,会不知不觉将自己

图 7-62　动画设计速写
图片来源:www.ani360.com.

的艺术个性通过线条的运用而流露出来。以线造型是速写中最常用的表现形式（见图 7-63）。除此之外，线面结合也是常见的形式之一。有时在结构转折处衬些明暗调子，能增加速写艺术的表现力，使画面的气氛更加变幻丰富（见图 7-64）。除以上两种形式外，纯明暗的速写较少见。

图 7-63　《千与千寻》动画设计手稿　宫崎骏　日本

图 7-64　动画片《飞屋环游记》角色设计手稿

　　经常练习速写，能使作画者迅速掌握人体的基本结构，熟练地画出人物和各种动物的动态和神态，对创作构图安排和情节内容的组织会有很大的帮助；速写能培养作画者敏锐的观察能力，使作画者善于捕捉生活中美好的瞬间；速写能培养作画者的绘画概括能力，使作画者在短暂的时间内画出对象的特征；速写能为创作收集大量素材，好的速写本身就是一幅完美的艺术品；速写能提高对形象的记忆能力和默写能力；速写能探索和培养具有独特个性的绘画风格。长期坚持画速写，可为日后搞美术创作和美术设计积累丰富的艺术素材。速写又是一种锻炼动手能力的良好训练方法。我们提倡从学画阶段开始就养成画速写的良好习惯。有些内容的速写训练又可以理解为素描的短期作业形式，在进行相对长时间的素描训练的同时多画速写，做到长、短期作业穿插进行，是绘画基础训练的一种良好方法。世界著

名的动画大师诺曼·麦克拉伦曾说过："Animation is not the art of drawing that moves, but the art of movement which is drawn."意思是说动画不是运动起来的绘画艺术，而是通过绘画的手段创造运动的艺术。绘画应该成为一种本能，这样动画师才能全神贯注于人物的动作、动作的节奏并使人物的表演栩栩如生。

毋庸置疑，绘画对于动画创作十分重要，而速写作为绘画的一种，其对锻炼绘画者的思维敏锐能力和形态捕捉能力的作用是很强的，这些能力都是一个动画师所需要的。就像日本著名动画大师宫崎骏的动画片中，每部片子的场景都刻画得特别细致、唯美，每一幅场景都让观众感叹，其实这一切也要归功于速写写生，这些美丽的场景并不是凭空想象出来的，而是在自然、城市中取景写生得来的一手素材。画得多了，自己的脑海中自然就积累得多，创作一个场景就可以信手拈来（见图7-65）。

图 7-65　动画设计手稿　宫崎骏　日本

3. 如何提高动画设计速写的能力

第一阶段，以速写基础造型训练为主，主要解决造型与造型观念的问题，速写绘画形式通常以线、光影、线面结合等为主，在这个阶段可以用个人较为擅长的绘画表现形式进行临摹和写生。速写课程中的绘画内容在这一阶段可安排得较为全面一些，人物、人物组合、动植物、建筑和户外风景等尽可能地多涉猎，从而解决绘画方面的透视、结构、构图等多方面的造型基础常识与基本技巧，全方位拓展造型素质。但更重要的是要在这个阶段强调对事物形象特征的观察。通常会看到，在不同情景下或不同性格性别影响下的同一举止行为的差异。如打电话的人，男生和女生会通常表现出不同的细节动作。男生接打电话时，多呈现抬头或仰头，豪放阳刚的性情旁若无人地随意展现出来，并会有单手掐腰等肢体动作；女生在接打电话时相对会轻一些，执手机的手会轻拿轻放，甚至可能是两手托住电话，低头，脸部紧贴电话，一副小心细致的样子。仔细地体会观察，可使我们感受到形象、情绪、性格的差异以及丰富生动的艺术细节（见图7-66）。

第二阶段，以动漫造型的速写临摹学习为主，掌握一定的动画造型绘画技巧。这是因为临摹是解决造型能力的很好绘画形式之一，可以通过对名家动漫作品或动漫速写的临摹、默写等学习，体会成熟动漫作品中动画形象的造型特点与特定意味。在临摹学习中，可以细细

图 7-66　速写基础造型训练

地品读各类动画作品的造型特色,并通过认知理解,逐渐吸收储存成为自己的动画造型意识
(见图 7-67)。

图 7-67　动画设计速写临摹　高爱萍

　　第三阶段,动漫速写写生练习。在掌握一定程度的动漫造型语言后,就可以应用动画绘画的思维模式来进行写生。在写生中,首先应注重运用立体观察的方法。动画速写的立体观察是指多视点、多角度、多方位地观察,观察写生时不应局限于固定位置,可变换角度对动画形象进行全方位的观察与表现,这样有利于动画形象的结构与运动规律的表现和掌握。其次是围绕"形"的动画概念来进行表现对象。动画形象一般都是由几何形态元素构成的,这就要求在动画速写写生中对物象的整体形象或局部形象敢于进行取舍处理,简化成几何形态。

在写生训练具体实践操作中,强调要从整体入手,避免在观察与表现对象时形成看一眼画一笔的习惯,在写生过程中深陷于局部,被不重要的形象所吸引。例如,被诸如衣褶服饰等细枝末节的形象所蒙蔽,在形象的深入刻画中没有主次安排,形象刻画显得琐碎,或拘泥于细节,因小失大。要从结构的角度对现实形象进行几何形态的强化与夸张表现,对形象进行挤压拉伸处理,以便形成动漫艺术特有的"漫"艺术效果。要认识到简练概括的形象处理绝非是简单化,而是在对事物进行细致观察后,在掌握对象结构形态与丰富的感知基础上,进行艺术化的提炼处理,也是一个由浅入深、通过充分地调动思维达到由量变到质变效果的过程(见图7-68)。

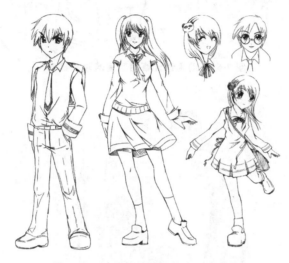

图7-68　动画设计速写写生　庞伟健

4. 动画速写的训练重点

首先,要注重线的运用。"线"是动画速写中一个重要的造型元素,因为出现在荧幕中的动画大部分表现手法是以线作为造型手段的。线不仅是描绘图形的要素,它还是有生命的机体,可以通过你的想象生动地勾画出任何你想要的东西。很多学生过去绘画训练多以明暗、色调传统的造型方法,以致忽视形体结构的本质。线造型是以线的粗细、虚实、穿插等方法在一个二维的纸张上塑造出绘制对象的结构、形体、体积和空间(见图7-69)。

其次,要从整体入手。在速写训练中,初学者在观察被绘制对象时往往被纷繁复杂的细节迷惑,比如衣服的褶皱、小饰品等。这样会导致绘制时不知从何下笔或者过分表现细节而导致形象失神,以这种绘制方法训练,效果不会很理想。要养成从整体出发到局部刻画的习惯,因为只有这样才能抓住写生对象的姿态和特征(见图7-70)。

再次,要重视运动规律。动画属于运动的艺术,动画速写的一个重要课题就是研究形体的运动规律。运动规律的重点是研究运动物体关键动态之间的渐变过程,因此要分析每组动作和动作之间的形态转折关系,把握动作的转折点和体态置换关系。运动规律的研究会为以后从事动画创作打下基础(见图7-71)。

另外,要学会提炼动态线。动态线是表现人体(或动物)在动作中所呈现出的动态走向趋势的辅助线,一般动态线少而简练,具有高度概括性。动态线是人体中表现动作特征的主线,主要是概括人物四肢与头部、臀部的关系。绘画人物侧面时要抓住外轮廓的一侧,绘画

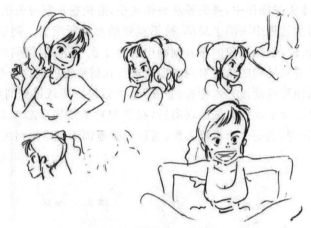

图 7-69　动画设计草图　宫崎骏　日本

图 7-70　动画设计草图　杨德昌　中国台湾

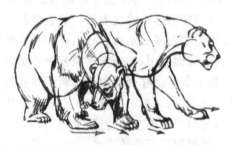

图 7-71　动画速写中的形态转折关系

图片来源：www.baidu.com．

人物正面时，动态线往往突出体现在脊椎的走向和四肢的变化。抓住动态线对于画好动态速写是至关重要的（见图 7-72）。

最后，要抛开对橡皮的依赖。并不是说在绘制过程中不用橡皮，而是针对初学者容易犯的两种不好的习惯来说的。

图 7-72　动画速写中动态线的提炼

　　第一种是在绘画中要不停去找被表现物象最为准确的那根线,这样在画面上就会留下很多寻找的痕迹,显得画面有些杂乱,在很多时候初学者很忌讳这些。其实,感觉这些没用的"痕迹"实际上是画准确的一个过程和参考。所以说不应该忌讳,要学会在乱中找到最为准确的形体。

　　第二种是对被画形象心中没有底,不知该从何处下手。总是画一笔擦掉,再画再擦以至于自己都没有信心进行下去,这是一个很不好的习惯,要强迫自己用最少的线来画出最为准确的形体。通过这样的长期练习才能达到手脑一致,才能快速而又准确地绘制对象。

　　1. 教师以图片(照片)的形式展示多幅经典的设计速写作品,通过艺术性和表现方法的点评,分析绘画类速写与设计类速写的异同点,阐述设计速写在锻炼造型审美能力、提高整体概括能力、增强观察记忆能力和快速记录设计灵感等方面的重要意义。

　　2. 教师以图片(照片)的形式展示多幅相关设计学科的经典设计速写作品,如服装设计速写、产品设计速写、建筑设计速写、室内设计速写、动画设计速写等,通过赏析和点评,使学生了解设计速写表现形式的多样性,并了解设计速写与相关设计学科的关系。

参 考 文 献

[1] 熊飞,等. 人物速写从入门到精通[M]. 武汉：湖北美术出版社,2017.

[2] 钟训正. 建筑画环境表现与技法[M]. 北京：中国建筑工业出版社,1985.

[3] 王雷. 速写[M]. 沈阳：辽宁美术出版社,2006.

[4] 张明. 动漫艺术基础教程：动漫速写[M]. 苏州：苏州大学出版社,2006.

[5] 吴昊. 建筑与环境艺术速写[M]. 北京：中国建筑工业出版社,2008.

[6] 任学忠. 钢笔速写教程[M]. 上海：上海大学出版社,2009.

[7] 李志强. 动画风景快速表现技法[M]. 南京：东南大学出版社,2009.

[8] 张玉红. 速写实用教程[M]. 北京：人民邮电出版社,2016.

[9] 文健. 设计速写[M]. 北京：北京大学出版社,2009.

[10] 张洪亮. 速写教程[M]. 北京：中国电力出版社,2010.

[11] 张立. 动漫速写教程[M]. 北京：人民美术出版社,2010.

[12] 刘怀敏. 应用动漫速写[M]. 北京：中国电力出版社,2010.

[13] 张恒国. 速写教程[M]. 北京：清华大学出版社,2011.

[14] 温巍山. 动漫人物速写技法与赏析[M]. 南京：东南大学出版社,2011.

[15] 刘若蕾. 人物速写教程[M]. 北京：龙门书局,2011.

[16] 温巍山. 动漫速写[M]. 南京：东南大学出版社,2011.

[17] 陈静晗,孙立军. 动画动态造型[M]. 北京：北京联合出版公司,2011.

[18] 叶歌,陈令长. 影视动画速写基础[M]. 上海：上海人民美术出版社,2011.

[19] 房晓溪. 游戏美术基础教程[M]. 北京：中国水利水电出版社,2011.

[20] 马欣,孙立军. 动画速写[M]. 北京：北京联合出版公司,2012.

[21] 李兴,田艳. 动画运动造型[M]. 北京：海洋出版社,2012.

[22] 唐斯旸. 速写教程[M]. 长春：吉林美术出版社,2012.

[23] 陈华新. 风景速写教程[M]. 上海：上海大学出版社,2012.

[24] 胡锦. 产品设计创意表达速写[M]. 北京：机械工业出版社,2012.

[25] 张成忠. 设计速写[M]. 北京：北京理工大学出版社，2013.

参考网站

[1] 中国山水画艺术网, http://www.hudong.com/.

[2] 中国油画家网, http://www.youhuajia.cn/.

[3] 设计在线中国, http://www.dolcn.com.

[4] 艺术中国网, http://www.vartcn.com.

[5] 昵图网, http://www.nipic.com.

[6] 百度百科, http://baike.baidu.com.

[7] 中国工业设计在线, http://ind.dolcn.com.

[8] 艺术中国网, http://www.vartcn.com.